U0022304

滄海美術／藝術論叢 8

羅青 主編

羅青看電影

原型與象徵

羅青 著

東大圖書公司

國立中央圖書館出版品預行編目資料

羅青看電影：原型與象徵／羅青著.
-- 初版. -- 臺北市：東大發行：三
民總經銷，民84
　　面；　　公分(滄海美術・藝術
論叢)
ISBN 957-19-1881-4 (精裝)
ISBN 957-19-1882-2 (平裝)

1. 電影片—評論

987.8　　　　　　　　　　84005194

© 羅 青 看 電 影
——原型與象徵

著作人　　羅青
發行人　　劉仲文
產著作財
權人　　東大圖書股份有限公司
發行所　　東大圖書股份有限公司
　　　　　地址／臺北市復興北路三八六號
　　　　　郵撥／○一○七一七五—○號
印刷所　　東大圖書股份有限公司
總經銷　　三民書局股份有限公司
門市部　　復北店／臺北市復興北路三八六號
　　　　　重南店／臺北市重慶南路一段六十一號
初版　　　中華民國八十四年八月
編　號　　E 98003①
基本定價　捌元貳角
行政院新聞局登記證局版臺業字第○一九七號

有著作權・不准侵害

ISBN 957-19-1881-4 (精裝)

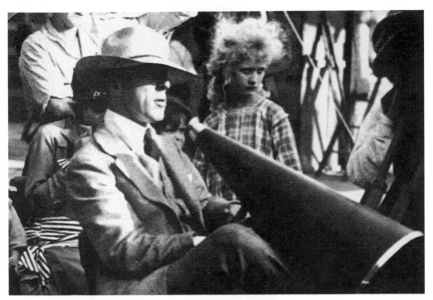

圖一／ 格里菲斯

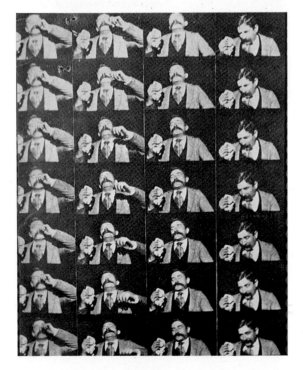

圖二／
奧特：《打噴嚏》

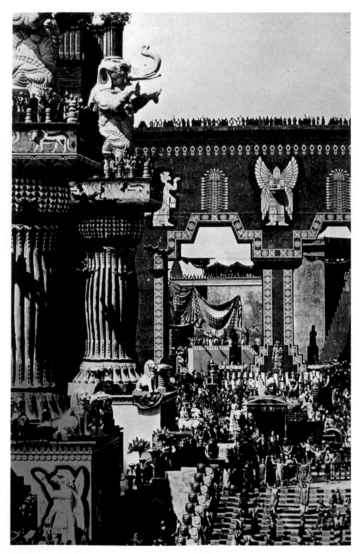

圖三／《忍無可忍》：巴比倫皇宮

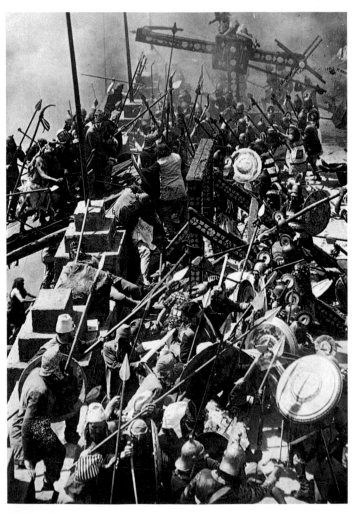

圖四／《忍無可忍》：攻城之戰

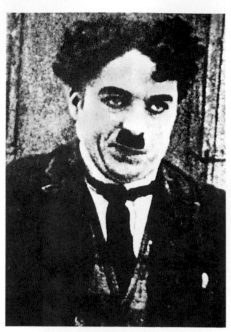

圖五／
卓別林：《流浪漢》（1916）

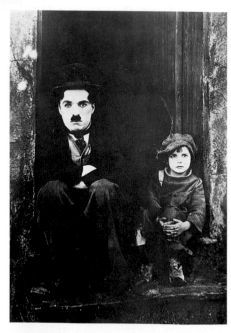

圖六／
卓別林：《小不點》（1921）

圖七／
黑澤明：《羅生門》（1950）

圖八／
奧森・威爾斯：《大國民》
　　　　　（1941）

圖九／ 費里尼：《八又二分之一》（1962）

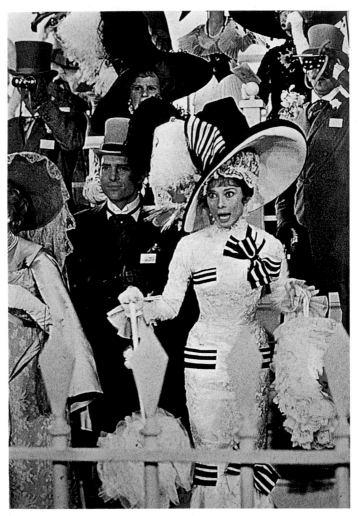

圖十／　喬治寇克：《窈窕淑女》（1964）

圖十一／

史坦利・庫柏利克：《2001年》

（1967）

圖十二／

史坦利・庫柏利克：《2001年》

（1967）

「滄海美術／藝術論叢」緣起

　　民國八十年初，承三民書局暨東大圖書公司董事長劉振強先生的美意，邀我主編美術叢書，幾經商議，定名爲「滄海美術」，取「藝術無涯，滄海一粟」之意。叢書編輯之初，方向以藝術史論著爲主，重點放在十八、十九、二十世紀。數年下來，發現叢書編輯之主觀願望還要與客觀環境相互配合。在十八開大部頭藝術史叢書邀稿不易的情況下，另外決定出版廿五開「滄海美術／藝術論叢」。

　　藝術論叢以結集單篇論文成書爲主，由作者將性質相近的藝術文章、隨筆分卷分篇、編輯規劃，以單行本問世。內容則彈性放寬到電影、音樂、建築、雕刻、插圖、設計……等文學以外的各類

著作，爲讀者提供更寬廣的服務。讀者如能將「藝術論叢」與「藝術史」及「藝術特輯」相互對照參看，當有匯通啓發之樂。

「遷想妙得」看電影

「遷想妙得」看電影

一、

　　電影從西元一八九三到一八九五年間問世至今，剛好滿一百年。以一種藝術形式而言，電影比起文學、繪畫、雕塑……可以說還在嬰兒期，但以藝術發展的速度而言，電影進步之快，影響之廣，觀眾之多，題材之富，卻是其他藝術難以望其項背的。

　　我是從大學時代，開始能夠領略電影的妙處。伊力亞·卡山(Elia Kazan)1954 年的《岸上風雲》(*On the Waterfront*) 及小林正樹 1962 年的《切腹》都令我震撼不已，回味無窮。片子情節的安排及轉接，對話的運用，取景取鏡，象徵的安排，都成了我細心研習的對象。

　　然而我真正有機會對西方電影史做系統而深入的了解，還要等到赴美唸研究所以後。

異國的求學生涯是忙碌而單調的，除了苦讀就是苦寫，生活少有調劑。在一個偶然的機會裏，我發現了「電影社」的一群朋友，開始參加每個週末的電影欣賞及討論。

那真是一段快樂無比的時光，可以暫時放下書本，拋下打字機，走向大大的銀幕，進入另一個似真實幻的世界，享受一個心靈探險的夜晚。那種春日傍晚踏著夕陽落花去看經典名片，又在深夜踏著春雪回家回味劇情的日子；那種秋天踢著落葉去趕開映，又冒著秋雨衝出劇場的日子，是一去不復返了。留下來的，是一部又一部經典的鉅作，永恆的鏡頭，雋永的對白，絕妙的象徵，……冷不防在幽寂的午夜，浮上心頭，激盪心靈，在重溫舊「影」之餘，不免又有新的體會；在翩翩聯想之外，不時出現妙悟妙得。

二、

記得在「電影社」裏看的第一部電影便是格里菲斯(Griffith)1916年的《忍無可忍》(*Intolerance*)(圖一)。事實上，此片的正確譯名應為「毫不寬容」或「排除異己」。格氏能在電影誕生不過二十多年，便能以默片方式，經營此一長達三小時的蓋世鉅作，實在令人嘆為觀止。

我們知道，1889年愛廸生發明類似「西洋鏡」式的電影，是利用

許多照片組成，然後連續快放的。1893 年，一位有名的雜耍演員奧特（Fred Ott)，在照像機前，擺好姿勢，打一個噴嚏。他一共做了二十八個分解動作，拍成了二十八張照片，然後快放起來，完成了世界上第一部電影：《打噴嚏》（圖二）。

此後，電影開始了一連串的實驗與變化，先從簡單的紀錄片開始，慢慢才發展成有一點點故事的劇情片，聲音，畫面，鏡頭……等等，有一大堆問題等待解決。而格氏在這一切的一切都還在萌芽階段時，便推出如此長的劇情片，而且採取四種不同時代故事交錯進行，場面浩大，立意高遠，主題嚴肅，剪接之複雜，叫人看了，不得不佩服萬分。

《忍無可忍》是由巴比倫、耶穌、十六世紀宗教迫害、現代資本主義社會等四個不同時代的愛情故事交叉組成：分別爲古裝宮廷大場面戰爭片，宗教受難片，宮廷鬥爭片，現代警匪動作片，三悲一喜，道盡了「寬容與愛」的重要。格氏的氣魄、眼光、及立意，至今還很少有導演能超過。至於其中場面之浩大、道具之精彩、運鏡之複雜，還是餘事。例如巴比倫皇宮的佈景，至今仍是電影史必選的經典「劇照」（圖三），而其中戰爭場面的拍攝，也叫人大開眼界，從此不敢小視默片（圖四）。

三、

　　卓別林(圖五)當然是「電影社」的最愛。臺灣六十年代，仍把卓別林列為共黨同路人，電影不能公開放映。我到了美國，方才饑不擇食，一口氣把他前後拍的十幾部默片，全都看了。當然最讓人懷念的仍是 1921 年的《小不點》，1925 年的《淘金記》，1931 年的《城市之光》，1936 年的《摩登時代》以及 1940 年的《大獨裁者》(圖六)。

　　卓別林的特色在充分的掌握了傳統默劇與默片之間的共同點，完全依靠純熟的身體語言，及巧妙的「動作／道具」安排，把小人物的處境與時代社會的關係，做了最幽默最反諷的詮釋，達到了「樂而不淫、哀而不傷」雅俗共賞，老少咸宜的地步。

　　現在臺灣隨處可以買到卓別林作品的影帶，上述數片，可以算得上是家庭必備的好片。讓卓別林溫厚的人道主義，樂觀的浪漫主義，陪伴青少年成長，是有百利而無一害的。至於他的親共思想，現在看來，不過是最溫和的社會福利主張而已，實在不值得大驚小怪。

　　熟看卓別林喜劇中的各種「橋段」，我們便可發現，近十幾年來臺港喜劇片中，許多似曾相識的鏡頭，完全是從卓別林以及其他滑稽默片中移植而來的。在創新與模仿之間，優劣可以立判。

四、

　　「電影社」對日本電影的介紹也不遺餘力。其中最讓我印象深刻的是近滕兼衛的《裸之島》。講的是在日本本島之外不遠處的一個小離島。島上只住著一戶農家，每天都要划船到大島上來取淡水，小孩則來唸書。

　　全片音樂簡單，對白不多──大約只有一兩句。但內容卻極為動人，讓人情不自禁的走入主角家人的世界之中，一同呼吸，一同思想。看完全片，不由得不叫人佩服日本年輕一代導演在戰後所做的多種努力。

　　當然，最吸引美國觀眾的日本導演，還是黑澤明，他 1950 年的《羅生門》完成於日本戰敗不久，是電影史上的經典之作。

　　我初看此片，只知道是黑氏把芥川龍之介的兩個短篇《竹籔中》及《羅生門》併在一起，成為一個新的整體。全片主旨，不外乎在探討「真理」難求，每一個人都從自己的立場出發看事情，最後「真象」便在不同角度的敘述，或刻意隱瞞曲解的狀況下，完全消失不見。

　　片中的武士、武士之妻、大盜，甚至於發現武士屍體的樵夫，都因為種種不可告人的原因，不說真話。連武士死去的鬼魂，也謊話連

篇，眞是叫人難以置信。芥川龍之介對人性的失望，可謂已達頂點。但黑澤明與編劇橋本忍，不願如此，故在故事的首尾加上《羅生門》的故事，讓棄嬰獲得樵夫善心的收養，讓「愛」與「良心」，得以如嬰兒一般的重生。（圖七）

不過，我們如果從另一個角度來看，可能會獲得完全不同的解釋。《羅生門》也可變成黑氏探討日本戰後面對美式文化侵略的問題。

片中的武士，代表日本傳統，或軍國主義；武士之妻，代表日本百姓；大盜多囊丸代表外來文化（或美式文化）──輕浮但有無窮的蠻力，無知但機靈狡點一身是膽。

當傳統的武士遇到大盜時，武士的缺點完全暴露出來，色屬而內荏，完全是一方繡花枕頭，不堪一擊。然武士至死不肯承認自己的「無能」及「失敗」，反倒責怪起妻子，要求她在遭大盜玷汙後，自殺全節。而他自己卻苟且偷生，在戰敗之後，絲毫沒有切腹的意思。

日本高級戰犯，包括天皇，在戰後並沒有像他們的子民或部屬一樣自殺全節，反而貪生怕死，被敵人捉到法庭受審，人格徹底破產。

而日本人民在遭美軍佔領後，並沒有抵死抗拒美式文化，反而欣然擁抱，把所謂的武士道精神，完全拋諸腦後。正如武士的妻子遭大盜強暴後，反而甘心情願的要求隨他而去一般。這對許多心懷日本傳

統的人來說，真是情何以堪。美日文化之矛盾，便成了日本戰後知識分子最關心的主題之一，許多導演都在這方面探討過。如小津安二郎1962年的《秋刀魚之味》，便是有名的例子。小林正樹的《切腹》，更是徹底的毫不留情的批判了武士文化所代表的一切。

五、

　　文藝上的「現代主義」與哲學上的「存在主義」是二次世界大戰後西方藝文思潮的主流，約在六〇年代末七〇年代初達到全盛時期。看電影當然也不能放過這一類的片子。

　　奧森威爾斯(Orson Welles)1941年的《大國民》便是現代主義式電影的經典之作，一九二〇年代，一次世界大戰前後，英美現代派詩人艾略特、龐德等人所發展出來的寫詩技巧，在電影中得到了充分的運用，隱喻，象徵層出不窮。《大國民》一片以「羅斯巴」(Rose Bud玫瑰花蕾)一句話，或一個意象，貫穿全劇，點出純真的友愛、情愛……皆以含苞待放時最佳，盛開之後，便每下愈況，不堪聞問了。往事不堪回首，巨大的權力，財富，不過是一場空。

　　《大國民》結構緊湊，鏡頭精緻，光影華美，把兩次大戰前後所發展出來的文學及藝術──特別是現代派及超現實主義的繪畫──全

都運用到電影之內，創造出許多經典性的劇照（圖八），令人回味無窮。

至於 1962 年費里尼拍的《八又二分之一》更是集現代主義之大成，並指向後現代主義。這是一部用電影討論電影，用虛構討論虛構，用人生討論人生的後設式電影。全片主旨在點明人生在到達全盛期後，回顧過去、展望未來所得到的竟是一片茫然與倦怠，此一「存在主義」式的氣氛，籠罩全劇。一切少年時代所發展出來的愛、慾、生、死、反省、超越……等等觀念，都不斷的變形，不斷的遊走於真實與虛構之間，過去與現在，青春與衰老，相互拉鋸，無始無終。（圖九）

在《八》片中，「愛」與「衰老」是費里尼所想表達的重點，「青春之泉」能否讓人「恢復元氣」，答案當然是否定的。片中出現一大堆，一隊隊等待喝「礦泉神水」的老弱殘疾；也出現娶了年輕妻子的老人，然青春與活力是一去不復返了，再怎麼裝，也裝不出來。

至於「愛」，在現代生活中更為可笑。希臘神話中的維納斯是在美麗的浪花中貝殼裏誕生。但費里尼的「愛神」，卻是在海邊半埋在沙灘中的廢棄軍方工事中誕生，她巨大癡肥，滿頭亂髮，有如蛇髮女梅杜莎一般，舞動著碩大的身軀，向一群在嚴格天主教管束下的少年兒童跳「誘惑之舞」，粗獷野蠻，庸俗不堪，但卻又充滿了生命力。最後，這樣的維納斯從記憶中的現實，走入虛構的電影之中，成為片中的演

員，在片中演另外一部片子，而這部片子又與片中的主角有關。

費里尼眞是極盡吊詭之能事，把格里菲斯到三〇年代德國表現派所發展出來的各種電影技巧，揮灑自如，發揮的淋漓盡致。凡是看過西班牙大導演布紐爾在 1928 年所導的默片「安達魯之犬」的人，都會同意，比較起來，費氏「和善可親」得多，超現實主義手法的運用，多在現代主義的節制之中，儘管取鏡，象徵，剪接，安排的讓人目不暇給，目眩神搖，但定神細觀，還是脈絡清晰，結構井然，主題、意義，還是清晰可辨。

畢卡索與布拉格在一九二〇年代所嘗試的「立體分割」式的畫面，在費里尼手中，變成「立體分割式的影片」。他能夠把聲音、畫面、光影、情節，重新切割重組，而又能夠如此的得心應手，氣定神閒，眞不愧爲一代大師。

在現代與前衛之間，費里尼跨出危險而平衡的一步，看得觀衆在一頭霧水之中，又好像有所會心，開啓了大家思考之門。想通的人，當然豁然開朗；想不通的人，當然就成爲心中永遠的痛。

六、

艱深的電影當然可以滿足好學深思的觀衆，但電影的特色之一便

是大衆化，平民化，是所有藝術中最「民主」的。

　　記得有一次胡金銓爲他的武俠片《空山靈雨》來臺宣傳，舉辦座談會，那時我與小野等人在《民生報》開了一個談電影的專欄，得以應邀參加。會中，一位頗爲知名的鄉土寫實派作家一開頭便嚴厲而又不屑的問：「請問胡導演，你拍這種電影是給誰看的？」

　　胡金銓愕了一下，擦著滿頭的汗，絕妙無比的答道：「給滿街的人看呀！」

　　電影可以是載道的工具，也可以是娛樂的工具，寫實式的電影或許可以發人深省，但「逃避現實」的電影亦何嘗不能讓人放鬆，得到身心的調劑。百花園中萬花開，各色各樣的電影，只要拍得好，都可以看，都值得欣賞。

　　例如改編自蕭伯納的名劇《皮格馬利昂》（*Pygmalion*）的音樂歌舞片《窈窕淑女》，便是美國大導演喬治寇克 1964 年的傑作。該片無論編劇、編曲、歌詞、導演運鏡、剪接，無一不是一流的佳作，音樂片的典範（圖十）。全劇情節緊湊，一氣呵成，對白雋永，絕無冷場，演的人神采飛揚，看的人如醉如癡，如此佳片，夫復何求。

　　如果觀衆想從其中尋求更深的道理，那也可以。我們知道蕭翁此劇，全從希臘神話中來。雕刻家皮格馬利昂素來憎恨女人，認爲女人

「遷想妙得」看電影

渾身上下盡是缺點，一無是處。一日他心血來潮，爲自己雕刻了一尊完美無瑕的美女，雕完之後，竟發現自己無可救藥的愛上了她，苦痛萬分。這當然是愛神在背後做怪，對年輕的藝術家，略施薄懲。最後終於神從人願，石像化爲活人，有了圓滿的結局。

蕭翁大才，看出這個故事的精義，把全劇的重點放在倫敦，「雕刻家」成了語言學教授，「石材」成了粗俗低賤的賣花女，幾經周折，終於灰姑娘成了眞淑女，贏得了教授的愛情。

三十年後的今天，女性主義看了此片，一定會大不以爲然。九〇年代的愛情大約要女男相互拿著雕刀，互相雕刻對方，方才過癮；一直雕到手酸腿麻，雙方頭破血流，離婚分手，方才罷休。

對某些自認高深的觀眾，看電影一定要看新潮派導演或法國筆記派導演的東西，方才入流。好萊塢式的東西，只是浮淺的娛樂而已。

從好萊塢的眼光看，這些自命新潮的導演，連基本的運鏡都弄不好，基礎技巧太差，看他們的電影如飯中含沙，再好的內容，也要大打折扣。

有些人認爲拍電影一定要有社會意識，要有人道主義的寫實精神。好萊塢那種科幻片或警匪片，只是拍給小孩子看的。

事實上，在電影的世界中，什麼都應該有，小孩子也是觀眾之一

種。拍片給他們看，又有何不可。還是那句話，只要拍得好，大人也可從中獲益良多。武俠片，逃避片，……各種類型裏面，都有傑作出現。

以科幻片而言，1967年史坦利‧庫柏利克拍的《二〇〇一年：太空漫遊》便是科幻片的登峯造極之作，至今仍沒有什麼同類型電影能在深度上，超過此片。

《二》片分爲兩個部分，第一部分講的是人猿如何學會使用工具，又立即體會到工具可以變成武器。觀衆但見一根剛剛被用來殺戮的骨頭被拋入天空，瞬間便轉化成一艘最新式的太空船，開始了人類的星空之旅──太空奧德塞。

荷馬史詩的主題，被運用到太空歷險中來，不可謂不是神來之筆。我們知道《奧德塞》的主旨之一便是自我「追尋」（Quest），奧德修斯聰明一世，出外征戰，一戰功成，然卻無法「回家」。在海上飄流十載，吃盡苦頭。所謂回家，便是返歸本眞，找到自我的眞象。（圖十一）

《二〇〇一年》表面上看去，好像是一部娛樂性極高的科幻片，極易了解，但是觀衆越看就越不懂，到最後，幾乎到完全不懂的境地，影片忽然戛然而止，使人火冒三丈，或閉目沉思。

但是我們從荷馬出發，以「自我追尋」爲焦點，或是了解全片的

一把鑰匙。人無論科技多麼發達，仍逃不脫人的視域（圖十一），人的生、老、病、死之輪迴。越向外太空探索，也就等於反過來向人的內在心靈探索，兩者都是浩瀚無窮無止無盡。人的知識及智慧，可以助人脫離茹毛飲血，但也可以變成一具複雜的電腦，最後背叛人類，成爲殺人狂。凡此種種，皆是從人類內在生出，不假外求。太空之旅無論多麼漫長遙遠，永遠走不出人類心靈的範圍。

七、

從研究所到現在，多年觀影所累積的經驗告訴我，電影與文學、藝術的關係是密不可分的。光是入電影系學一點電影技巧，與眞正了解電影還有一段很長的距離。

難怪蘇珊‧朗格在《情感與形式》一書中，直接了當的指出：電影是「屬於詩的藝術」（注）。電影的思考便是詩的思考。

精深的文學修養，或者是人文修養是深入欣賞電影、了解電影的不二法門。顧愷之論畫有一句千古名言曰：「遷想妙得。」所謂「遷想」，也就是劉勰《文心雕龍》裏面講的「神思」，也就是浪漫派詩人柯律治講的「想像力」。

注：Susanne Langer *"Feeling and Form"* (N.Y. 1953), p. 419.

　　古今中外所有的藝術或文學傑作，都可用「遷想」法聯繫起來。
所謂觸類旁通的不二法門，正在「遷想」。想通之後，要落實在藝術作
品中，則非要「妙得」不可。而「妙得」的法門便在把「想」與「實」，
「思」與「我」，結合在一起，方能「妙得」。一切都要落實到我們自
己的時代，我們自己的經驗，方才算數。欣賞文藝如此，看電影也是
如此。

目　次

3

目
次

卷第三：平中見奇警

卷第一：

片名與內容

戰地何來鐘聲響

近兩年來，電影界的復古風氣大盛，許多老片子也紛紛「文物出土」，重新上演。老片新映，對白字幕是否也重頭譯過，我不知道；但片名依舊，則是千眞萬確的事實。如果原來字幕就譯得正確，片名也翻得貼切，當然宜乎遵循舊制，大事宣傳；一方面可以使老影迷前來溫故，再則也可叫小影迷慕名知新，這種作法，值得喝采。因爲老片能夠重演，在藝術上必有一定的水準，如此一來，可讓觀眾在不知不覺之間，零零星星的回顧一下電影發展史，盡到「電影院像教室」的責任，誰曰不宜。然而，如果舊譯字幕不妥，片名翻譯失眞，那在重演時就應設法改正，避免一錯再錯。

字幕較長，無法在此詳論；片名則短，可以一一細說。字幕譯的正確與否，當然可以影響觀眾對內容的把握；片名貼切的程度，也可影響觀眾對整部影片的了解。如最近剛演過的《戰地鐘聲》就是一例。

戰
地
何
來
鐘
聲
響

　　《戰地鐘聲》原名"*For Whom the Bell Tolls*"是海明威一部長篇小說的標題。這本小說寫於四十年代,出版於西班牙內戰之後。書中的主角羅勃‧喬登是美國人,但志願參加西班牙內戰中的游擊隊,在賽戈維亞山區計劃炸燬一座要衝的橋樑,以便讓政府軍順利進攻。整個小說故事發生的時間,只有三天三夜,喬登在山區中遇到片中的女主角孤女瑪利亞,並且雙雙墜入情網。瑪利亞的父親是民主政府旗下的市長,慘遭西班牙法西斯黨暗殺,而她自己也被強姦,於是逃到山上來打游擊。喬登在衡量情勢之後,認為炸橋之舉成功的希望不大,但上級又不肯下令取消。他只好抱著「知其不可為而為」的態度去幹。結果橋是炸燬了,他也受了傷,在撤退時被丟在後面等死。雖然如此,喬登心中並不怨恨後悔,他認為這種犧牲是有意義的。

　　由此可知,海氏這本小說的主題是犧牲小我完成大我,強調個人與群體的互依共存或共亡的觀念。故事的精義既然在此,故事的書名當然應與之相呼應。"*For Whom the Bell Tolls*"原是海明威從英國十七世紀玄學派大詩人約翰‧鄧恩(John Donne)的文章中引錄出來的。鄧恩的名聲在英國文學史中,本來不彰。直到二十世紀初期,英國現代大詩人艾略特(T. S. Eliot)寫了「玄學派詩人論」(一九二一年),才使鄧恩的名聲大噪,為人爭相傳閱。等到海氏在四十年代引用

他的時候，他的這一行名句，已成了大家都熟悉的成語典故了。上述
這句話是出自鄧恩的散文〈沉思第十七篇〉"Meditation XVII"，做
於一九二三年冬，當時他生了場大病，寫了二十三篇有關人生哲理的
文章，總名爲《臨危祈禱》"Devotions Upon Emergent Occa-
sions"，對生命的意義，個人與群體的關係，多所闡釋。

　　海氏所引的這句話，只是一長句中的一小段，其原文如下：

*No man is an island, entire of itself; every man is a piece of
the continent, a part of the main. If a clod be washed away
by the sea, Europe is the less, as well as if a promontory were,
as well as if a manor of thy friend's or of thine own were.
Any man's death diminishes me because I am involved in
mankind, and therefore never send to know for whom the bell
tolls; it tolls for thee.*

沒有人是一座孤島，自給自足無須傍依；每個人都是大陸的一
部分，整體中的一塊。如果一塊土被海水沖逝，就等於整個歐
洲大陸縮小了一點，就等於一個海岬縮小了一點，就等於你友
朋的或你的莊園之土地縮小了一點。任何人去逝，都使我失去

了一點我自己，因為我本是全人類的一分子，因此，不要問鐘
敲為誰；那鐘正是為你而敲。

這段話的主旨，正好與海氏所要想表達的相吻合。文中的鐘是指
人死後教堂中所傳來的喪鐘，與戰地的鐘聲無關。若硬說戰地可以有
鐘聲，那鐘聲之目的何在，開飯了嗎？或是集合？凡此種種皆與故事
主旨無關。況且故事的戰場是在山上，就算是戰爭發生的地方剛好有
教堂。那在亂山之中，哪裡去找教堂。因此，本片的譯名似應改成「鐘
敲為誰」，或意譯為「犧牲小我」、「完成大我」之類的名稱。

在電影內容與片名的關係不很密切或無關緊要時，譯名當然可以
自由一些。但如果我們遇到片名與內容是相互闡揚，相互啟發對照的
時候，那正確或傳神的譯名，將更能幫助觀眾把握電影的主旨。

妾身如何似朝陽

一般人稱電影爲第八藝術，也有人稱綜合藝術，這表示，電影與其他藝術類型之間的密切關係。不過，從傳統的觀念上說來，電影最主要的部分，還在其故事的骨幹。因此，把小說（尤其是名著）改編成電影，實在是無法避免的一件事。因爲這其中除了宣傳與票房的因素外，藝術上的需要也是不可否認的事實。

海明威是美國二十世紀中期世界有名的小說家，作品的藝術水準很高，讀者也很多，是宜於改編成電影的對象。以海氏小說爲據而改編成的電影，大部分都延用原來的書名爲片名，其原因是一方面書早已出名，在宣傳上佔了便宜；另一方面是這些名稱的意義都能很深刻的把故事的內容烘托出來，旣響亮又動聽，如果別取新名，可能弄巧成拙，得不償失。例如海氏的"*A Farewell to Arms*"（此間中譯片名爲《戰地春夢》），就一語雙關，Arms 在英文中可做「武器」解，但

委身如何似朝陽

亦可指人的「雙臂」；因此 A Farewell to Arms 可以解釋成「告別武器」（告別戰爭之意），或「告別情人」（離開情人或親人的雙臂或懷抱之意）。這與書中的主角逃離戰場後，情人又難產死亡的內容是相呼相應，密不可分的。

最近在電視世界名片欣賞中重播的《妾似朝陽又照君》，是另一個片名與內容息息相關的例子。《妾似朝陽又照君》是海明威的第一本長篇小說，也是他的成名之作《太陽依舊上升》 "The Sun Also Rises" 所改編。主角傑克‧巴恩斯是一名在一次大戰中受傷而失去性能力的英俊男子，他住在巴黎，不回美國，和一批國際性的海外流亡人士，混在一起，整天喝酒、釣魚、看鬥牛或交女朋友。他們脫離了自己的社會，也脫離了嚴謹的中產階級行徑，放蕩度日。他們都是戰爭中的受害者，一場大仗打下來，把他們以前的道德觀念、價值標準，全都打碎了。這些人，被當時的名作家葛楚‧史坦茵女士稱之為「失落的一代」（The Lost Generation）。而海氏這本書，便是使得「失落的一代」聞名全球的傑作。

故事一開始，男主角巴恩斯與女主角白萊特‧艾施蕾（由愛娃嘉娜飾演）正進入戀愛時期中欲散未散的危險狀況，艾施蕾雖然很愛傑克，但因他失去了性能力，故她情不自禁的搭上了年輕力壯的鬥牛士

羅美羅，成為行為放蕩毫無道德標準的典型人物。因為她先拋棄了自己的未婚夫，跟上了巴恩斯，然後又去誘引比她年紀小的羅美羅。他們這些人雖被世人視為墮落罪惡的一群，但在基本上，也有自己一套獨特的道德標準，那就是對「生命力」的崇拜與信仰。所以當艾施蕾發現自己可能會毀了那個青年鬥牛士的前途之後，便毅然離開，重回巴恩斯的懷抱。

這本書的故事，看起來好像是毫無進展，只見許多人物在那裏空忙一陣子，又回歸原位。事實上，這正是海氏寫此書的主旨所在。一切心機都是白費，空忙一場後，又回到原處。因此全書的故事外在結構正好與內容相呼應。在電影中，導演的手法，也十分能捕捉到原作的精神，他用了很多熱鬧的場景如酒店打鬥、鬥牛節時街上牛群人群亂衝的混雜情況，把原著當中那種無奈焦慮的感覺表達了出來。故事到了尾聲，情節卻又發展到故事開始之處，一切成空，就好像太陽初昇之時，朝氣蓬勃；近午之時，炙手可熱，然繞行一圈之後，週而復始，又回到昨天的地方，黑暗一片。

The Sun Also Rises 語出《聖經舊約》〈傳道書〉第一章：

　　傳道者說虛空的虛空，凡事都是虛空。人一切的勞碌，就

妾身如何似朝陽

是他在日光之下的勞碌，有甚麼益處呢？一代過去，一代又來，地卻永遠長存。日頭依舊上升，落下，急歸所出之地。風往南颳、又向北轉，不住的旋轉，而且返回轉行原道。江河都往海裏流，海卻不滿。江河從何處流，仍歸還何處。萬事令人厭煩，人不能說盡。眼看，看不飽，耳聽，聽不足。已有的事，後必再有。已行的事，後必再行。日光之下並無新事。豈有一件事人能指著說，這是新的。哪知，在我們以前的世代，早已有了。已過的世代，無人紀念，將來的世代，後來的人也不紀念。

這一段話充滿了虛無思想，認為人的一切都是徒勞，剛好反映了一次大戰後許多人的心境。海氏有見於此，將這種現象寫成小說，「失落的一代」之名，便不脛而走。因此，所謂的「太陽」，並不是指女主角。「太陽依舊上升」，也不是說女主角又回到男主角的身邊。因為，像他們這種建立在肉體與感覺上的愛情，沒有深刻的了解、寬容為基礎，根本就無法持久，現在暫時合好，以後還會再破裂的，這是全書的主旨所在。況且，歷來中外比喻當中，從沒有把女人比成太陽的，頂多在形容女人的眼睛之明亮度時，會說燦爛得像太陽一般。因此，把 *The Sun Also Rises* 譯成《妾似朝陽又照君》，足以造成觀衆對全

片主題產生誤解。還不如直譯成「太陽依舊上升」或意譯成「空忙一場」來得恰當。

　　對西方的觀眾來說，《聖經》是大家都熟悉的書，裏面的話，也常爲人引用。所以當海氏用其中一句話做書名時，大家都可以立刻領會其意。因爲這段話的最後一行，所說世代與世代之間相互遺忘的情形，正是海氏寫此書的意旨所在。

窈窕淑女夢中述

最近電視重播了大導演喬治庫克(George Cukor)的傑作《窈窕淑女》"*My Fair Lady*",是歌舞片中的上品,值得細看。這部電影的原作,是英國大文豪蕭伯納(George Bernard Shaw)所編的名劇《匹克馬利安》"*Pygmalion*"。因爲原作的名稱比較不大眾化,故導演將之改成家喻戶曉的英國童謠中的句子,My Fair Lady。由此可見,電影改編文學作品,不一定要在名稱上亦步亦趨,有時爲了情況的需要,也可另立新的名稱。不過,新名字必需取得恰當,以免弄巧成拙,得不償失。「匹克馬利安」源出希臘羅馬神話,是一個年輕雕刻家的名字。他的故事見於羅馬詩人奧維德(Ovid)所著之《變形記》"*Metamorphoses*"。此書成於西元 43 B. C.到 A. D. 17 之間。是西洋文學中的經典之作。其故事大意如下:匹克馬利安是賽普露斯地方的天才雕刻家,個性特異,對女人十分憎惡,決計終生不娶,獻身藝

術。他憎恨的理由是現實中的女人大多太不完美。因此,他窮畢生之力,雕了一座完美的女像,以便提醒世人,他們身邊的女人是多麼的不完美。他雕了又雕,改了又改,務必使之美上加美,超過世上所有的女人,無論是活的也好,雕的也罷。當雕像完美得無以復加時,他忽然發現,自己竟愛上了「她」。因爲這座雕像太眞了,讓人忘記她是石雕的,而以爲是一名有血有肉的女子,暫時停止行動而已。這使他痛苦非常,無法自拔。

匹克馬利安對女人的藐視與唾棄,反而變成了他遭受到如此懲罰的原因,而這個懲罰是大家都夢想不到的。世俗的失戀,沒有一椿會比匹克馬利安來得更痛苦,因爲,他愛的人,只是一尊雕像。他日夜伴著她,像小孩伴著自己的玩具,給她穿衣服、戴首飾。時間一天天的過去,他的苦痛與渴望也日益加深。直到愛神維納斯曉得了他絕望的愛情,認爲這實在是一椿前所未有的新鮮事,可算得上是一種全新的戀愛模式。維納斯本誕生於賽普露斯島外的海浪之中,故其神廟就在島上。匹克馬利安被心中的愛火,煎熬的忍無可忍,只好去求維納斯,結果如願以償,愛神把石造的雕像化成了有血肉的眞人。

這個故事被蕭伯納看上,將之賦予現代意義討論男女在愛情與知識,自傲與純樸,世故與天眞之間相互掙扎矛盾的關係,受到當時觀

衆廣大的歡迎。一時之間，產生了許多做作。就連在中國也有沈雁冰所寫的短篇小說《創造》，襲取這個古希臘羅馬神話，給予現代中國的精神。故事中的匹克馬利安成了一個五四運動的青年知識份子，他娶了一個如花似玉的太太之後，便決心改造她。每天買些新興的雜誌給她看，灌輸她自由獨立的思想。不料結果，他太太居然搞起婦女自主運動，拋棄了他，自己去尋求獨立而有理想的生活去了。全篇的諷刺意味很濃，讓人對那位弄巧反拙的丈夫，發出無可奈何的微笑。

　　事實上喬治庫克在四十多年前，也曾拍過一部類似上述主題的電影，名字叫"*Born Yesterday*"。這部片子曾在中視上演過，片名譯成了《絳帳海棠春》。內容是述說一位廢鐵買賣大王帶著他訂婚十五年的未婚妻到華盛頓去交際應酬，以期打通國會議員，使他能在廢鐵生意上獲暴利。這個廢鐵大王本性粗俗，白手起家，他以粗俗自傲，以苦幹驕人，認為金錢可以買通一切，對人呼來喝去，野蠻無禮，就連對他的未婚妻也不例外。他認為她出身微賤，有如婊子，故遲遲不和她正式結婚。然而，他又愛她的美麗肉體，捨不得拋棄她。同時，他又嫌她在華府高貴人士之間不知如何應對，缺乏教養。於是便臨時起意，請來做訪問稿的記者（威廉荷頓飾）當她的家教，週薪兩百元，負責教她禮儀、言語、進退之道。

　　從此，威廉荷頓開始教她禮儀、讀書、欣賞貝多芬，並在導遊華府時，介紹著名的美國開國諸賢，灌輸她自由民主的觀念以及法律的常識。如此這般，時日一久，兩人之間也漸漸發生了感情，一種很有節制的感情。慢慢的，她開始與廢鐵大王有了相左的意見，她不再在任何文件上亂簽字，以免被他拿去做非法的勾當。廢鐵大王一氣之下，用暴力打她，逼她簽字，把她趕走。她出走一陣子之後，終於大徹大悟，投入了記者的懷抱。廢鐵大王想花錢找人來把她變笨、變成原來的樣子時，已經太遲了，而且根本也無此可能。

　　這又是一個奧維德故事的現代化，暗含了「女權運動」的思想。片中的廢鐵大王，正是男性野蠻驕傲，無知無禮的象徵，有如一堆尚待鍛鍊的廢鐵。而女主角，則由一尊美麗的石像變成了有血有肉有思想的新女性。

　　幾十年後，喬治庫克以三小時以上的彩色影片，重新處理此一類似的主題時，當然是駕輕就熟，靈便非常了。《窈窕淑女》一片的內容如下：語言學教授希金斯（雷克哈理遜飾），和另一語言學教授打賭，他可以把他在倫敦市場內所遇到的賣花女（奧黛莉赫本飾），在六個月內訓練成高雅的淑女。這當然是一件任務艱巨的工作。於是，在六個月當中，兩人展開了不眠不休的學習與苦練，終於成功的達到目的。

窈窕淑女夢中迷

　賣花女參加了王爵公侯的盛大舞會而能應對自如，引起了王子的注意。這簡直是天大的新聞，令人難以置信。之後希金斯教授發現自己竟愛上了他一手訓練的「淑女」，而賣花女也早已鍾情於他。經過一番小風波，兩人遂和好如初。那賣花女經過這六個月的經驗，已整個變了一個人，開始擁有一個獨立自主而又機智堅強的靈魂。

　　出身低俗而沒有敎養的賣花女在六個月之間，變成王公諸侯一見傾心的淑女，當然是天大的驚人消息。因此，該片片名必須能配合此一主題，方爲貼切。「My Fair Lady」一句，源出英國一首家喻戶曉的童謠〈倫敦橋〉，其詞如下：

London Bridge falling down, falling down, falling down,
London Bridge falling down,
My fair lady!

倫敦橋是倫敦市內最大最古的橋之一，這座橋要是崩塌，當然要成天大的新聞。不過，這種事簡直是不可能的，童謠如此唱，也就是有不可能之意。因此，導演將之引來做片名，一方面大家都熟知其中典故，一方面也貼切劇情，十分恰當。

　　喬治庫克導演此片，採取音樂片的形式，成就非凡，可圈可點。第一，片中人物歌唱，都是在劇情到達高潮，人物心情拉至最緊的階段，才爆發出歌聲，與情節的發展，人物的情緒，渾成一氣，絲毫無牽強造作，亂開簧腔，或唱個不休，冗長無聊的感覺。這是音樂片能夠成功的第一要素，不可不察。其二，旣是音樂片，就無法朝寫實的方向去走。因此導演乾脆把場景佈置得像舞臺，讓片中人物的動作，尤其是在大場面歌舞時，顯出舞臺的特色。例如，他總是用靜止不動的鏡頭，交代一個大場面歌舞的前奏。然後音樂一開始，才讓大家一起動起來，充滿了新鮮的舞臺效果。至於其他劇情發展之緊湊，對白之生動機智有力，歌詞之幽默清新潑辣，歌曲之悅耳動聽美妙，都還是餘事。在此，導演把英國自莎士比亞以來，認爲「全世界就是一個舞臺」的觀念，發揮得淋漓盡致，值得喝采。

　　片中的希金斯教授，博學多才，偉岸不群，心地善良，風趣幽默，然獨對女人，十分厭惡，偏見很深，正好是「匹克馬利安」的化身。而他因改造一個女人，從而愛上了她的事件，也正反映出許多戀愛中人的心願與實況。哪一個人不想把自己的愛人改變得更合乎自己的理想呢？因此，這個近乎喜劇的歌舞片，不但盡到了娛樂的責任，同時也揭發了人性深處的眞相。《詩經‧關雎》，開頭一句就是「關關雎鳩，

17

在河之洲；窈窕淑女，君子好逑」，其實，偉岸君子，也正是淑女們追求的對象。把 *My Fair Lady* 翻成《窈窕淑女》，可說是十分恰當而又能與片子主旨相呼應的。

天涯何處無芳草

近來在臺北舊片重映風氣當中，伊力亞・卡山(Elia kazan)導演的《天涯何處無芳草》"*Splendour in the Grass*"是令人矚目的一部。事實上不久以前，電視上也播過該片，對一般觀衆說來，應該不會太陌生。

伊力亞・卡山於一九〇八年出生於土耳其康斯坦丁堡，四歲時，隨父親移民到美國。及長，入耶魯戲劇學校學影劇，創作了一連串令人震撼的作品。在電影史上，他的地位雖未臻至最高，但也算得上是中上級的大導演。《天涯何處無芳草》在他的作品當中，是很重要的一部，與其他兩部作品《狂流春醒》"*Wild River*"、《美國・美國》"*America, America*"，被法國有名的電影雜誌 *Cahiers da Cinéma*《電影筆記》(一九六七年三月號)譽爲「電影史上非常出色的『三部曲』」。

《天》片是由華倫比提與娜姐麗華主演，是一個關於美國高中生

戀愛的故事。男女主角，情竇初開，熱情如火，彼此之間的愛，可說
是如詩如畫。然甜美的時光易逝，不久，兩人雙雙即將自中學畢業，
徬徨於是否升大學的苦惱與困惑當中，徬徨不定。在家人社會充滿了
保守清教徒思想的壓抑之下，兩人遂陷於掙扎煎熬裏，十分痛苦。最
後，因爲家人反對二人結合，使得女主角精神失常，進了療養院。等
她痊癒出院之後，發現男主角已結婚在家務農。她坐汽車去看他，而
他卻穿著工作服在那裏忙著，見了面也無話可說。這時，他太太從廚
房中的紗門蓬頭垢面的走了出來，裏面傳出小孩的叫鬧聲，一切都變
得那麼現實而平庸，她也無話可說，乘車絕塵而去。

　　伊力亞・卡山自己對這部影片解釋道：

　　　　《天涯何處無芳草》裏的兩個主角，個性比較不活潑，叛逆性
　　　　較小。因此，便在支配他們的環境下，被埋沒了。

他更進一步的申論道：

　　　　這是一個比較悲傷的故事，清教徒思想所形成的壓力，使年輕
　　　　人變得軟弱。他們失去了某些生命的特質。就另一方面說，這

個故事也十分眞實，反映出許多眞正發生過的事情。我們看到
在故事的結尾中，男女主角失去了彼此，再也不能在一起。這
些都是清教徒思想害了他們，使他們失去了生命中的某些要
素，摧毀了他們心內某些渴望。我非常相信這些『失去的東西』
裏面的一切。我們不該以爲事情會自然發生而無須付出什麼代
價，即使是勝利，也要付出代價的。你得到的同時，也必定會
失去了些什麼。在這部電影裏，就這一方面來說，兩個人都得
到了，而代價卻高得可怕。（見《電影筆記》雜誌英文本"Ca-
hiers da Cinema"一九六七年三月號）

　　由此可知，伊氏此片的主旨，在描寫青少年的狂野戀愛，燃燒生
命，發光發熱，生活在似眞似幻的夢境當中。一旦現實侵入，好夢打
破，人生的苦難紛至沓來，人漸漸變得成熟之後，則往事就顯得不堪
回首了。過去的永遠過去，再也無法從頭開始。這種經驗與感情，大
凡過了二十五或三十歲的人，都應該有過。而本片的片名，正是在這
個大前提下，經過導演精心挑選出來的"Splendour in the Grass"
典出英國十八世紀浪漫派大詩人華滋・華斯(W. Wordsworth)的名作
ODE: *Intimations of Immortality From Recollections of*

天涯何處無芳草

Early Childhood（頌歌：兒時回憶所生之「永恆之暗示」）這首長詩
的第十章中之最末一句詩。句子長達十二行，原文如下：

What though the radiance which was once so bright

Be now for ever taken from my sight

Though nothing can bring back the hour

Of splendour in the grass, of glory in the flower; we will

grieve not, rather find

Strength in what remains behind:

In the primal sympathy

Which having been must ever be;

In the soothing thoughts that spring

Out of human suffering;

In the faith that looks through death

In years that bring the philosophic mind.

雖然那曾經燦爛一時的韶光現在我已永難再見，雖然任誰也無
法把逝去的時光帶回那芳草吐艷，花朵明麗；我們不必傷悲，
勿寧在心中存留的過去經驗之中尋找力量，尋找，在最原始的

天人交感之中，這種交感以前是如此，以後也必如此；尋找，
在人類苦難裏湧現的慰人思想之中尋找，在無視於死亡的信心
之中隨著歲月的增長，爲我們帶來了通達的心懷。

華氏這首詩，是美國高中生必讀的經典之作，知名度高，會背誦
的人多，引來當做片名，絕對不會讓人覺得陌生。這首〈頌歌〉的主
旨，在讚揚兒時經驗之純眞美好，並認爲人長大之後，便漸漸被社會
汙染，失去了本然的純眞。(當然，上面的說法只是大要而言。實際上
這首詩中牽涉到柏拉圖與基督教的哲學觀念，研究不朽之起源與天人
之關係，十分複雜深奧。) 這樣的主旨，正好與影片中故事的精神相
吻合。「Splendour in the Grass」是指草雖微賤，然當其盛時，亦自
有一番艷麗氣象。不過，時光飛馳，盛年易逝，回頭追尋，已經成空。
片中的男女主角，都是小鎭中的小人物，微不足道如小草，但他們也
曾有輝煌燦爛的戀愛，動人心弦的故事，雖然到頭來，往事如煙。不
過，也就是在這如煙的記憶當中，他們尋找到繼續生存下去的力量，
正如詩人所言所論。

在片子將近尾聲時，娜姐麗華痊癒之後走出療養院時，導演把鏡
頭放在人的腰部，照著娜姐麗華穿黑窄裙的雙腿及腿前一個坐在椅子

上的老婦人，強烈的暗示了從過去經驗中獲得新生力量的觀念。伊力
亞‧卡山對此曾經自我解說過：

事實上，那正是我所要表現的。在《狂流春醒》的一個場景裏，
也有雙脚出現——濕黏、沉重的脚步……你曉得我是怎麼想到
如此表現的嗎？在拍電影的時候，我有個習慣，那就是每天早
上八點到九點之間開始工作，對還沒寫好的，或已經拍好的東
西，檢查一番，檢查那些人物的行爲以及行爲之後的動機，如
果發現不滿的地方，便試著重寫或重新策劃，務必使那件事或
行爲的本質，以最簡單的方式表現出來。在《天涯何處無芳草》
裏，當女孩離開療養院時，我想要表現出一種強烈解脫的感覺。
要是在十五年前，我一定會先現出她的臉，然後加上一聲嘆息，
一聲「哦！」或一聲「哇？」……諸如此類的東西。然後是一
個老婦人或是一個過路的年輕少女瞥了她一眼；單從那老婦人
或少女的眼光裏，你就好像聽到她在對自己說：感謝老天！我
沒有變成那個樣子！我沒有那麼瘦，沒有那麼危險！我是自由
的……總之，以往我會依賴娜妲麗華演出的地方，現在我把它
留著讓觀眾自己去推想。那就是說，讓觀眾自己去經驗那些類

似娜妲麗華所經驗到的事情。（見《電影筆記》雜誌，一九六七年三月號）

　　由上述導演的論點，我們可以知道，鏡頭中的老婦人不是偶然出現的，而是經過導演細心安排後，所形成的象徵畫面，以便吸引觀衆深思。事實上，好的導演往往如此。他會利用鏡頭及畫面本身來傳達他的思想，對話及解釋，有時候是多餘的。不過，這只是對細心而富有聯想力的觀衆而言，如果觀衆不好深思，那再深刻的表達也等於零。

　　片子的內容與主旨已如上述，那把片名譯成《天涯何處無芳草》便顯得十分不恰當了。因爲這個譯名不但不能與內容呼應，而且還灌輸了觀衆錯誤的印象。因爲「天涯何處無芳草」這句話裏暗含著「何必苦戀一朵花」的意思：一次愛情不成功，還可以再找別人。這與片中表現出的那種對現在迷惘，對過去留戀的氣氛與主題，是不相合的。至於說能否表達出華滋・華斯原詩的精神，那就更不用說了。因此，本片片名如果直譯則應爲「芳草吐艷瞬無蹤」，意譯則可翻爲「明日芳草又天涯」。

小說與電影

各 種藝術的發展是互相依賴而又相輔相成的。電影和小說在藝術的範疇裏，同是一種表現思想和意念的媒介，但兩者的表現方式卻截然不同。爲什麼相同的一種經驗卻有這兩種完全不同的表現方式呢？而兩者之間的關係又如何？關於這個問題，我在一次訪談中提出了一些初步的思考與觀察。

問：小說和電影是如何各自運用它們的技巧，去創造和表現呢？

答：小說是以文字爲媒介，它處理的主要方式是「敘述」，而不是「抒情」。它利用眞實的細節做爲骨幹──也就是「情節」，來完成一個眞實的全景，再利用人物的動作以及故事結構，去象徵或闡明作者想表現的主題。當然，在這表現的過程中，小說作家是盡量避免用說教方式的。至於電影，那是運用攝影機，把攝影下來的每一個個別的鏡頭，透過視覺影像的活動，依照某一特別順序加以銜接在一起，它

是小說和戲劇甚至於詩的綜合體。主要利用畫面來表達思想，而以對白做為輔助。近幾十年的一些大導演，大多盡量嘗試以鏡頭來表達自己的意念，漸漸地把對話也減少了。這種以鏡頭來表現的方式，通常較重於暗示。所以在這方面，電影的表現技巧較接近於詩。

問：那麼電影和小說有什麼相同的地方嗎？

答：有的。小說是把各個無甚意義或平凡的細節，藉由作家的組織能力，將它們巧妙地串連在一起，而表現出一個巨大驚人的象徵意義。同樣的，電影也是將各個獨立的鏡頭，透過剪接或蒙太奇方法的運用，來表現出導演的思想與意念。在這創作的過程中，它們都是依賴著一種類似詩的想像過程和組織能力的。

問：什麼是「蒙太奇」呢？您可否說得詳細一點？

答：「蒙太奇」是法文的譯音，它是電影中一種變化影像時空的藝術技巧。我們可以稱之為一種剪接技巧。但「蒙太奇」並不等於剪接技巧，它是一種詩中「並置法」的應用。俄國大導演愛森斯坦有一次和他的日本友人談論到中國文字的構造時，得到了啟發而發明了這種技巧。當他瞭解中國的「忍」字是一把刀插在心上，「東」字是「木」和「日」的組合時，他醒悟到，兩個實體意象透過有選擇的「並置」以後，可以表達一種抽象的觀念及思想。於是，他試圖把兩種不同的

表現主題安置在一起，而意外的產生了一個新的總體，這新的總體能更貼切地表現出一個新的意念，正如刀在心上而成一個「忍」的意念。

問：「蒙太奇」的大意我們懂了。您剛才說小說和電影的創作過程是相似的，但為什麼有些根據小說改編而成的電影，總是沒有原作精彩？

答：這是因為電影受了先天條件的影響。我想其中有三點原因：第一、時間不足。通常一部小說我們讀來需要費較長的時間，所以我們很容易便沉浸在它的氣氛中。而電影便不能了。它祗有短短的兩個小時，有時觀眾還沒感染上裏面的氣氛便結束了。第二、人物太少。在電影當中，不能把每個人物的性格和特點都表現出來。它所能描述的對象，祗能專注在幾個人身上，這的確是電影的一大致命傷。第三、人物沒有發展。在小說當中，經由作者的創造，每個人物都有他性格變化的經驗，藉著這種經驗促成其性格完整的發展。但在電影當中，由於時間的限制，卻很不容易將每一個人物的這種發展表現出來。如「紅樓夢」這一部大書拍成電影時，便一定要減少人物才可。

問：這麼說，電影的表現技巧是不如小說了？

答：不能這麼說，事實上電影和小說各有其適合表現的對象。例如一些思想上探討性的故事，像對人性深處的探索與冥思，這類型就

較適合用小說表現。而像一些以故事動作為主，表現動靜的對比，就較適合用電影表現。此外，電影還可用音樂來製造氣氛，這當然是小說所不能做到的。我們祇能說各有優點和缺點，而不能說誰就優於誰。

問：那麼電影和小說一定可以相輔相成了？

答：是的。藝術是活的東西，每一種藝術都是互相依賴，都可互相沿用。像我剛才所說的思考性的題材適合小說，動作性濃的故事則適於電影，這也祇是一個原則。而這原則是會變的，小說當然也能描寫動作性濃的故事，電影也同樣地能探討思考性的問題，這祇看藝術家如何把握自己所運用的藝術媒介，使其做最適當的發揮罷了。最重要的，我們是要將自己的思想表現出來，絕不要用死板的原則將自己的創作領域限制住。我們了解各種原則，是要利用這些原則而作一創新的局面，我們絕不可說電影和小說是兩種不相干的表現方式。事實上，它們是可以交相運用，來作一個更高層面的表現型態。目前，有許多小說家，在創作時就採用了電影的技巧，如海明威。而電影導演也有採用小說技巧的，如楚浮。這些都是二者相互交流的例子。

電影和小說在藝術的範疇裏，有其不可忽視的地位。經過上述這番闡釋，使我們更清楚地了解電影和小說是可以相輔相成，而非截然劃分的。

爲電視「電影季」催生

近幾年來，國內三家電視臺每週都按時播出西片二、三部不等，一個星期下來，觀衆可看到六、七部片子，數目相當可觀。在這些播出的電影裏，不乏優秀之作，有些還是影史上的經典名片，值得一看再看；有些則是從來沒在臺灣上映過的佳片，十分難能可貴，這對愛好電影的觀衆，實在是一大福音。

像這樣一週定期播出長片，一年下來，每家電視臺都要播出上百部的電影。這對電影界，似乎是一個不小的打擊。但如果電視公司能將這一百多部電影好好加以整理，以專輯的方式推出，對廣大的電視觀衆做電影教育的工作，提高一般人的電影知識，介紹如何欣賞好的作品，久而久之，觀衆的水準慢慢提高，這對電影界，應該是有良好助益的。

因此，我想借這個機會提出下列幾項建議，以供電視公司參考。

一、電視公司應該聘請對電影有專門研究的人員，負責精選每次租來的影片，加以拷貝，分類歸檔。分類的項目可分爲：甲、導演作品專輯（如伊力亞‧卡山專集等等）；乙、主題類型專輯（如戰爭片、諜報片、科幻片……等等）；丙、按電影發展史，把某一個時代或階段的電影以其風格爲歸依，做成專輯（如三〇年代、六〇年代……等等）。

二、一年四季，每季推出一個專輯。播演前十分鐘，請專家對導演的風格及影片的背景，加以介紹；影片播完後，再請專家就該片的特色主題及技巧，加以剖析。如果有可能的話，每次都應該傳播一些欣賞電影的基本知識，介紹電影語言的各種內涵。如果能按照電影史的順序，重點介紹電影發展史上各階段的重要作品，那更是理想。

三、電視廣告在預報長片時，務必把導演的名字寫出唸出，並說明電影攝製的年代，以便提醒觀衆對佳片的注意力。

如果三家電視公司都肯精心策劃，改進電視長片播出方式的話，這將是提高國內電影及電視水準的重要準備工作之一──培養出一批懂得欣賞好電影的觀衆。目前電視長片的播出方式，稍嫌靜態了一點，被動了一點，實在無法滿足觀衆更進一步的要求。近年來，錄影的設備突飛猛進，電視公司如有意搜集資料，充實「片庫」，當不是一件太難的事情。如果能留意歐洲電影的搜求，那將更加完美。

為電視「電影季」催生

　　此外，報紙的影藝版如能配合電視公司，在介紹長片時，儘可能的把片子的原名刊出，這將對觀眾選片，有很大的幫助。因為有許多西片的中文譯名，與原名的本意相去甚遠，有時還有誤譯的情況，使觀眾經常產生許多誤解，錯過佳片。把片子的原名刊出，可使觀眾知道這到底是部什麼電影。這對電視公司是有益無害的。

　　除了刊出片子原名外，導演的名字，也該儘量刊出。自從電影「作者論」流行後，導演的地位大大的增高。一部電影的成敗，往往要看導演的功力如何。而好導演的作品，大都有特殊的風格，值得一看。片名原文及導演姓名同時刊出，可幫助觀眾選擇好片，或至少不會漏掉重要的作品。

　　讓我們為國內的電視觀眾祈禱，希望不久的將來，我們會在電視上擁有許多電影季，增加我們的電影知識，開闊我們的電影視野，提高我們的欣賞能力。

卷第二：

原型與象徵

暴力之研究

──西德尼‧盧梅的《突擊者》

大家都知道，「暴力」已成爲近二十年來電影內容的重要元素之一；最近，連電視上都鬧暴力泛濫的問題，可見其跟現代人關係之密切。因爲，如果大家不喜歡看暴力鏡頭，這類的片子也就自然賣不出去。片商沒有錢賺，暴力當然會減少。可惜，事與願違，影片中的暴力，已成了賣座的原因之一，令人浩嘆之餘，不得不叫人懷疑，是否在人性的深處，大家都有使用暴力的衝動。而這衝動，只是被法律及教育等等規範所激發出來的自我約束力所控制住了，沒能夠隨時爆發傷人而已。

歷來在電影上誇張暴力渲染暴力的作品很多，但以冷靜客觀的態度來研究暴力之成因的則少。最近在電視上放映的《突擊者》，則是少數以討論暴力爲主題的電影佳作之一。

《突擊者》原名"The Offence"（攻擊），是美國大導演西德尼‧

盧梅(Sidney Lumet)的傑作，劇本是名劇作家約翰・霍普金斯(John Hopkins)所寫，由以演「○○七號情報員」而成名的史恩康納萊主演。影片內容是說一名英國警官（史恩康納萊飾）在辦一個「小學女童姦殺案」時，審詢一名嫌犯；結果，他在沒有確切證據的情況下，把那名嫌犯打了個半死，以致在醫院中死亡。於是上級震怒，派員調查，迫使他在自白的過程中，透露了下毒手的原因。

像這樣的故事，本可用「社會改革」的觀點來處理，將重點放在警官不經過法定程序而任意毆打嫌犯這件事上；或是以「偵探故事」的觀點來表達，把重點放在如何經過仔細的求證，終於把兇手捉到且繩之以法。以上兩個觀點，本身並沒有問題，盧梅之所以沒有採用，可能是因為類似這種處理方式的電影已有很多；但更可能的是導演對這個故事的基本看法，就有不同。因為他不認為這是一個社會制度健全與否的問題，也不是一個警察能捉到犯人與否的問題，而是人本身是否能夠控制得住自己的問題。這個問題，對犯人對警察，都是同等重要的。

盧梅處理本片的手法是這樣的：他先讓故事的關鍵鏡頭——警官毆打嫌犯——以一種極端模糊夢幻似的慢動作影像在片首出現，佈置了一個懸疑，讓觀眾耐心等看下面的發展。正片開始，鏡頭回到現實，

歹徒強暴了四個女孩，警探正在大肆調查。不久，第五個女孩又失蹤
了，經過一連串搜尋，被主角警官在樹叢中找到。後來，警方在街頭
捉到了一個嫌疑犯，帶回局裏審問，該警官知道，立刻將之隔離，由
他單獨審問。劇情至此，忽然跳接到警官回家與妻子對話，並爭吵，
其中插入他審詢嫌犯的回憶，然後又忽然有警局的人來，把他帶走。
至此，觀衆才知道他把嫌犯打死之事。在上述的半場電影中，盧梅的
重點在刻劃主角的心理以及性格。他暴燥易怒，極端熱心追捕犯人，
使觀衆立刻認爲他是一個急公好義的鐵腕警官。但等到他與他太太的
對話告一段落之後，我們便發現他對層出不窮的兇殺案件感到失望、
恐懼且不安；從他不斷背誦過去有名的殘忍兇案，嚇得太太噁心嘔吐
看來，他的心態已異於常人。因此觀衆對主角的認識，是有層次的，
緩慢的。

　　從影片的下半部開始，導演開始一步步帶領觀衆走入主角的內
心。從上級警官對他施行隔離調查開始，上述省略之審問疑犯的戲，
便一一在回憶中出現。這個回憶又可分爲兩部份：一是他爲了面子及
脫罪，只回憶了當時眞實情況之一半，然後到結尾時，才把關鍵的情
節回憶了出來。從這兩段回憶當中，我們知道他當了二十年警官，結
婚十六年，沒有子女，對嫌犯採取自由心證式的一口咬定態度。不斷

重覆他可以把嫌犯的心看透如看一本書一般。嫌犯稍有頂撞，他便狠命亂揍。一直到現在，對觀衆來說，大家還不知道這個嫌犯是否是眞兇。這個疑問，一直到劇終都沒有解決。對方也沒有承認是他幹的，所有的犯罪細節都是由那個警官在自說自話，想當然耳。但從他臆測的論斷看來，我們可以發現，他不是眞的在審問犯人。那個嫌犯只是他潛意識裏另一個自我的替身而已。他狠命的揍那嫌犯，也就是狠命的在打擊自己腦中的邪念。至此，觀衆已清楚的感覺到有問題的不是嫌犯，而是警官自己。

在最後一段回憶中，觀衆看到他在逼嫌犯承認罪行時，反而被嫌犯一問問倒。嫌犯狡猾的對他說，這些罪行都是他自己想出來的，事實上，他自己正好有這種犯罪的企圖。而這個警官在激動之下，居然承認了。片子至此，先前他在觀衆眼中所建立的正直不苟，嫉惡如仇的印象已完全瓦解。他變本加厲的毆打那犯人，直到被警方人員發現爲止。最後這段情節，總共在影片中原封不動的重複過三次，每出現一次，觀衆就對事情及人物的看法有更深一層的認識。片子至此，變成了嫌犯在審問他，而他卻不斷的被自己邪惡的思想所驚嚇折磨，反而轉向嫌犯求助。他一面求助一面又毆打嫌犯，從而滿足了他侵害別人，凌辱別人的慾望。因爲他在虐待別人時，發洩了自己渴望行使暴

力的幻想。

在影片當中，嫌犯是否有罪並不重要，因爲他只是導演分析進入主角內心的一個工具。故從頭到尾，導演都把他放在介乎有罪與無辜之間，吊足觀眾的胃口。片中的警官們開口閉口都喜歡用 Bloody（血腥）這個口頭語，在英式英文中，已失去了其原來的意義而成了「太什麼什麼」的意思，例如「太好」是 Bloody good，「太壞」是 Bloody bad，與原義相差十萬八千里。這也正暗示了，人在過份熟悉「暴力」之後，便往往會忽略自己心中也有暴力的存在，就像口頭語的運用一般。

片中最末一句話是警官被人發現他在對嫌犯私刑拷打又打了同事之後所說的"God, Oh! My God."事實上，片子一開始的第一句臺詞，也是這句話這個鏡頭，但經過兩個鐘頭的演釋，其意義完全不同了。在片頭這句話爲通常的習慣用法：「老天，哦！老天」意謂「我的媽呀，我怎麼闖了這麼大的禍？」到結尾時，這句話的意思則成了，向「神」懺悔求助，助他消滅心中隱藏的暴力慾望。

在了解全片的主題之後，片名"The Offence"應該改譯爲「攻擊」、「侵害」或「犯罪」，因爲 Offence 本不含有「突擊」的意思，更不是人物代名詞，譯爲「突擊者」，實在易遭人誤解。

「兄弟鬩牆」之原型

——伊力亞‧卡山的《天倫夢覺》

在美國名導演群中，伊力亞‧卡山在臺灣是頗受歡迎的一位。我們看臺北西片院線不斷推出他的舊作如《天涯何處無芳草》、《岸上風雲》*"On the Waterfront"* 等片，便可證明。至於電視，似乎對這位導演也有偏好，卡山的得意傑作《薩巴達萬歲》*"Viva Napata"*，就在不久前推出過；近來又重演了他另一部名片《天倫夢覺》，如果將上述的電影連起來放映，大可辦一個卡山作品欣賞專集。

卡山的創作力很強，前面提過的幾部電影，都不是自世界名著改編，而仍有其動人之處。事實上，有許多大導演對改編有名的文學作品，都抱審慎，甚至於反對的態度。因為文學是以文字為媒介，而經由文字所產生的景象事物，都需要讀者以自己的經驗及想像去重新印證一番。因此，同樣的文字，因讀者的年齡背景，及生活型態的不同，便會產生許多不同的效果。名著的讀者眾多，各人有各人欣賞的角度，

「兄弟鬩牆」之原型

大家對內容人物細節上的構想及假設，也都不一樣。導演導戲，當然
也是憑他自己的經驗與想像來重現原著，產生出來的作品，根本不可
能迎合每一個讀者的口味。其結果，則是眾口交詬，容易被批評得體
無完膚一無是處。瑞典大導演英格瑪・柏格曼在他自己所寫的電影劇
本集的序裏，便自白道：

> 我認為拍電影不應從文學作品裏取材，文學作品本身性質特
> 殊，要將之改成影像視覺，通常難以完全辦到，即使對原著十
> 分忠實，也勢必傷害到電影本身之特質，往往得不償失。（見
> *"Four Screenplays of Ingmar Bergman"*）

這對服膺電影「作者論」的導演來說，當然是金科玉律。但藝術
之所以為藝術，其特色就是在其中常有例外。如果導演能把握住文學
作品的精神，並以其內容為基本的創作材料，利用電影的特質，加以
變奏重組，進行再創作，那結果未必不會令觀眾欣喜。美國文學作品
中的二流小說《飄》*"Gone with the Wind"*改編成電影後，變成一
流的藝術佳作，便是個很好的例子。

《天倫夢覺》是卡山取材自美國小說家史坦貝克(John Steinbeck)

（一九○二～一九六九，於一九六二年得諾貝爾文學獎）的長篇傑作
《伊甸園之東》"*East of Eden*"而拍成的電影，由保羅・奧斯朋（Paul
Osborn）寫脚本。故事大意如下：殷實農莊主人亞當・揣斯克（Adam
Trask）有兩個兒子，長子亞倫，次子考爾。亞倫老實而又知道逢迎，得
父親信賴寵愛。考爾聰明頑皮，心眼很快，他主意雖多，本性卻善良。
但他父親總認爲他不老實，不太喜歡他。他屢次想討父親歡心不得，
因此鬱鬱寡歡，自暴自棄的認爲自己是天生的壞種。他在外遊蕩時，
打聽到自己生母的消息，知道他們兄弟兩個並非母親早逝的孤兒，心
中憂喜參半，喜的是知道母親的下落，悲的是，自己生母現在從事的
職業很不名譽。電影便是從這裏開始，考爾要證明自己性格中的邪惡
部分是得自母親，便設法跟蹤她到她所開設的酒吧妓院當中，要她親
口證實。他母親告訴他，她之所以離家，是因爲他父親太古板，太正
直，直得不近人情；而她則是個性外向不願受任何教條的拘束，因此
便抛夫別子出來自創事業。不過，她雖然賺了大錢，但是心內痛苦，
身心虛弱，十分孤獨寂寞，見了親生兒子來到，不免動了母子之情。

　　考爾出來尋母親的動機一是好奇，二是爲了證明他之所以有如此
的性格是得自母親的遺傳，三是因爲他哥哥亞倫在家中老是與他爭
寵，以討父親歡心。這一點最爲重要。例如，考爾幫助田裏收穫蔬菜，

「兄弟閱牆」之原型

發明用運煤鐵板作滑板，滾動蔬菜，得父親讚賞。哥哥看了，立刻說這簡直是運煤。他父親向來以紳士自居，務農爲高，輕視機巧及礦業，聞言立刻板下臉來要考爾把那鐵板撤下，換成木製。父親計劃冷凍蔬菜，問他的意見，考爾與其他商人一樣，認爲美國將參加歐戰，現在賣買黃豆，可賺大錢。此計立遭父親斥責，教他賺錢要賺得正當，要爲大衆服務，不能光只賺錢。後來父親冷凍計劃失敗。考爾偷偷向母親借錢，與人合夥買賣豆子，把父親賠的錢賺了回來，以爲生日獻禮。他哥哥看了心裏嫉妒，未經得女友同意，便搶先宣佈要與她結婚。在古板的父親眼中，沒有什麼生日禮物比結婚更好的了。考爾在一旁微微失望，但仍獻出了他的禮物。當父親知道這些錢是發歐戰財賺的，立刻大發雷霆，逼他把錢送還那些兒子在歐洲參戰的農夫們。考爾傷心失望已極，便藉機帶他哥哥去看生母，讓他明瞭眞象。當亞倫知道生母的生活是如此不道德之後，心中大受刺激，連夜酗酒打架，並自動從軍，坐當夜的火車入伍。父親得知，趕到車站，見亞倫出語刻薄，行爲失常，頓然中風倒地。

片子結尾是考爾在家看護中風的老父，經由亞倫女友的勸慰，老父也終於諒解了考爾的孝心。

由上述故事大綱，我們可以知道，片子的主題著重在家庭倫理的

問題上，尤其是兄弟的感情、父子的關係。兄弟之間相互嫉妒，父親對兒子有所偏愛等等家庭問題，一直是西方文學中的一大主題。而這類故事的原型(Arche-type)，本源自於《聖經》。在《舊約》第四章中該隱殺弟的傳說，就是兄弟鬩牆的悲劇。該隱是亞當夏娃的長子，務農；其弟亞伯，牧羊，兄弟雙雙貢其所有奉獻上帝，耶和華看中了亞伯的，「該隱就大大的發怒，變了臉色。」於是便在田間跟弟弟打鬥，把他殺了。該隱犯罪之後，將受天罰。《舊約》有記載如下：

> 耶和華說，你作了甚麼事呢？你兄弟的血，有聲音從地裏向我哀告。地開了口，從你手裏接受你兄弟的血。現在你必從這地受咒詛。你種地，地不再給你效力，你必流離飄蕩在地上。該隱對耶和華說，我的刑罰太重，過於我所能當的。你如今趕逐我離開這地，以致不見你面。我必流離飄蕩在地上，凡遇見我的必殺我。……於是該隱離開耶和華的面，去住在伊甸園東邊，挪得之地。

上面這段引文的最後一句「伊甸園東邊」，就是本片的片名，其地是該隱贖罪之所。史坦貝克的故事，雖然源出於《聖經》，但內容並不

「兄弟鬩牆」之原型

完全模倣。亞倫在此，是該隱的影子，他只知種地，討好父親；考爾則像亞伯，他精於商業，頭腦較靈活，有如牧人。二人爭相獻出他們的所有，奉給父親，而父親與耶和華一樣，偏向於一方，引起悲劇。亞倫處處討好父親，暗暗打擊弟弟，不斷使考爾自卑、自暴自棄，這等於精神上的謀殺，幾乎把弟弟毀了。而考爾讓哥哥發現生母之眞面目，破壞了他的自尊，使他在幻滅後憤而從軍，企圖自我作賤、自我毀滅。這也可視爲一種變相的謀殺。

亞倫對弟弟的傷害，結果使他加入了歐戰，正如該隱被罰「流離飄蕩在地上」一樣；考爾對哥哥的傷害，使他必須在家中陪伴中風的父親，以爲贖罪，正如該隱「住在伊甸園東邊」的生活一樣。在了解了片子的內容之後，我們便可發現其片名是多麼的深刻而恰當。把 "East of Eden" 意譯成《天倫夢覺》，雖然無法將原文的暗示傳達出來，但已經算得上是貼切可貴的了。當然，這片名對熟讀《聖經》的人來說，是沒有任何問題的。

西洋文學經常用希臘羅馬神話或《聖經》故事爲基本的原型，並將之現代化。因爲，時代雖變了，人性卻是永恆的，古人遭到的問題，現代人依舊會遇到。故把現代的故事襯以歷史神話的深度，或賦歷史神話予現代的面貌，往往可以使作品更富有厚實的衝擊力，從而避免

流於單薄淪爲膚淺。電影的製作也深受此一傳統的影響,即使不是改編自文學作品的片子,也往往會利用神話材料,使內容更爲深沈有力。

卡山在處理本片時,就注意到故事的《聖經》背景。他讓考爾在片子開頭時,向母親批評自己的父親,說:「他老是自以爲正直,不但他自己的名字來自《聖經》,就連我和哥哥的名字也都來自《聖經》。」在片子結尾時,那個胖警長見揣克斯一家如此不幸,不知不覺的背誦出上面所引述的那段《聖經》經文。卡山在片中不單重現了史坦貝克的原著精神,同時也加入了他自己的意念。

我們知道,美國開國之初,清敎徒的精神與氣息十分濃重,至今南方各州還存有許多極端保守的清敎思想。這種敎條式的人生觀,有時會變爲十分殘忍的反人文行爲。例如在新英格蘭開拓初期,就有許多人被控玩弄巫術,由法院判爲女巫而將之活活燒死的悲慘史實。卡山是土耳其移民,他很快就察覺到清敎主義的缺點。卡山曾自白道:

在三十年代,當我還是個學生的時候,四周圍流行著一種清敎主義。……現在,清敎主義,無論是在美國或蘇俄的形式下出現,都已解體了。美俄青年開始懷疑父母的處世態度、及既成的道德規範,甚至懷疑自己的政府、國家,也懷疑他們自己。

「兄弟鬩牆」之原型

因此，現在世上一切的事情，便比當時要複雜得多了。……在
當時，我們還肯定價值，肯定美國會進步，甚至還認為該把政
權交給藝術家，而那個時候的美國政府，也有變為共產政權的
傾向。不久，我轉而反對共產集團……我變得很快，變得激烈
的反對共產政權……漸漸，我不再說：這個人是保守的，那個
人是激進的。這簡直毫無道德。特別是當事情永遠在不斷發展，
不斷改變自身成新的東西。……有起源，有突變；一切事物都
會變，並且會持續改變。在戰時，如你所知，事事物物一直如
此，此外無他。一件事，一下子這樣做，一下子又那樣做，就
是這麼回事。就在那時候，我開始拍反清教電影。《天倫夢覺》
是一部反清教的片子。劇中有一個角色，大家都以為他是好孩
子。但在最後，卻由於自私、自滿，轉變成一個殘酷的惡人。
同時，另一個角色，大家都說他是壞孩子，最後，卻證明他心
中的善良比誰都多。

由上面這段話，我們可以了解卡山之所以反清教的原因。因為「清
教就是把人生簡單化」，說的是一件事，做的又是另一件事。而卡山則
希望能夠面對人生，面對人生的複雜性，寧願要誠實而深刻的血淋淋

真相，也不要不經思索的「簡單化」。從這個觀點來看，《天倫夢覺》在主題上與《芳草吐艷瞬無蹤》 "Splendour in the Grass" 是相似的，兩部電影都是在處理青少年問題，都在散播反清教思想。例如在《芳》片中，那個奉行清教道德規範的父親，私下對兒子說：「除了那些規矩的女孩之外，還有很多是可以玩玩的。」這便是卡山對生活在清教道德標準下的人的諷刺。在《天倫夢覺》當中，卡山設計了一個精彩的鏡頭來表達他的反清教思想，他自我解釋道：

> 你記得吧，在《天倫夢覺》裏，詹姆斯狄恩（飾演考爾）公然反抗父親。他在一架鞦韆上，前後擺盪著。我在拍攝這段影片的前一夜，才想到這個手法。我要把他心裏每樣事情都對他父親表現出來——我根本就不在乎你對我的看法如何，你不能接近我，也不能碰到我，更不能控制我，再也不能把我掌握在你的手中；看——我正在逃離你，你以爲你掌握了我，事實上你沒有，你掌握住我，但又沒有真掌握住……你感覺到這種擺盪吧？我想做的，就是把這種感覺放在一個具體的形式之中。

像這一類用外在動作傳達內在思想的鏡頭，影片裏比比皆是。例如當

「兄弟閱牆」之原型

亞倫突然志願從軍上了火車，老父趕到車站，亞倫用尖銳的言語傷他父親的心，並一頭把火車玻璃窗撞碎，讓父親看著又心疼又悲傷又生氣，結果一下子中風倒地不起。那撞碎玻璃的鏡頭，不但象徵亞倫的自私與狂暴，同時也象徵了父親破碎的心，更象徵了清敎僞善的破碎，人生眞相的顯露，實在驚心動魄，劇力萬鈞。

　　然卡山並不是一個一味以反叛爲宗旨的導演，他在反叛之餘，也注意到人生的複雜性與多面性，而期望用諒解和愛來統一現實生活的諸多矛盾。他說：

> 在《芳草吐艷瞬無蹤》裏，那兩個主角，個性比較不活潑，叛逆性較少。因此，便在支配他們的環境下，被埋沒了。可是《天倫夢覺》則相反，那個小孩先是反叛父親，把他忘在一邊，而結尾時又原諒了他。因爲，他原諒了自己的兒子。《天倫夢覺》與我關係較深，可說是我自己的故事。一個人因恨自己的父親而叛逆，後來又關心父親，尋回了失落的自己，從而了解父親，原諒了他，不再怕他，開始接受他。

這種以愛來贖罪的觀念，正是《聖經》裏所要表現與暗示的主旨。因

此，史坦貝克的《天倫夢覺》，到了卡山手裏，已成爲卡山的《天倫夢覺》，是眞正的藝術創作而非普通的因襲模倣。

　　一個眞正的導演，不但創作影片，同時也創造角色。例如詹姆斯狄恩，在未演本片之前，還是個無名小卒。據卡山回憶：

　　他只是個在我辦公室附近徘徊的年輕小伙子，從來沒上過戲。
　　但是他內心有一種狂暴，一種飢渴，他正是片子裏那個男孩的
　　化身。我從來不光憑該劇本挑選演員。我先得跟他們談談，無
　　所不談，從而了解他們到底是什麼樣的人，然後，我才讓他們
　　讀劇本。當我發現他們有那種素質之時，我便知道，我可以錄
　　用他們了。

結果，詹姆斯狄恩一炮而紅，成爲青年偶像。他本人雖然不幸早夭，但他在電影中留下來的形象，至今仍爲千萬人懷念，可謂活在電影中的人物。然這一切的一切，都是拜卡山所賜。

　　由以上的討論，我們可以了解到，成功的導演，在創作或改編之時，不但要依電影的特質塑造自己的故事，同時也依故事的需要創造自己所要的演員，這是電影成功的最基本要素。我們看最近三年的奧

「兄弟鬩牆」之原型

斯卡金像獎得獎作品如《洛基》"Rocky"、《飛越杜鵑窩》、《安妮霍爾》……等，都是具備上述要素而成功的例子，值得大家深思。

兒歌中的象徵

——波庫拉的 《大陰謀》

最近，因爲國片的海外市場日漸縮小，外加上中共加強在電影方面的統戰，迫使許多電影工作者，發出緊急的呼籲，希望電檢方面，放寬審查尺度，以增加國片題材表現的多樣性。國內電檢的尺度過嚴，觀念太過迂腐，一直被認爲是國片進步的一大阻礙。但如果夢想此病一去，國片就能眞正起飛，也是虛幻不切實際的。

事實上，電檢制度各國都有，連自由開放的美國也不例外。不過，人家是依「法」辦事，遇有問題，可上法庭講理，不像我們這裏，大家採取「自由心證」，對問題的處理，因時因人而異。不過，以藝術而論，限制較少，不一定就可以產生好作品；限制偏多，只要不是無理取鬧，一樣也可以拍出精彩的電影。眞正的天才，就是能克服各種困難而成功的人。當然，就環境而論，限制少的地方，發展自由，產生傑作的機會，是要比後者大得多的。

兒
歌
中
的
象
徵

　可是電檢制度，對電影的牽制，到底是外在的因素。電影是否能
夠成功，還要看其內在的結構與品質而定，比方說，以敏感的政治問
題爲主題的電影，通常是最容易受制於電檢制度的，這在世界大多數
的國家中都是如此。但好的政治電影，不會因此就絕跡。舉一個例子，
在二次大戰日本軍閥專政時代，黑澤明就受當局委託拍一部鼓勵人勇
敢從軍的電影。結果，他竟拍出來了一部骨子裏反戰的片子，叫《踩
在老虎尾巴上的人》，眞是絕妙非常。也有少數國家在這方面的禁忌較
少，但這卻不能保證，拍出來的電影就一定成功。例如去年在臺北上
演過的《大陰謀》就是證明。

　《大陰謀》是以美國的「水門事件」爲題材所拍的一部揭發尼克
森政府如何腐敗僞善的電影，影星勞勃・瑞福看準了這一轟動美國的
政治新聞，有電影商業的價值，遂與導演波庫拉(Alanj Pakula)合作，
編好電影脚本，出資製片，並親自主演。

　片子的重點，放在兩個華盛頓郵報的小記者，如何鍥而不捨，追
蹤「水門事件」的來龍去脈。最後，他們終於大功告成，把眞相公諸
於世，迫使總統下臺。以新聞而論，這部電影或能滿足美國觀眾的好
奇心；以藝術而論，片子在結構及主題刻劃上，都顯得軟弱無力。觀
眾必須靠他自己對「水門事件」的知識來看此片，方能得到一點所謂

揭發「內幕消息」之類的樂趣。對「水門事件」一無所知的人，則會覺得此片雷聲大雨點小，耍了一個大花槍，而無實質的內容。這就是為什麼此片在臺灣不受歡迎的原因。

導演極力刻劃兩個小記者追蹤過程之艱辛，但都沒有交代他們心中的看法，以及他們鍥而不捨的動機。至少，他沒有把他們個人的觀點及動機生動而深刻的顯現出來。因此，觀眾只看到人物的外在動作，對人物內在的活動並無深刻的了解。此外，片中那個提供情報給記者的關鍵人物與其所製造出的懸疑，前前後後都沒交代清楚，亦沒有任何結果。空空讓觀眾等了半天，卻在結尾時不了了之，實在是大大的敗筆。本片的許多優點，諸如鏡頭剪接的流暢，角色演技之洗鍊，對話之生動有力，均不能彌補上述重大缺失。

《大陰謀》之所以失敗，要說是人謀不臧，還不如說是題材的掌握失當。因為導演、演員都是一流的，按理講，其成績無論如何也應在水準以上。而片子居然失敗，主要問題出在所選的題材，太過接近當時的美國生活，弄得藝術家無法與他所處理的題材保持一個適當的「美學距離」，結果是陷入其中，目迷五色，既不能掌握全局，更難以看出事件的象徵意義。最後，當然只有拼命刻劃事件的外表，無法深刻探索其中所蘊含的隱喻。

兒
歌
中
的
象
徵

　　《大陰謀》的缺點雖多，但其片名卻取得不錯，十分精彩。可是，片子在此間上演時，海報上沒有標出英文原名，也沒有注出「水門事件」，弄得不明究裏的人，還以為是一部普通的間諜警匪偵探片。這種現象，十分叫人納悶。因為片商再不懂宣傳，也不應把「水門醜聞」這幾個能吸引觀眾的字樣漏掉。況且，尼克森是美國首開與中共來往之門的總統，早為國人所唾棄。現在有關他倒臺的影片上演，就是湊熱鬧，也要去看看。片商之所以捨此而不用，可能是因為大家對政治的興趣不大，「水門事件」又是美國玩意，當時既不切身，現在又早成過去，無法號召觀眾。不過，除此之外，說不定還有其他無法說明的原因，亦未可知。

　　《大陰謀》這個中文譯名，當是受到近幾年來電影片名中「大」字水災的影響。無論是國片也好、西片也罷，幾乎到了無「大」不成「影」的地步。在這樣的水災中，《大陰謀》隨波逐流，是情有可原的。但，如此一來，原文片名的巧妙含蓄之處以及運用典故之妙，也就跟著盡付東流了。

　　《大陰謀》缺點雖多，但片名卻取的十分精彩。本片原名"All The President's Men"，若直譯，則成了「所有總統的手下」，也就是「總統手下所有的人」之意。以此做為電影片名，對中國人來說，當然容

易令人莫「名」其妙。可是英美觀衆，看到這個片名，則必定會發出會心的微笑，因爲"*All The President's Men*"，源出一首家喻戶曉的英國童謠，自古流傳至今，人人都能朗朗上口。其謠名曰："Humpty Dumpty"，其詞如下：

> *Humpty Dumpty sat on a wall:*
> *Humpty Dumpty had a great fall.*
> *All the King's horses and all the King's men.*
> *Cannot put Humpty together again.*

一八七一年，《愛麗絲夢遊記》"*Alice In Wonderland*"的作者路易斯凱羅(Lewis Carroll)出版夢遊記的續集《愛麗絲鏡中歷險記》"*Though The Looking-Glass*"時，還特別爲 Humpty Dumpty 專立一章（第六章），以上述童謠爲底本，讓愛麗絲奇遇一番。路易斯凱羅所錄的童謠，與別的本子在最後一行上，有點差別：

> *Couldn't Put Humpty Dumpty in his place again,*

together again「無法使之還原」變成了 in his place again「無法再將之送上牆」，這表示凱羅較重視"Humpty Dumpty"無法再恢復原來的地位這個事實。其中除了道德的寓意外還加上了政治的暗示。不過，再怎麼說這兩句在意義上的差別都是不大的，若要翻成中文，則可將兩種不同的本子綜合譯出如下：

> 憨不提蛋不提坐高牆；
> 憨不提蛋不提摔下牆。
> 國王殿上人國王殿下馬，
> 統統難把憨不提蛋不提還原送上牆。

憨不提蛋不提到底是一個什麼樣的人物呢？為什麼摔下牆後，舉國上下的人馬都無法救他呢？其實說穿了一點也不稀奇，原來那蛋不提先生竟是一個巨大無比的蛋。根據愛麗絲的觀察，這位仁兄除了有手一雙腳兩隻外，其他身體部位渾然成一蛋形，分不出哪裏是頭，哪裏是脖子。至於胸與肚子的分界，更是無從辨別。他有一張大嘴，微笑時，嘴角微微一動，便會碰到了兩邊的耳朵，愛麗絲看到他笑就擔心：「他若是稍微再笑大一點，那他的嘴角就要在腦袋後面相遇了，」

她想：「到時候我不知道他的頭會變成什麼樣子！我恐怕會整個掉下來吧！」

在路易斯凱羅筆下，憨不提蛋不提是個剛愎自用、驕傲非凡的勢利鬼。人家說他長的像蛋，他就勃然大怒說一般人都是「見與兒童鄰」的傢伙(have no more sense than a baby)！由此可見，他還是個沒有自知之明的人。愛麗絲擔心道：「你不認爲坐在地上安全點嗎？……那牆可是太薄了！」

「你問的謎語太簡單啦！」憨不提蛋不提咆哮著：「我當然不以爲這牆太薄，假如我眞的摔下——這是絲毫沒有可能的——不過假如我眞的——」……「國王已經答應我過——嗯，你要怕就怕吧！……國王已經答應我過——親口答應——要來——。」

愛麗絲心直口快，依照她在家學會的這首童謠，把憨不提蛋不提最後的遭遇揭露了出來，弄得蛋不提大氣大叫，說她一定是偷聽來的。嚇得愛麗絲連忙解釋說，是從書本上看到的。

「哦，是的，他們會把這種事寫到書裏去的，」憨不提蛋不提的聲音顯得平靜了些：「這就是大家所謂的歷史。」

故事到這裏，其中含有的政治隱喻，已經昭然若揭。此地，路易斯凱羅用這個蛋形人來暗示一般趨炎附勢的政客，位似高而實危，本

身更是脆弱不堪，根本沒有保護自己的力量。同時，蛋不提也像所有
的政客一樣是個玩弄言詞的傢伙。他問愛麗絲：「你說過你幾歲？」
「七歲零六個月。」愛麗絲答道。「錯！」蛋形人勝利的叫道。他狡猾
的辯解說，他只問她「說過沒有」，並沒有問她到底是「幾歲」。這把
愛麗絲氣得悶聲不響。

　　在凱羅的安排下，憨不提蛋不提最後的命運，與童謠中沒有兩樣，
但其中發展的過程及原因，卻得到了新的詮釋。很顯然的，在作者眼
中，蛋不提的滅亡是由於他自己的無知與驕傲，只看得見別人的缺點，
而不知自己的醜態；外加他個性剛愎自用，愛玩文字魔術，對自己無
益，對他人有害，有時簡直像獨裁者一般，叫人不敢恭維。如此造型
的人物，最適合象徵政治角色，因此，美國當代大小說家兼批評家羅
勃特・潘・華倫(Robert Penn Warren)在為他的政治小說取名時，便
利用了這首童謠第三行的後半："All The King's Men"做書名。

　　"All The King's Men"出版於四十年代（一九四六），全書通過
主述者傑克伯頓(Jack Burden)來鉤劃描寫一個美國南方州長魏利斯
塔克(Willis Stark)的一生，及其後來潰敗的過程。華倫運用政治題材
為媒介，表現出人性殘酷自私的一面，並探討了人與神、長官與部屬、
父親與兒子、丈夫與妻子之間等等複雜的關係。作者用"All the King's

Men"的書名,剛好可以暗示出魏利斯塔克的處境與那蛋形人有相似的地方。他位高權重,能夠為所欲為,儼然是一個「坐高牆」的人物。而其他角色,都是繞在魏利的權力範圍之內活動,從屬於州長政治結構的一部分,向他輸誠並賴他為生。可是,當魏利因本身內在的原因,而導致敗亡時,外在的權力結構,並不能挽救他。就像憨不提蛋不提摔下牆後,誰也無法再將之還原。國王的保證,只是空言一句罷了。

華倫的小說,曾為大導演羅伯・羅森(Robert Rossen,一九○八年生於紐約,一九六八年去世,他的名作《江湖浪子》"*The Hustler*",最近曾在電視上重播過。)改編成電影(中譯《當代奸雄》),獲得一九四九年奧斯卡金像獎最佳影片獎,成就比波庫拉的《大陰謀》要高出許多。

《大陰謀》的主題,既然是描寫尼克森王國的崩潰,把 King 換成 President,是再恰當也不過的了。尼克森東山再起,當選總統,後又連任,真是志得意滿,不可一世。他喜歡玩弄文字,玩弄權術,崇拜滿口髒話的巴頓將軍,極力伸張總統的權力,可謂目空一切,狂傲非常。惹得許多美國人都懷疑他有獨裁的傾向。及至「水門事件」爆發,全國震驚,他手下的人馬,有些來勤王,有些則開溜。可是,無論勤王或開溜,為時都已嫌晚。在他目中無人、掉以輕心的態度下,良機

已失，他說謊包庇的惡行，則昭然若揭；結果，不得不自動辭職，身敗名裂。他總統的職位及權力，並不能保護他居高位而不墜，所有總統的人馬，也不能挽回他摔碎的命運。

　　我們看尼克森失敗的過程，正與憨不提蛋不提的遭遇相似，因此，把尼克森與一摔就碎的蛋形人相提並論，觀衆不絕倒也要發出會心的微笑。片名只要一字之易，便把其中味道全部提了出來，妙絕天然，恰當無比。面對這樣的片名，譯者束手，也是當然的事。直譯不可能，只有意譯了。我們如將之翻譯成「水門事件」、「水門事件始末記」或「水門罷官記」、「水門誤國記」等，都應該要比「大陰謀」來得有力且恰當的。

通俗，但不妨有趣

——談《尼羅河上謀殺案》

近年來，國片經常出國拍外景，足跡遍及歐美中東等地，慢慢開始以中國人的眼光，爲觀衆介紹世界各地的風光，開闊大家的視野，這是一個好現象。希望今後除了在影片中介紹外國的風景名勝之外，也能深入的發掘剖析海外中國人生活的苦樂，甚至更進一步，刻劃因地域文化不同所造成的思想差異以及所導致的精神困境。

最近政府開放觀光護照，以臺灣爲家而四處旅遊的人，定將日益增多，其中可拍成電影的題材，也必定不少。從現在開始，以國外爲背景的電影，可以無須老是局限在留學生、商人、移民等人物的戀愛悲歡上，題材應該向多方面發展才是。例如偵探追蹤之類的片子，便十分適合到國外取景，如此一來，在內容上的限制較少，寫起劇本來也較易發揮，值得有心人朝這方向去嘗試。

國內的偵探警匪片，因環境及地理的限制，一直甚少製作，即使

通俗，但不妨有趣

勉強拍出，也不見得能取信於觀眾。如果背景移到國外，那在編劇導演以及眞實感上，都將會改善許多。

把偵探警匪故事的背景移到中國古代，便成了俠義公案小說，到了近代，則一變爲費蒙、朱羽等人的黑社會推理小說。俠義公案小說，可以變成武俠電影的一部分，與現代人的生活並無直接關係。黑社會或推理小說，則與現代文明及科學知識有密不可分的關聯。費蒙、朱羽之類風行一時的通俗小說如果要拍成電影，限制可能較少，因爲他們的作品之背景，不是四、五十年前的大陸，就是一、二十年前的香港，並不直接反映目前某些現實。但這類故事，寫來寫去，背景老是在三、四十年前，也總嫌太過陳舊。現在觀光開放，中國的遊客馬上就要遍佈世界，這正是更新偵探警匪故事時代背景的好時機。

在西方，偵探小說的鼻祖是十九世紀的美國詩人兼小說家愛德嘉·愛倫·坡(Edgar Allen Poe，一八〇九～一八四九)。到了十九世紀末期，這種小說類型被一個英國醫生亞瑟柯南·道爾爵士(Sir Arthin Gonan Doyle，一八五九～一九三〇) 發揚光大。他所創造的名探福爾摩斯(Shelock Holmes)已是世界上家喻戶曉的人物。繼道爾爵士之後，三四十年來，歐美最受歡迎的偵探小說作家，則首推英國女作家雅嘉薩·克麗斯蒂(Agetha Christie)克氏生於一八九一年，嫁馬落溫

爵士(Sir Max Mallouan)為妻，定居於牛津附近德望郡(Devonshire)
的緣蔭道大廈(Greenway House)。她三十一歲時出版了處女作《斯
泰爾莊密史》"*The Mysterious Affair At Styles*"，開始在通俗文
學中嶄露頭角。五十多年來，她已經出版了八十五部書。每一部都很
暢銷，可謂極端多產的作家。除了小說外，克氏也寫劇本，在人物對
話上有精湛的造詣，其中較出名的有《訴訟調查證人》"*Witness For
The Prosecation*"及《捕鼠機》"*Mouse-Trap*"吸引了千萬觀眾，尤
其是後者，在倫敦戲院中上演了十多年而一直走紅不衰，創造了現代
通俗劇壇的奇蹟。她旺盛的精力與熾熱的創作力，眞是叫人咋舌不已，
而其作品吸引讀者觀眾的程度，也足以令所有的作家欽羨。

她的小說，經常被改編成電影，上映時，無不轟動，國內觀眾對
她的作品，當不會感到陌生，例如前不久在臺北上映的《東方快車謀
殺案》"*Murder On The Orient Express*"便是改編自她的暢銷書
Murder In The Calais Coack，最近剛推出的《尼羅河上謀殺
案》，則改編自她的 *Death On The Nile*，克氏善於處理謀殺題材，
《東方快車謀殺案》發生在火車上，《尼羅河上謀殺案》發生在船上；
她還寫過一部書叫《雲中之死》"*Death In The Clouds*"則是發生在
飛機上的。凡此種種，都與現代文明生活有密切的關係。

通俗，但不妨有趣

克氏的小說除了常用現代生活做背景外，其發生的地點則常常在英國以外，或埃及或小亞細亞，或歐洲大陸或美索不達米亞（她寫過一本書叫 *Murder In Mesopotamia*），充滿了異國情調，以便吸引讀者，取信讀者。因為謀殺案發生在偏遠地區警力不到之處，私家偵探之類的，方有用武之地；而作家本身，也得到了許多描寫上的方便及許多有趣的生活細節與材料。

偵探警匪片通常可以分為文武兩種：文的以推理鬥智取勝，武的以槍戰暴力見長。克氏的小說，追隨道爾爵士，走的是文的一路，最重推理佈局，完全以鬥智取勝。因此，他小說中的英雄人物是一個又老又胖的退職探長波侯（Poirot）他動作遲緩，又患有關節炎，但經驗豐富，機智敏銳，是一個無案不破的高手。他的造型，十分像二、三十年代好萊塢所泡製出來的「查理陳」大探長，也留著稀稀的一嘴仁丹鬍子，只不過他是比利時人，而不是中國人。以這樣一個老傢伙做偵探小說的主角，那除了智取觀眾外，別無他法。

克氏的小說之所以受歡迎的原因，是在佈局詭譎，鬥智奇險之餘，還能夠刻劃人物，描寫個性，並寫出極生動有力的對話出來。普通一般的偵探警匪故事，人物多半是為情節服務的木偶，造型千篇一律，毫無自我特殊的個性，對話也平板無趣，毫不引人。故案子的懸疑一

解，片子也就不值得再看。克麗絲蒂深解人情世故，往往先把主要人物刻劃得活龍活現先與讀者建立了感情。然後，再謀而殺之，使大家不自覺得陷入極度的關心及緊張而被吸引得欲罷不能。《尼羅河上謀殺案》就是一個標準克氏手法之典範。

《尼》片內容如下：英國巨額財產女繼承人李蘭妮橫刀奪表妹賈姬的未婚夫杜賽門，與之閃電結婚，並至埃及度蜜月，登上豪華遊輪「凱南號」。賈姬心有不甘，一路追蹤破壞，並帶了小手槍一柄，聲言準備自殺。而其他歐美關心人士亦相繼而來，造成一個非常複雜危險的局面。茲將這些人物簡介如下：歐莎倫是言情小說家，因批評蘭妮而被控誹謗，官司如成立，將被判巨額罰金。她於是追蹤而至，希望與之和解，她的女兒亦隨行，時時刻刻想保護母親。歐洲名醫白魯在船上巧遇蘭妮，蘭妮因好友死在白魯醫院中，對他反感，聲言要破壞其名譽，使得白魯憤恨不已。費金是偏激的社會主義者，認為像蘭妮這樣的貴族是社會寄生蟲，殺不足惜。范夫人則愛珍珠成狂，嘗思竊佔蘭妮頸上之珍珠項鍊為己有，鮑薇是范夫人的特別護士，冷酷蠻橫，因父親事業被蘭妮打垮而家道中落，淪為護士，懷恨在心。露意是蘭妮的女僕，她想辭職結婚，但因欠錢而不能離開，主僕二人因此鬧得不快。潘律師是蘭妮的叔父監護人，根據遺囑，蘭妮結婚後，便要接

管一切財產。因此潘律師企圖以詐欺或謀殺的手段來保持他對財產的控制權，他的行李中藏有手槍一把，以備不時之需。

在這一大群與蘭妮有怨隙或不合的人物當中，只有波侯探長及其好友雷上校是沒有問題。波侯是蘭妮雇的私人保鏢，雷上校則是蘭妮英國律師團暗中派來保護她的。二人表面一唱一和，私下則極力防範注意各種不測的情況發生。

蘭妮與杜賽門對賈姬的追蹤十分痛恨，設計擺脫後，以爲上船便可高枕無憂。不料，賈姬神通，竟在中途潛上船來，與賽門發生衝突。她開槍射傷賽門大腿，自己也瀕臨崩潰邊緣，由護士鮑薇照顧一夜。次晨，蘭妮被發現死在床上，是因太陽穴中彈而斃命。波雷二人認爲船上每一個人都有嫌疑，於是一一假設，揣測案發當時的各種可能性。接著，蘭妮的女僕露意及歐莎倫在波雷二人調查有進展時，先後遇害，弄得全船大驚，使劇情進入雲詭波譎，撲朔迷離的困境。最後眞象大白，原來是賈姬與杜賽門聯合設謀，欲殺蘭妮以奪財產，因而串演出這齣苦肉計，以期瞞天過海，嫁禍他人。

《尼》片導演的手法乾淨俐落，十分能把握故事中那種輕鬆滑稽又恐怖迷離的氣氛，片子一開始蘭妮回來，古廈外僕從成行以迎，充分表示出她的高傲及不可一世。接著是表妹賈姬求她賜未婚夫一個職

位，卑躬曲膝，極其委屈，而蘭妮則橫霸凌人，頤指氣使。這為後來賈姬謀害蘭妮埋下伏筆。導演對一般言情小說的習套及過場，也處理的十分有新意。例如賈姬把未婚夫介紹給蘭妮，並表示他們婚後要去埃及過蜜月，此時鏡頭忽然定住、淡去；再淡入時，畫面上是一幅黑白結婚照片，婚禮進行曲及教堂的鐘聲等配樂響起，鏡頭移近，照片中的新娘竟是蘭妮，然後，畫面又恢復彩色及動作，描述蘭妮如何與賈姬的未婚夫去埃及渡蜜月，其手法之精簡生動，在短短的幾秒鐘內，已達到了「不著一字盡得風流」的境界，完全發揮了電影敘事的特色。

　　一般偵探警匪片，編導多在情節佈局上下工夫，人物則多已定型，對話則十分機械。克氏一反習套，以二分之一的力量在刻劃人物。故《尼》片中的每一個角色，無論是衣著、談吐、動作，都有其生活上的特點，令觀眾看了興味盎然。例如富孀范夫人在閱讀雜誌時看到埃及旅行的消息，唸了出來，一旁的護士鮑薇，便蠻橫無禮的大加反對，說埃及蠻荒酷熱乃野人之地，范夫人如果要去，她立刻辭職。不料范夫人若無其事的站了起來，慢慢的說，既然如此，埃及我是去定了，請妳立刻收拾行李。短短一兩分鐘的對話，把富孀生活無聊，雇人解悶但又不時受氣的生活，表達得入木三分；同時，也把家道中落的窮人家小姐那種自視高又蠻橫無禮色屬內荏的個性，刻劃無遺。結果是

通俗，但不妨有趣

兩人相互排斥又相互依靠，范夫人雖然任性，但因為需要有人照顧解悶，還不得不忍耐鮑薇；鮑薇雖然一肚子怨氣，但實際上需要賺錢生活，仍不得不與之維持主僕關係。

此外，戲中所有的人物都有類似的刻劃介紹，十分傳神。就連那個「凱南號」的船長，編導也不輕易放過。他在遊客上船後，囉囉嗦嗦的說了一大堆話，用的是印度式的英文，非常可笑，算是一個標準的小丑。在片子結尾時，波侯探長招集大家準備宣佈兇手，那船長也被叫了來，他的犯罪動機被定為反英國政府，令人絕倒。

《尼》片不是一部偉大的傑作，其佈局情節在一開始還算十分引人，縝密而有趣。但到了結尾，仍不免犯了一般推理偵探片的毛病，那就是前面的懸疑鋪陳太多，到了後來無法一一收尾。故有許多地方顯得牽強附會、疑點時現。不過，大體說來，其發展的過程及奇警的結果，仍然可為觀眾所接受。因為該片對人物的生動描寫，風趣機智的對話，流暢明快的敘事風格，已蔽蓋了許多情節結構上的瑕疵。

目前我們在希望國片能產生偉大作品的同時，像這類機智風趣而富有極高娛樂價值的電影，也是迫切須要的。羅馬不是一天造成，偉大的電影也不是一下子就可以出現。在電影變化多端的領域裏，如果每一類型的電影，都有水準以上的作品出現，那偉大的作品便不難從

中脫穎而出。影片的水準普遍提高，觀衆的水準也一定會隨之上漲。到那個時候，眞正的好片子，也一定會得到相當數量觀衆的支持，而有能力獨立生存下去。

二流小說一流電影

——羅埃‧希爾的《鷹與鷺》

電影是利用畫面及配樂來敍述故事的，故事的情節發展、人物刻劃、對話獨白，都要與畫面及音樂相融合。一部片子可以沒有情節，沒有對話，但卻少不了剪接與配樂，這是電影與小說最大不同的地方。小說敍述故事，是以語言及想像力為主，對於具體的形象，小說家只提示或烘托，而無法像電影一般用眞實的影像做直接說明。因此，小說家筆下的美女，在不同讀者的心目中，有不同的聯想及認同。例如《紅樓夢》裏的林黛玉，在小說上的一言一行都令讀者著迷，一搬上銀幕後，大家就會覺得不對勁了。原因是電影人物形象固定，無法再滿足個別觀衆不同的、先入為主的想像及認同。

因此，把名著改編成電影是吃力的。導演不但先要把以語言及想像力為主的虛構敍述過程，轉化成以畫面及音樂為主的具體演出過程；而且還要儘量綜合消化大部分讀者對名著的反應，然後再提出自

己的詮釋及觀點。經過如此辛苦的轉化後，其成品是否能夠成功，還在未定之天，一不小心，就會弄得「名著」「導演」兩敗俱傷，失去了票房，也得不到藝術。

面對這種困難，最佳的解決辦法就是創作與小說、戲劇有別的電影專用腳本，以配合導演的需要。而電影導演的「作者論」自然而然的也就應運而生了。導演主持計劃的一切，從故事的構想到攝製完成，無不親自參與，務必使整個影片，成為他思想才情的總呈現。可是，一個人才力到底有限，要做一個好小說家，或故事簍子，已經很不容易，還想要自兼導演，豈不難上加難。一個人偶然幾次，包攬全局，可能還有辦法，長此以往，就難保不落入重複自己的深淵。

由是可知，把小說改編成電影，仍是導演們必須走的路。至於如何挑選適合改編成影片的作品，那就要看導演本身對電影的認識了。通常是二、三流不出名的小說，經過一流導演改編，搬上銀幕，便身價百倍，成為藝術妙品；而在電影藝術上極有成就的片子，經過泛泛之輩改寫成小說後，則往往只能暢銷一時，變成過眼雲煙。通俗小說改編成一流電影的例子極多，而經典電影改寫成一流小說的，卻絕無僅有。這原因還是在導演常於小說中找靈感，而小說家則無法或不屑在電影中找題材。

二流小說一流電影

　　最近在電視上看到喬治・羅埃・希爾(George Roy Hill)的名作
《鷹與鶩》"The Great Waldo Pepper"就是一個從二流小說改編
成一流電影的例子。希爾從故事構想到編劇策劃、製片導演，一手包
辦，是「作者論」的標準實行者。該片的故事背景大約在一九二〇年
左右，時值第一次大戰結束，飛行航空事業萌芽，好萊塢電影事業起
飛，正是所謂多采多姿的三十年代的醞釀期。

　　片子一開始。導演利用片頭時間，介紹了一些二十年代及第一次
大戰時的黑白照片，內容多半是飛行事件，配上當時的流行音樂，馬
上就把觀眾帶入當時的氣氛，興起了懷舊之感。

　　跟著，正片上場，全部彩色，主角華都・派帕爾(Waldo Pepper
由名影星勞伯・瑞福 Robert Redford 飾)，駕駛一架螺旋槳雙翼雙座
位飛機，飛臨小鎮。於是影片的第一單元開始。導演以一個農家小孩
的觀點，來描寫派帕爾的降臨。他先是聽到飛機聲音，然後順著聲音
跑過街道雜林到達田野，成為第一個看到派帕爾下機的人，然後村民
陸續奔來看熱鬧，派帕爾開始做他的生意：載客飛行，一次五元。小
孩沒錢，便自告奮勇幫他提汽油，希望最後也能飛一次。傍晚時分，
派帕爾賺了滿手鈔票，分了小孩一張，想打發他走，見他想坐飛機的
那個樣子，於是只好再飛一次。由此可見派帕爾並非一守信不爽的正

人君子。

　接下來是早上派帕爾在小孩家吃早餐，邊吃邊講他過去在空軍服役的輝煌事跡。一次大戰時，有一天，他與友機，五架編隊，巡行德國上空，在黑森林一帶巧遇德國有名的空戰殺手凱澀勒與另一架飛機在他們下面毫無警覺的巡行。於是派帕爾和其他四架俯衝而下，幹掉了其中一架。然凱澀勒反應太快，一下子就掉過頭來，對付他們。而他們之中，除了派帕爾外，都是新手，驚慌失措之餘，紛紛被擊中落地。只剩下派帕爾和凱澀勒周旋。凱澀勒擊落飛機無算，見派帕爾如此神勇，暗生惺惺相惜之心。於是他趁派帕爾機槍失靈的機會，飛到他身旁，向他敬個禮，然後飛走。故事講完，討論一番，早餐結束。影片第二單元登場。

　當時，我心中十分驚訝，心想這導演好大能耐，如此奢侈的揮霍上好的材料，像前述那段故事，本身就可拍一部極爲過癮的戰爭電影。他竟如此這般的在餐桌上講掉了，眞是可惜。

　接下來，是派帕爾與另一名飛行員爭地盤的事。飛行員伯耳，正在跟鄉民宣傳飛行滋味的美妙，派帕爾突然也飛來了。伯耳心中不悅，跟鄉民撒謊說，那架飛機是他的助手，並低聲警告派帕爾不得搶地盤。派帕爾一口答應，溜到伯耳飛機底下去休息。等伯耳解說完畢，上機

二流小說一流電影

做飛行示範表演時，才發現自己輪子被弄掉了。於是派帕爾趁機向鄉民解釋，這是整個節目的一部分，大家把錢交來，以便到附近的水塘中看伯耳表演迫降。他一面收錢，一面對低飛回來咒罵不絕的伯耳示意，叫他飛往水塘，而自己卻駕機溜之大吉。於是伯耳全機下水，飛機壞了，腳也受了傷。

下面一個鏡頭是伯耳撐拐杖進入一間酒吧，發現派帕爾正在討好自己的女友，大吹與凱瀝勒空戰的往事。伯耳立刻上前拆穿他的謊言。說當時與凱瀝勒周旋的，不是派帕爾，那人早已在後來的空戰中殉職了。伯耳說罷，還要強借派帕爾的飛機，因爲他自己的短期內難以修復，派帕爾不好意思再耍詐，只好答應。

片子至此，我才了解，這大戰凱瀝勒的故事，並沒有被導演浪費，在第二單元完後，借著這個故事，我們對派帕爾又有更深一層的認識。他雖然聰明狡滑，但本性不惡，十分講義氣。

第三單元講派帕爾與伯耳合作在航空雜技團裏表演飛行特技的事。此時飛機已經普遍，載人飛行的生意不再那麼好做。而飛行特技，卻仍能吸引大批觀衆。兩人利用一架飛機，練習「一人飛行，一人站在翼頂」的表演。派帕爾膽大心細，實驗成功，鏡頭驚險，扣人心弦。此後伯耳的女友受兩人影響，堅持要上機翼去表演。伯耳載她上天，

她也膽大，爬到機翼左端。伯耳飛回小城，低飛通過鎮上的主要大街，差一點就在街上降落了，而他女友則故意在機翼上大喊救命，轟動一時，廣告效果極爲成功。可是當飛機再度上天後，她女友因過度驚怕而不敢回到座位上，使飛機在減速時，失去平衡，無法降落。於是派帕爾與友人架機升空，設法抓住伯耳的機翼，上去救他女友，只可惜她失去神智，一撲而空，落地殞命。伯耳大慟，離開雜技團，到好萊塢去打天下了。此時，美國政府民航協會，派員來調查此事。雖然，調查員是派帕爾在歐洲大戰時的大隊長，但他仍遭停飛處分。

當時，派帕爾的飛機製造好友，正在爲他設計單翼飛機，以便在空中做前所未見的外翻滾。可是，他停飛後經濟困難，飛機只好賣給他人做飛行表演。而那位駕駛員在嘗試史無前例的外翻滾時，不幸失事落地，派帕爾去救他出艙時，趕不走圍觀的人群，終於造成菸頭惹禍、草地焚燒、飛機起火，駕駛員被活生生燒死的慘劇。派帕爾一怒駕起一架飛機，四處追趕驅散人群，撞倒了看臺，所幸沒有意外，被判終身停飛。

從影片一開始，派帕爾就一直想做大英雄，大戰過後，他仍沉迷於空戰與特技之中。他的技術好，膽子大，敢做他人不敢嘗試的危險表演，在飛行圈內早已成了極有名的人物。可是他運氣不佳，每次都

二流小說一流電影

功虧一簣，讓別人搶了先。他的老友大隊長，忠告他那種浪漫的飛行時代已經結束，新航空法馬上要建立，特技飛行，遲早要被民航空運所取代。而派帕爾卻不信這個邪，他仍生活在過去之中，充滿了浪漫及冒險的激情。在如此的對照下，派帕爾這個角色竟透露出些許悲劇的情調。他眼睜睜的看到英雄人物沒落，或變成平庸，就像那位他在戰時極崇拜的大隊長一樣，豪情喪盡。

派帕爾被判停飛後，生活困難，只好也到好萊塢去謀生。於是第四單元開始。他發現伯耳在影片中，做人家的替身，也就是所謂的Stunt man，專幹那些大明星不幹的危險勾當。派帕爾在一旁看了，深覺不以為然；但為了生活，最後，他自己也不得不幹起同樣的事情來了。一次，他做替身從樓上被人一拳打至樓下，摔得七葷八素，大明星卻在一旁抱怨說，摔得太落俗套，太輕鬆了，觀眾對他的印象會打折扣的。於是，派帕爾只好再多摔幾次。虎落平陽，英雄末路，竟至於此。導演在製造笑料之餘，不忘在其中撒下一把苦澀。

就在這個時候，有一家電影公司準備拍一次大戰影片，要找人開飛機，兩人聞訊大喜，連忙趕去。結果，竟發現片子的內容，就是「大戰凱瀏勒」的故事。年紀老大的凱瀏勒，因負債累累，不得不應邀為片子的顧問，鬱鬱寡歡的出現在片場。派帕爾與他見面一談，便惺惺

相惜，互道久仰之情，大有相見恨晚的意思。兩人在懷舊憶往之餘，振作精神，竟然假戲真做，在空中幹了起來。在此導演安排了一個通俗的插曲，那就是派帕爾的老隊長聞訊前來調查他有沒有違規飛行，增加了一絲緊張的氣氛。手法雖俗，但運用得還算恰當。老隊長趕到場時，只見他們兩人在天上地下，山谷丘陵之間，忽起忽落，各展絕技，最後雙方連續兩次面對面的採取中古武士的 Tournament 方式對抗，用機翼互撞。結果，派帕爾略勝一籌，凱瀝勒飛到他旁邊，向他敬禮，他也欣然回禮，兩架飛機消失在天色之中，片子便在這似幻似真的情況下結束。

看完全片，我們不得不佩服導演喬治·希爾的敘事才華。故事的主線是「大戰凱瀝勒」的往事，一般俗手，一定會從二次大戰說起，平鋪直敘再加上一點愛情故事，片子於是完成。但希爾卻不，他寧可從大戰後說起，然後讓兩人在一個虛構的、商業化的電影之中，重溫舊夢，強烈的刻劃出今非昔比以及英雄落難的苦澀窘境；同時，也烘托出豪情俠意的精神長存不死。

片子由小孩羨慕崇拜派帕爾開始，導演一直用幽默而不辛辣的手法，把一個即將為時代淘汰的人物，描寫的栩栩如生。派帕爾在早餐桌上對凱瀝勒露出了傾慕之情。那小孩的老祖父便立刻問道：「那德

國佬是我們的敵人，你難道不恨他嗎？要是我，那只有『你死我活』一條路了。」而派帕爾卻答道：「我當時在空中卻沒有這種感覺，我只知道他是一個了不起的飛行員」。這種英雄相惜的心情，是全片的主題之一，它超乎國界，超過仇恨，使人類相互溝通，有了可能。

導演讓兩個英雄在片場相遇，而影片的佈景則與當時的實景完全不同，只著眼在商業票房，毫不顧歷史事實。這是極具諷刺力量的神來之筆。唯有在這樣尖銳的對照及反諷當中，兩人相互愛惜的英雄氣慨，才能更明顯有力的呈現在觀眾眼前。導演在處理本片時，多用「黑色幽默」的手法，充滿了笑料：笑中有淚的笑料。把人生荒謬可笑的那一面，深刻而真實的挖掘了出來。如伯耳女友之死，便是一個令人笑完之後笑不出來的例子。另外一個例子是當他們在練習由汽車躍上吊梯，然後再爬上飛機的特技時，派帕爾好不容易爬上了梯子，但飛機卻剛好經過一個倉庫，派帕爾連梯帶人打在屋頂上，摔得半死。凡此種種，都在笑料之中，提出來許多生活上的嚴肅問題，那就是，人為何要冒險？應不應該冒險？冒險之後，所得為何？如果應該有冒險精神，那什麼險才值得冒呢？

凱澀勒出生入死，為保衛德國與美軍作戰，贏得了敵人的尊敬，這種冒險是值得的。派帕爾則因為大戰，迷上了飛機，想建奇功，想

打破記錄，時時做個人主義式的冒險。戰後，兩人失去了對手，人生目標爲之一空，於是只好靠特技飛行來滿足自己。最後，凱澀勒竟淪落到一屁股是債，跑到加州去依靠虛浮不實的好萊塢，而派帕爾也被淘汰到同樣的地點來求生存。他們在現實生活中已一敗塗地，毫無希望可言，但在他們的內心，卻仍然保存一股英雄之氣。即使是拍攝假裏假氣的商業電影時，他們也禁不住要露出真功夫來，忠實於自己的生命及志趣，絕不苟且敷衍。看起來，他們的行爲近乎滑稽可笑，而事實上兩人的態度都是嚴肅無比的。導演以喜劇手法來表現悲劇精神，效果是成功的。

　　希爾之所以能夠在那樣簡單的一個小故事裏，發掘出如此深刻的內容，這全靠他找到了最恰當的「敘事技巧」，把這故事的過去現在以及精神內涵，通過畫面與音樂，做了驚人的詮釋及發揮。這一點，我想是值得我們的導演及小說借鏡的。小說家當然不必從電影中尋找題材，但多吸收一點電影技巧手法，則有助於小說創作的突破。同時，也可省掉導演在改編小說時的麻煩，增加好電影產生的可能性。

畫面與暗示

──艾維德森的 《洛基》

一

艾維德森(John G. Avildsen)導演的 《洛基》"*Rocky*"是近來
少數轟動世界影壇的一部片子，而且還得了奧斯卡金像獎，
眞可謂錦上添花，春風得意。事實上，以拳擊爲題材的電影，過去屢
見不鮮，手法高妙情節感人的也很多。如最近電視重播安東尼昆主演
的 《拳王生涯原是夢》，就是佳例。其動人的程度，並不讓 《洛基》專
美。

以史的觀點來衡量，《洛基》只是一部還算平實而又滲雜著商業味
道的佳作；在電影藝術上，並沒有新的突破；在題材拓展上，也無新
的貢獻。不過，以近來在此間上演的兩片來說，《洛基》無疑是其中的
上乘之選。我願在此分析片中的幾個鏡頭，以見導演編劇的匠心。因

為此片成功的因素，除了導演外，主角兼編劇的席維斯史特龍（Sylves-ter Stallone）功勞也不小。

片子的劇情很簡單，敍述一個落魄的三流拳手，忽然被當世的拳王選中為「美國兩百週年拳擊大賽」的對手，有了一舉成名的機會。主辦單位宣稱，他們之所以要給一個名不見經傳的新手這麼一個大好機會，是為了要紀念美國這個自由競爭人人得以出頭的國家。而實際上，則全然不是這麼一回事。拳王阿波羅之所以這麼做，是因為事先預備好的對手，忽然臨時都不能來，而賽期已近，百萬美元的宣傳費也早已花掉。於是迫不得已，耍了一美麗噱頭，找來一個三流拳手上場接受痛宰了事。

洛基對上述這些安排，先是不知情，後是不在乎。因為打輸了也有十五萬美金好拿，又何樂而不為？可是後來一連串的遭遇，以及周圍人物對他的影響，使他自尊心慢慢建立，終於決心奮戰。在短短一個月的時間內，他盡所有的力量及方法，鍛鍊自己，以期能與拳王一較長短。

表面上，片中所強調的主題，是洛基如何與他的拳王對手對抗；事實上，則是在暗示洛基所抵抗的，不只是那個拳王，而且也是造成這個局面的商業制度及邪惡勢力。拳王在片中的形象，並非一個萬惡

不赦的歹徒，他只是一個有小聰明而又喜歡耍花招的小商人而已。比賽對他來說，是百分之百的商業行為，只要打贏，無所謂什麼奮戰精神不奮戰精神，更不必說提拔後進，獎掖新秀了。

二

　　片子一開始，導演就以兩個巧妙的手法把女主角以及主角的對手拳王阿波羅‧克里介紹給觀眾。主角洛基在片中第一次看到阿波羅是於酒店裏的電視新聞上，一個虛浮誇張嘩眾取寵的人物，惹得酒店老闆大為反感，而洛基卻滿心為他心目中的英雄維護。這是一個很好的伏筆，與後來洛基上電視新聞而遭奚落，形成了一個強烈的對照。

　　至於女主角的出現，在手法上，較之前者又更上一層。洛基每天早上晚上去小店看她，她都是畏畏縮縮的躲在櫃臺之後。而導演的鏡頭，也幾乎統統是通過幾個鳥籠來照她，至於洛基與她之間的對話，也有一半是圍繞在籠中那幾隻小鳥上。我們知道，電影鏡頭裏出現的任何東西，都不是偶然放在那裏的，那幾個小鳥籠絕對是導演故意擺的，用來象徵女主角畏縮如「小鳥依人」的性格，以及她整日關在她哥哥家的籠中生活。這一點，我們由洛基與她在談話中間，不斷自言自語的說些鳥兒什麼時候可以破籠而去之類的話可以證明。接著洛基

又對那些小鳥說自己是一條巨形的小蟲(giant worm)則更是充滿了求愛的暗示了，氣氛幽默而滑稽。這些話，都是他每天回家想了一夜才想出來的所謂「妙語」，他自己也頗爲自得。

故事發展到三分之一，大家都知道洛基被當今拳王選爲比賽對手，他的老教練深夜來訪，毛遂自薦，請求他用他爲經紀人。這其中也有一個精彩的鏡頭，值得一說。洛基見到前些日子才把他趕出練拳館的老教練，當然滿腹不悅。因爲現在大家都知道，即使他被阿波羅打敗了，他也有十五萬美金好拿。所以，他對老教練的喋喋不休，愛理不理，但又懾於他平時的氣焰，沒敢發作，只好躲入廁所之中。那老教練執迷不悟，還在廁所門外滔滔不絕。影片至此，觀眾但聞一聲沖抽水馬桶的聲音，老教練霍然而醒，依依不捨的準備離開。此時洛基驟然開門，見他還在，於是又再把自己關進廁所。

此地，編導安排了一個進廁所沖抽水馬桶的戲，實在妙絕。美式俚語中有一個髒字叫：shit。翻成中文是大便狗屎的意思。這個字在美國俚語中應用甚廣，有如中國的國罵，一般人幾乎整天不離口的。例如：bull shit 便是「吹牛，胡扯」；Don't shit on me 就是「不要蓋我、唬我」。不過這個字，若用於長輩，則十分不敬。所以本質不壞的洛基對那個老教練的厭煩惱怒，並沒有立刻形諸於言語，他藉著沖馬桶的

畫面與暗示

動作，發洩了他的不快。這個動作，不但暗示了老教練剛才所說的都是 shit，也表明了他想把這個老頭，像沖糞便一樣，趕出他的房間。洛基第二次關廁所門，便充分的表現了這種企圖。導演或編劇的匠心，由此可見。

以上所述，都是片中的零碎鏡頭，可以顯出編導的巧思，但與全片主題的關係不大。事實上，片中編導最細心經營的象徵，便是那個冷凍屠宰場。屠宰場在美國的文學電影中，一向是用來象徵社會冷酷殘忍的一面。例如美國地下電影的經典之作，希爾 (George Roy Hill) 的《第五號屠宰場》"Slaughterhouse-Five"，就是一部對二次大戰戰火控訴的名片。

屠宰場在《洛基》中不但象徵了人性貪婪的弱點，也暗示了社會冷酷的一面。洛基的屠夫好友，一再想離開屠宰場，去做高利貸的催債打手，反映出人類的愚昧與無知。他只知道想脫離屠宰場那惡劣的環境，而不知道作打手會使他墮落入一個更黑暗的深淵。在洛基對著屠宰場冷凍屠體練拳的鏡頭中，有兩次最為重要，最值得注意。第一次是他被那個屠夫朋友氣得朝掛在鉤上的死牛肉猛打一陣以出氣。第二次則是面對電視新聞記者，表演他的特殊練拳方法：打冷凍牛肉。當新聞播出時，他的拳王對手阿波羅根本不屑一看。倒是拳王的助手

仔細觀賞了洛基兇猛的拳路之後，憂心不已。

這兩場戲，可謂編導的神來之筆。屠夫朋友惹火了洛基，是因為他唯錢唯慾是圖，出語下流，竟連自己的妹妹都侮辱了，氣得洛基猛打那一大塊冷凍牛體，也就等於向人生的黑暗面挑戰攻擊。編導把洛基塑造成一個憨厚老實的典型，因此，沒有讓他直接把他未來的大舅子揍扁。

至於在電視新聞中打牛肉，則表示洛基在向社會的黑暗面挑戰。洛基明知道阿波羅那句「美國是一片希望與機會的土地，人人都可以憑己力成名」之類冠冕堂皇的話，是騙人的。在這場比賽中，他只不過是被挑來挨打受嘲的小丑而已，一切都早已安排好了，他好像一頭待宰的牛，一個低廉的商品道具而已。起先，洛基只不過是抱著得過且過，輸了拿錢的心理。但是在女朋友面前看到自己於電視新聞上被人愚弄之後，他便決心奮戰了。在拳賽中被人擺佈而打得頭破血流，就好像牛隻在屠宰場被宰殺一般，兩者沒有什麼不同。他不願像一頭牛一樣任人宰割，他要奮起抵抗，甚至於反擊。編導自始至終沒有用語言或對話來把洛基這一番心路歷程說出來。因為洛基本來就是一個不善做哲學宣言或雄辯的運動選手。但全片暗示象徵洛基此時心境的鏡頭，卻層出不窮，而以打冷凍牛肉這一場戲最為明顯可觀。不但充

分有力的表示出洛基的堅毅不拔，同時也象徵出小人物在緊要關頭之時，也能發揮出人性崇高偉潔的一面，勇於挺身而出，對社會上的惡勢力，加以抵抗，甚至痛擊，與全片的主題相互呼應，扣緊不放。

最後，我想在此談談該片的片名"*Rocky*"。Rocky 這個字，在英文中有好幾個意思：做形容詞用有堅固、穩固的意思，也有搖晃、卑賤的意思；在片中，它又是主角的小名（或暱稱），對片子的主題與內容，都具有相互呼應暗示的作用。至於洛基的對手叫阿波羅，那更是諷刺到家。因為阿波羅是希望神話中的智慧音樂詩歌之神，與那位黑人拳手的商人形象有天壤之別。尤其當他最後與洛基大戰之時，被打得鼻青眼腫，雖然沒有敗，但卻也十足顯示出來他的小丑形象。

商業與藝術之間

——阿瑪蕾的《星光時刻》

〈前言〉

五十二歲的巴西導演阿瑪蕾，一九八六年推出她生平第一部電影，即連得柏林影展、巴西影展和巴黎國際女性電影展的大獎。八月裏(一九八七)，這部影片經由巫本添和筆者等人的推薦在國內上映。基本上這部影片與國內一些著力於鄉土電影的導演所要表達的訊息有某些相似，但整個影片的整體表現卻有他更可觀之處，值得國內製作人借鏡。阿瑪蕾說此片不但要替第三世界的窮人發言，也要替全世界富國中的窮人發言，顯示出她的抱負不小，觀點則是世界性的；並未把自己局限在鄉土狹窄的思考範疇裏。國內有不少導演常把「藝術電影」與「商業電影」分開，事實上任何題材都可以拍成好電影，只要導演能把他所面對的題材提昇至藝術的境界。因此阿瑪蕾這

部「星光時刻」或許能給我們一些啓示。

一、祖母導演

一九八七年六月，我有幸隨歷史博物館畫家訪美團訪問加州，應舊金山、洛杉磯兩大城的美術館之邀，會見了許多藝術史家及畫家，也拜觀了不少珍貴的藝術藏品，以文會友，獲益良多。之後，我單獨赴聖路易市，應華盛頓大學之邀，爲該校中文系及比較文學系之研究生，演講座談，交換詩畫心得，並介紹臺灣後現代狀況發展的情形。

其間，我抽空至紐約一趟，處理我去年在「紐約華埠文教中心」畫展的未了事宜。短短的幾天停留，見了一些老朋友，也交了一些新朋友，其中值得一提的是，有緣與過去輔仁學弟巫本添小聚二日，了解到近年來他在電影方面的發展。

巫本添是輔仁英文系的高材生，比我低兩班，英美文學的根基非常深厚，在校時，便對戲劇電影有相當的狂熱。畢業後，他進入有名的私立紐約大學電影製作研究所(一九七六年)，專攻導演，成績優異，表現不俗。可惜六、七年來，因爲種種因素，他並未能直接投入電影工作。而當時與他在研究所上課的同班同學如賈牧許(Jim Jarmusch)及阿瑪蕾(Suzsna Amaral)，現在都已成爲名震國際的重要導演，獲獎

無數，成績斐然。看到昔年同窗的表現，不免興起「有為者亦若是」的感慨。尤其是他當年的「老」同學阿瑪蕾，在五十二歲的高齡，推出第一部處女劇情片《星光時刻》"The Hour of the Star"，便連得柏林影展、巴西影展、巴黎國際女性電影展的大獎，更使得他重燃奉獻自己給電影的熱情。

於是，他立刻採取行動，劍及履及，第一步，先廣泛介紹世界各國的佳片給國內的觀眾，然後再積極尋找拍片機會，一展所長。

有鑑於國內觀眾過去看電影的範圍，多半局限在歐美等國的製作。他認為第三世界國家的電影，也有可觀之處，應該加強介紹。

順理成章，他老同學這部剛出爐的得獎電影，便成了他介紹佳片行動的第一支強棒。說到這裏，巫本添希望我回國助他一臂之力，把此片介紹給國內文藝界人士。屆時，他將與該片導演隨片來臺，與大家見面座談。我對電影的興趣十分濃厚，十年前還與小野等人在《民生報》共同寫過電影專欄，當然也就義不容辭的答應了。

二、小製作小成本

《星光時刻》是阿瑪蕾根據巴西名女作家莉絲派特(Clarice Lispector)最後一本中篇小說（約七十六頁）所改編。原書以意識流的

寫作手法為主，不太適合拍成電影。阿瑪蕾與編劇歐茲(Alfredo Oroz)花了兩年的時間（一九八二～一九八四），將之改編成一個略具故事情節的電影劇本，於一九八五年一月開拍，四個星期拍完，花了十八萬美金，是標準的小成本小製作。

故事敍述一個名叫瑪克貝亞的十九歲女孩從巴西東北部的農村移居大城聖保羅求職，應徵打字員。她打字技巧極差，但因要求的薪水很低，故仍被雇用。

在片中她自我介紹式的說：「我是個打字員，處女，喜歡可口可樂。」充分顯露其質樸天真、樂天知命的性格。她的女同事葛羅瑞亞，與她正好相反，打字速度快，風騷又性感，在性方面，她開放而隨便，故爾常常遭人遺棄，但她依然我行我素，遊戲人間。

瑪克貝亞在上班時，看到葛羅瑞亞常常撒謊請假。經不起誘惑，有一天，她也鼓起勇氣，以牙痛為由，請准了假，自由自在，四處逍遙了一天。在公園裏，她遇到一個同鄉，是個礦工，名叫奧林匹克。於是，二人展開一場似有若無的愛情。

葛羅瑞亞因為情場失意，迷信算命，經相命女巫卡洛塔指點，說是只要能奪走女友的男人，便可轉運。於是她便略施小計，勾引奧林匹克，一試便成，達到轉運的目的。被蒙在鼓裏的瑪克貝亞，看到男

友變心，沮喪萬分，失魂落魄。葛羅瑞亞則趁機介紹她去算命，希望移轉她的注意力。相命女巫卡洛塔，早就料到瑪克貝亞會來，她先裝鬼弄神，說她命運多舛，多災多難；旋而又胡亂預言，說她既然有緣來算命，命就可能會好轉，今後將會遇上貴人，而且還是個英俊富有的外國青年。

這使得瑪克貝亞從失戀的深淵中，看到一線希望。她充滿夢想的走出了相命女巫的寓所，花了大把的積蓄，買了公主裝似的新衣，興高采烈的走在路上，等待好運降臨。突然，迎面開來了一輛漆有星星標誌的賓士汽車，一陣目眩神搖，她彷彿看到了夢中的王子和星光，但實際上卻撞上了一場車禍，當場慘死在馬路上。

當她即將死亡時，朦朧中，竟然還看到自己，穿著漂亮的晚禮服，奔向救星「外國佬」。影片就在藍色多瑙河圓舞曲的配樂中結束，充滿了反諷與無奈。

三、窮人的困境

《星光時刻》這部電影，故事雖然簡單，但因導演的手法高妙，內容的象徵豐富，至少可以讓觀眾從三個角度來解釋其意義。

第一角度，是一般寫實主義的故事層次。貧窮的農家女，在都市

之中，根本無法立足；事業、愛情均注定受到限制或失敗。而「白馬王子」，只有在車禍中才遇得到。瑪克貝亞是標準的社會環境犧牲品。

第二角度，則探討了女性在男性社會中地位問題。瑪克貝亞與葛羅瑞亞雖然條件完全不同，但都附屬在男性的價值觀及權威下，成爲犧牲品。

在父系社會的運作之下，男人對女人寬容（如瑪克貝亞的上司沒有立刻把她開除），是出於憐憫；男人對女人負責（如葛羅瑞亞的情夫出錢給她打胎），是出於無奈……。而瑪、葛二人，將來無論結婚與否，都將成爲父系社會的附屬品，一輩子沒有自己獨立的價值觀及人生觀。

在電影中，女性要想解決自己的問題，唯一的辦法就是求助於相命的。將自己的命運委諸江湖女巫或不切實際的空想。而其最終的目的，還是想在男性的社會架構中，找尋一個棲身之所。永遠是男性各式各樣慾望的附屬物，永遠在男性的追求與背叛下，喜怒哀樂。

第三個角度，是從人物出發，探索故事中的男女，在特定時空下，如何依照他們的性格，做出不同的反應，形成了他們的命運。這個角度，應該是本片的導演藝術觀點的反映，也比較接近原著的精神。

四、連愛情的權利都沒有

　　本片的故事性不強，情節沒有太大的轉折起伏，其主要的原因是
片中的一切事件，皆是依照人物的個性來發展的。而導演著墨最多的
地方，便是如何透過對話及外在的鏡頭語言，把人物的心理狀態及實
際處境，深刻入微的鈎畫出來。其中充滿了象徵及暗示，令人回味無
窮。

　　例如女主角是天眞純樸的北方鄉下人，星期日唯一的娛樂就是去
搭乘大都會的地下鐵。她在地下車站中，看到一個年輕英俊的警察，
不免多看了幾眼。那警察，也不斷的看向她。兩人相互看來看去，以
爲就要發生羅曼蒂克的愛情場面了。忽然，那警察主動走了過來，結
果是叫她站到黃線後面來，因爲車子快要進站了，越過黃線站立，是
十分危險的。這一景，象徵了相貌平庸的都市女工，是沒有權力超越
自己的身分去羅曼蒂克的，只要一越過黃線，便會有殺身之禍。導演
在此看似閒閒著墨，而實際上，卻爲她後來的死，設下了伏筆。同時
也暗示了女工階層在生活的各種方面所受的限制。

　　而男性在該片中的表現，則多半剛愎自用，愚蠢可笑。以奧林匹
克爲例，他知識貧乏，地位卑賤，但卻沒有自知之明，整天狂言亂語，

自欺欺人，夢想當國會議員，集權力財富於一身，可以爲所欲爲。

　　他對愛情，感受遲鈍，想法低俗，很容易就掉入肉慾的陷阱中而不能自拔。他對金錢及物慾，特別敏感渴望，道德感與自制力却很弱。在上工時，他可以趁機偷取他人的手錶；因此，在遇到誘惑時，他也就順理成章的，立刻拋棄自己的女友。

　　有一次，他要請瑪克貝亞喝咖啡，當他知道她喝咖啡時一定要加牛奶與糖，便立刻表示，牛奶與糖的錢，歸她自己出。瑪克貝亞請他在上班時給她打電話，以便顯示她有男友了，而他，居然接受了瑪克貝亞給他打電話的銅板，眞是吝嗇得可以。他甚至公開說，他不會爲瑪克貝亞花任何錢，而背地裏却爲葛羅瑞亞買了一隻大玩具狗。

　　可見在奧林匹克心中，金錢、肉慾與愛情，是可以畫等號的。他與瑪克貝亞的感情，只值一杯不加糖不加牛奶的苦咖啡而已。而那隻黃色的大玩具狗，則成了他對葛的肉慾的象徵。

　　因此，無論瑪克貝亞最後是死於車禍，還是嫁給了回心轉意的奧林匹克，其結果是差不多的。無知又自大的巴西男性，總是把無知又迷信的巴西女性，玩弄於股掌之間，這正是片子一開頭，大花貓在撥弄死老鼠一景的象徵旨趣。

五、知識發展的限制

瑪克貝亞與其他女工不同的地方，是她懂得上進，有相當旺盛的求知欲，常常問得奧林匹克啞口無言，大發脾氣。可惜她的知識都是來自收音機報時臺之類的零碎趣聞：如蒼蠅一小時可以飛多遠之類的，完全是一種消費社會中，商業廣告式的破碎資料，一點用處也沒有。然而這種無用的知識，卻把奧林匹克弄得手足失措，惱羞成怒。而當他自己大發議論時，他所講的也是電視上看來的一些不相干的資料，根本就與他要講的內容無關。

由此可見，人們在這個消費掛帥的社會中，除了吃「垃圾零食」外，還吸收「垃圾知識」。導演在此，把小人物在「知識」發展的限制，刻畫得入木三分，傳神之至。

第四個角度，是政治的角度。阿瑪蕾曾在一項訪問記裏，明白宣稱：「瑪克貝亞，就如同整個巴西，不主動去行動，而只有反應。」我們知道，巴西今年的外債高達一千一百一十億，是世界上最大的負債國，也是世界最窮的國家之一。

阿瑪蕾說此片，不但要替第三世界的窮人發言，也要替全世界富國中的窮人發言，顯示出她的抱負不小，觀點則是世界性的。《星光時

刻》，不但為窮人發言，同時也探討了貧窮的原因。片子結尾突然出現的「外國佬」，便是富國或世界大銀行的象徵。這些國際銀行，在巴西的勢力非常大，目前看樣子，他們幾乎要把整個巴西都接收了去。

阿瑪蕾對自己祖國的批評是既深刻又坦率的。她暗示要恢復巴西的經濟及國力，光靠「外國佬」是不成的。然而自己如果老是停留在破碎片斷商業式的零碎知識中，也一樣不能成事。阿瑪蕾對巴西問題的深刻反省，也值得我們大家一起深思。

六、只是一個通俗劇的主角

八月六日，巫本添陪同阿瑪蕾來到臺灣。八月十日由中影安排，她與國內文藝界見了面。與會者有師大英語系的古添洪、吳國賢教授，香港大學比較文學系的黃德偉教授，詩人管管……等，大家約談了兩個鐘頭，暢懷而言盡興而散。

古添洪教授以「記號學」的觀點指出，該片在敍事上及男主角的刻畫上，有機械化的嫌疑，鏡頭的運用，有許多地方是屬於「指導性」的或「說教性」的，例如把鏡頭對著窗戶或牆壁，顯示出瑪克貝亞居住環境的貧窮等等。阿瑪蕾的回答是：原著者是巴西意識流小說的鼻祖，全書有統一的敍述者，在改編成電影時，她把原書的敍述者刪去，

全以導演的觀點來講故事。也許在影片中，還殘留著一些文字敍述者的痕跡，使人感覺到「說教」的味道。

吳國賢教授指出，瑪克貝亞打字的速度太慢，應該早就被開除了；她居然能任職那麼久，顯得不太眞實。阿瑪蕾答道，這正是拉丁美洲文學的特色：「魔幻寫實主義」──事件意象取材自現實，但又非現實的翻版，其中包含了幾近怪異或怪異邊緣的事物，造成了一種非常特殊的氣氛。

吳教授又指出，全片的調子開始很慢，後來隨情節之變化而加快，一直到高潮，突然急轉直下，戞然而止。前後節奏平衡的很好，值得注意。

黃德偉教授接著指出，影片節奏的緩慢，十分類似史特林堡的後期作品；而人物的塑造及氣氛，則有些類似契訶夫式的。影片中的動物，多半被關在籠中，毫無生氣；正好是女主角瑪克貝亞的象徵，都是環境的犧牲品。瑪克貝亞不是悲劇的主角，她沒有自覺的向自己的命運挑戰。她只是一個通俗劇的主角，逆來順受，正好是拉丁美洲情況的一種反映。

我則認爲，臺灣在民國四十年代末期及五十年代初期，政府與民間都曾掀起過一陣移民巴西熱。二十多年來，臺灣與巴西的來往，多

半是經濟的，至於文化方面可謂少之又少。這部電影的放映，在這方面可說是深具意義。

　　對這部電影，我唯一感到不安的是那段突然的結尾。我想導演應該可以安排兩三個不同的結尾，以供觀衆選擇。例如車禍是一個結尾；二人結婚以後，過著平淡生活，也是一個結尾。阿瑪蕾回答道，她願意忠實原著：在平淡無奇的人生中，突然來一個「斷岸千尺」的驚人結尾，以造成餘音嬝嬝之緻。事實上，瑪克貝亞如果結婚，奧林匹克也不會善待她。活在那樣悲慘的情況之下，實在是生不如死。

七、五十二歲的處女作

　　阿瑪蕾給我印象最深的一點，是她對電影敬業的態度。她在四十二歲養育了九個子女之後，仍然能下決心，到紐約去學電影。而且學成之後，又排除萬難，居然拍出了她的第一部劇情片處女作，可見其毅力之強韌，創作力之充沛，實非常人能及。

　　這部電影使她名利雙收，身價暴漲，但她仍然十分虛心，到處參加座談，聽取別人的反應與意見。事實上，臺灣距巴西這麼遠，她大可不必千里迢迢的跑來參加一場座談會。而她卻來了，十分專致而誠懇的與大家交換心得，一點也沒有虛驕之氣。

　　她拍電影的信念是，依手頭的題材之不同，盡全力將之拍好，拍出題材中的特色來，拍給全世界人看。她絕不畫地自限，把自己限在第三世界，拉丁美洲，或巴西一國之內。她的心胸是廣闊的。事實上，也唯有如此，才能拍出好電影。

八、商業電影也可以是藝術

　　國內有許多導演，往往有一種偏頗的想法，那就是把「藝術電影」與「商業電影」分開，這是十分錯誤的。事實上，任何題材都可以拍成好電影或拍成賣座的好電影，只要導演能把他所面對的題材，提升至藝術的境界。有什麼樣的材料就做什麼樣的菜，至於如何調味，那就看大師傅的藝術技巧了。把自己局限在鄉土狹窄的思考範疇裏，或把自己醬在「藝術」「商業」的二分法中，都是危險而不智的做法，值得大家三思。

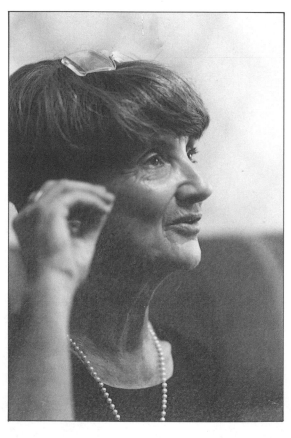

巴西祖母導演
阿瑪蕾來臺講
演之神情

卷第三：

平中見奇警

眞實與虛構

——評李行《汪洋中的一條船》

虛構的故事，令人感動一時；眞實的故事，令人感動一生。

——海明威

近十幾年來，知識界及文藝界老是在抱怨國片的水準不夠。大家認爲國片不但從藝術方面看，無啥可觀，就是從娛樂方面看，也是乏善可陳；於是寫起文章來，總是愛從編劇、導演罵到演員、佈景，非把片子說得一文不值不可。如此這般，久而久之，便造成了一種錯覺，好像國片眞的無藥可救了。此種心態養成之後，弄得批評家提起筆來評論國片時，好像不挑毛病就沒盡到責任似的，旣對不起自己的良心，也不能滿足讀者的期望。因此，責難之音日衆，喝采之聲難求；而電影界也似乎慢慢練就了一套充耳不聞的工夫，惡評自他

惡評，爛片還我濫拍。批評的力量不能與創作的力量相輔相成，這眞是十分可惜的事。

老實講，對爛片來說，受到嚴苛的評論，本是罪有應得，毫不足惜。但如果就此養成了專挑毛病的批評風氣，那就苦了一些用心嚴肅，誠懇求好的片子。大家競相斥責的結果，固然使得爛片乏人問津，連帶的，也弄得好片也陷於寂寞，這實在令人痛心。平心而論，國片中偉大的導演與作品雖然不多，但水準以上的導演與作品，還是常常可以看到。批評家的時間實在應該花在這些有希望有水準的好東西上，用最嚴謹的態度，最細密的手法，來反覆研析，該讚揚的地方讚揚，該批評的地方批評，然後做成具體的建議，以便溝通評者、創作者與觀眾三者之間的觀念，並且順便爲之廣爲宣傳，使之能夠獲得應有的票房。對水準以上之作品做嚴肅的評價與中肯的讚揚，是引導出偉大作品的唯一途徑。

近兩年來，知識界藝文界及批評家們，對國片的態度漸漸有了轉變，許多人開始對有成就的導演如胡金銓、李翰祥、李行……等等，做正面的研討與評價，這實在是一個可喜的現象。此種轉變，一方面是因爲導演本身努力，另一方面則是批評水準的提高，兩相配合，使國片的前途有了新的希望。如李行導演的《汪洋中的一條船》便是一

真實與虛構

個雙方配合的好例子。此片導演賣力，批評家也認眞，結果使得片子普受歡迎，得到應有的鼓勵與讚賞。這種現象，實是國片之福。在此，我願意對這部電影做更深入一層的探討，以顯導演編劇的匠心，以及觀衆水準之提高。

《汪洋中的一條船》這部電影是取材殘障靑年鄭豐喜奮發向上終於有成之後，竟遭肝癌折磨，以致英年早逝的傳記。這樣的故事，如從社教的觀點看，對廣大的群衆是有訓誨意義的；如從個人的觀點來看，則充滿了悲劇的素質。第一個觀點，可以用教育或宣傳影片的方式來發揮；以便激發人心向上、鼓勵奮鬥精神，其結果是積極且樂觀的。第二個觀點，則必須從悲劇藝術上著手，方能深刻的發掘故事中的意義，以及生命中所孕涵的一種無可奈何的悲觀面。前者是一般所謂「文以載道」式的觀念之實行，後者則是「爲藝術而藝術」的觀念之發揚，二者很難融合在一起。可是《汪》片所表現出來的，竟是這兩種觀念水乳交融的成果，這不得不叫我們佩服導演李行與編劇張永祥的功力了。在片中，我們看到鄭豐喜克服了他外在的苦難，艱險的環境，在社會的磨練與幫助下，成功的變成了大衆的楷模；同時，我們也看到，他不斷的與「天命」（天生的殘障與命運的撥弄）鬥爭抗衡，然終於不支倒地，造成了他個人的悲劇。

　　為了方便詳細討論本片的優點與缺點，我願分別從編劇所用的結構手法及導演所用的電影語言，來探究本片在形式與內容之間是否達到相輔相成，貼切而有機的境界。

　　片子一開始，編導利用片頭及一段極短的時間，把鄭氏在自己努力及社會溫暖的雙重力量中，快速成長的過程，交代清楚。乍看之下，讓人覺得速度嫌快了一些。鄭豐喜小時殘障的苦處並沒有留給觀眾深刻的印象，他長大後初裝義肢的那種興奮也就無從表現。在這段敘述中，編導為了強調鄭豐喜自幼聰明，加上了一段老師問「樹上有九隻鳥打下一隻還有幾隻的問題」。這是一筆小小的敗筆。缺點在取材太通俗了。即便是真事，也不宜採用。這段戲應保留，但例子則應另行創作一個比較新鮮而與農家生活相關的才好。編導敘事的速度，一直要到鄭氏與女主角吳繼釗相遇時，才緩慢了下來。至此，觀眾才查覺到，本片是以鄭豐喜與吳繼釗的戀愛經過為經，以二人共同努力寫書出書的艱困為緯，然後中間穿插「倒敘」來鈎劃呈現鄭氏的「過去」與「現在」生活之對比。如果以這個觀點來看的話，那鄭氏成長的過程：從生下來到入大學裝義肢這段時間為止，應該全部放入片頭處理。如果片頭不夠長，我們儘可讓片頭上工作人員的名單晚一點出現。務必讓觀眾感覺這部片子是從鄭吳戀愛開始，方能使全片更形完整。

眞實與虛構

　　鄭吳二人在圖書館認識後，由住宿、借筆記到翻閱鄭所寫的童年回憶手摘這段情節，變化自然，速度適中，可謂十分平穩。由二人翻閱手摘引出了一段倒敍，把片頭中沒有交代完整的鄭氏童年，做了局部的補充。這個補充，不只是講述童年隨老師父走江湖賣藝的那段辛酸往事而已，同時也刻劃出日後他擁有「堅忍性格」的成因。編導細心的在「賣藝倒敍」之前，讓鄭氏現在住的小巷，不時飄出歌仔戲的聲音。這一招，可以算是配樂上的精彩伏筆。出門賣藝與出門上大學，同時離家在外，但一前一後，心情景況的差別是多麼大的不同，不但顯示出尖銳的今昔對比，同時也有力的證明了鄭氏的努力是多麼的難能可貴。倒敍中，編導刻意安排小鄭豐喜在賣藝之暇自修時，反覆誦讀「幼不學，老何爲！！玉不琢，不成器……」等句子，然後再讓落魄的老師父又重覆的唸這幾句話。這不但反覆提醒觀衆注意其中的含意，同時也借「老」「幼」之間的強烈對照，含蓄的發揮了訓誨的功能。叫看的人心生「少壯不努力，老大徒傷悲」的警惕。尤其是老師父臨死時，叫他「爬回去」那句話，眞可謂劇力萬鈞，緊扣劇情。

　　倒敍完畢，鏡頭回到鄭吳戀愛，進入了第二個階段。這中間，編導安排了一個去牯嶺街替人看書攤的情節，爲鄭氏後來出書賣書的事，埋下了一筆伏兵，可謂細心非常。

鄭吳二人戀愛的第二個階段，是借一次海灘露營來刻劃描寫的。再由露營導至第二次倒敍：小鄭豐喜與五哥在河畔鴨寮養鴨。他們住在簡陋的草寮中養鴨，就好像露營一般，然其中的辛苦，卻非大學生在海邊的帳篷活動所能夢見。這一個對比穿插得非常自然巧妙。此段倒敍，點出了第二個影響小鄭豐喜最大的人：他的五哥。小哥哥對「努力」的解釋：受人家欺侮嘲笑時不哭，跌倒了就爬起來，成了本片的主題警句。其含義雖然普通，但經過藝術烘托與實例的演繹，這條普遍的眞理，仍能深刻感人。在鴨寮這場倒敍中，首次描寫了外來人爲的欺侮與嘲弄，接著又是自然界中颱風洪水的侵襲。在此，編導第一次用「水」的意象，來暗示小鄭豐喜所面對的外在險惡環境，正好與片名中的「汪洋」相呼應。在颱風洪水裏，他一個人孤守鴨寮，幾被沖走。所幸父兄來救，得免於難。可見外在的險惡，在親人的幫助下，是可以克服的。

接下去，鄭吳二人的戀愛進入第二個階段。這是一個複雜危險的時期，二人從單純的朋友，走上情人甚至於夫婦的途徑。各方內心都有一番掙扎。這段戲中有好幾個插曲。每一個插曲完後，都有一層轉折，引人入勝。

主要的插曲之一是海灘露營回來後，鄭豐喜丟了單車，同學熱心

買了新的送他。而他與吳的感情日進千里。這再次說明，外在的險惡，是可以在親友的幫助下安然度過的。

插曲之二是吳的表哥介入，使得吳的父親反對兩人來往。於是兩人對未來都產生了焦慮與不安，有了愛的爭吵。這次鄭豐喜遭到的是「內在的險惡」：一種自卑自慚的挫敗感，開始腐蝕他，使他退縮逃避。吳暑假回來，搬入表哥家住，對鄭是一個致命的打擊。在愛情的暴風雨下，他絕望了。這時剛好有颱風來，低窪地區淹水。鄭萬念俱灰之餘，孤守小屋。「水」的意象，再度出現。外在的風雨，正好象徵情人雙方內心的風雨。最後吳繼釗不顧一切來會鄭，二人和解於「汪洋」大水之中。此次苦難，是內外交加式的，親情友情都無能為力，只有「愛情」方能救他脫離困境。

在這個單元中，編導處理得十分流暢有力，但也有小疵，值得檢討。一是吳繼釗的內心戲不多，父親反對的戲長了一點。附帶要說明的一點是吳父反對這場婚事，可能是近幾十年來愛情電影裏的頑固父親阻擾年輕男女婚嫁理由最充分的一次。對一個年輕貌美的女孩子來說，愛上一個雙腿殘障的人，是要經過一陣不小的內心掙扎的。也許在現實中，當事人並沒有多大的困難。但既然「改編」成了電影，就應該在這方面用力描寫刻劃，因為電影中的男女主角外貌俊美的程度

都超過現實中的人物，其心理掙扎，也應相對的增強。藝術之所以爲藝術，就在發掘這些平常不容易爲人察覺的內心戲。如果編導能給女主角較多的沉思或單獨的鏡頭的話，可能使她的性格更能突出深刻。還有一個小缺點，那就是鄭豐喜坐困水城那一段戲的「近因」沒有能十分強烈的交代出來。編導如果能描述一下吳與鄭定下暑假後開學見面之約。然到了開學，鄭卻看見吳隨表哥走了，一時方寸大亂，萬念俱灰。鏡頭所費的時間不多，但卻可使坐困水城那段戲更有力。

經過水中相會那場戲，二人已突破各自的感情障礙，溶爲一體。於是父母、表哥等都不再是阻礙。在母親的諒解下，吳終於嫁給了鄭。婚姻生活的開始，也是鄭豐喜反哺家人社會恩情的開始，更是二人合作寫書賣書的開始。這一切的一切，都是爲了一個崇高的理想──興建一座圖書館而努力的。他的書在好友的幫助下出版，並且漸漸暢銷。他自己也得到了社會的重視，獲頒十大傑出青年獎。他開始回母校及對殘障兒童演講，鼓勵他們。此段影片中，插入了一則倒敍，講他年幼學騎腳踏車上學的事，眞可謂備嚐艱辛，十分動人。可見編導時時刻刻把「今昔對照」做爲戲的重點。

接下來，戲的鏡頭一轉，從鄭氏的全盛時期轉向與病魔纏鬥時期。編導暗示鄭氏有病，是從鄭父做七十生日時開始。然後，病情急轉直

真實與虛構

下，很快的便描寫到鄭氏在講臺上病倒的情形。其時，他正在講解林覺民的「與妻訣別書」，此一安排，十分富有象徵意義，可與第一次倒敘中，小鄭豐喜在誦「幼不學，老何為……」那一段相呼應，大有山雨欲來的氣勢。此後，病情繼續惡化，鄭氏從醫院回到家鄉，等待死神的降臨。在這一段戲中，編導插入了眾鄉民為鄭氏在廟中祈神降福的鏡頭。最後，是鄭氏安然瞑目，而不解人事的小女兒仍在一旁玩耍。

我個人覺得，鄭氏的病，應在他得獎時，就透露端倪，這樣可使全劇的張力接連不斷，收一波未平，一波又起之效。在鄭氏生病的這段時間內，編導對吳繼釗，總是淡淡著墨，輕輕描劃，十分自然生動而含蓄，真是高手。而小女兒因把媽媽手上的藥弄翻在床上而挨打那場戲，更是神來之筆。只可惜，在此之後，編導並沒有繼續深入吳之內心，也沒讓她有獨處的機會，以致使吳繼釗的造型，從頭到尾都顯得有一些平板。當然，這並不是說編導完全沒有用力刻劃過女主角的時候。例如女兒生產，媽媽來看她，把十萬塊聘金還給女兒做私房錢的那一幕，就十分深刻動人。很恰當的表現了女主角做女兒的那一面。可惜，這類的鏡頭並不多。關於她做妻子的那一面，尚待加強刻劃。

《汪》片上演後，許多影評都針對片子結尾全鄉的人都來求天保祐他，而導演也不斷插入「廟前祈神乩童亂舞」的鏡頭，而提出非議。

有的人認為讓「祈神」與「病人」平行交錯的出現，實無必要，對劇力的塑造，並無幫助。有些較浮淺的，還認為這有提倡迷信之嫌，令人不覺莞爾。客觀的說，「祈神」的穿插，實為本片的重點之一，沒有這個平行穿插，《汪》片在藝術上的成就，必定要減弱許多。

以社教的觀點來看，鄭氏的奮鬥與成功，是足以做大眾的楷模的。雖然他不幸得了肝癌，與世長辭，但他那奮鬥的精神卻長存人間，照亮了鄉里。死亡不足以影響他的社會影響力。但如果我們從個人的觀點來看，鄭氏卻是一個徹徹底底的悲劇英雄。他從小就和天生的殘疾對抗——也就是和自己的命運，和天命對抗。外在的困境不能打倒他，內在的障礙也因吳繼釗的出現而完全克服。在「人」的方面，他是勝利了，但在「天」的方面，他始終無法佔上風，天妒英才，而罹絕症。因此，他到底還是敗在「天」的手下，毀在「命」的掌中。他唯一能與「天命」對抗的，就是他寫的那本書。但書本的完成並不能挽救他肉體上的悲劇。而這個悲劇，是他自己一手造成的。他的優點——堅忍吃苦——反而成了他的致命傷，隱病不報，不能即早就醫。鄭氏的悲劇，不是希臘式的，而是道道地地中國民間式的。

「祈神」一段戲，不但把鄭氏「一人」及他「一家」的悲劇，化為「整個鄉里」的悲劇；並且也點出，鄭氏生前的幸福，即是鄉里的

幸福，鄭氏現在的苦難，即是鄉里的苦難，如此一來，編導便能夠把鄭氏獻身社會的事蹟，通過藝術而昇華至「大我小我合而為一」的境界。

此外，「祈神」一段戲也暗示出中國民間對「好人不得好報」這種不公現象，所表達出的一種深沉無奈的抗議。片中，我們看到乩童赤足走上刀梯，上至最高點，舉刀揮天，面對烈日。任何人都可以察覺，這場戲已超出所謂迷信的範圍。

肝癌是絕症，在一切現代醫藥都束手的時刻，求天的本能立刻出現在人們的心中。因為天或神，是人間公義最高的代表。如果天不能主持公義的話，接下來的，必然遭到怨恨與不信任。早在周朝，周公就說過「天不可信」的話，明朝民間也有「老天爺，你不會做天，你塌了吧！你塌了吧！」的民歌，深沉而哀痛。因此，盡人事之後，人類在聽天由命時，所表達的感情是複雜的。鄭豐喜的成功，在能以堅忍的毅力戰勝天生的殘疾，與多舛的命運；但其死亡，也正是他的毅力與命運所造成的。

以社教的觀點來看，他功成名就，有書傳世，死亡對他，毫無影響。以個人來看，他與天命抗爭的失敗，代表著人類永恆的悲劇，永遠無法得到令人心服的排解。在這樣的情況下，眾人把希望與責難轉

向「天」，是理所當然的事。在此，我們可以發現，大我與小我合而爲一，社會教育與個人藝術相輔相成，表現出中國文化的特質。編導用心之精，值得喝采。

李行不愧爲功力深厚的導演，他寫實，但絕不是刻板紀錄現實。他把現實中的物象通過鏡頭及錄音藝術的選擇，有計劃有取捨的呈現在觀衆眼前。在大原則上，李行眞正把握了寫實的眞意。當然，片中也有些微小的缺憾，如女主角的造型，就不如男主角來得自然。她臉上常常多了一點脂粉，即使是在男主角臨終時，也不例外。不過，大體說來，小巷的內景，兩次水災的攝製，都十分逼眞感人。

此外，李行也很能用鏡頭說話。例如吳第一次與鄭發生爭吵，雙方聲音都很尖銳。此時，突然窗外火車經過，車聲很大，掩蓋了爭吵的聲音；而車影，則透過小窗印在兩人身上，令人想到他們初次在這小屋相會時，也有火車經過的和樂情景。二者對照，產生了今昔的對比。同時，火車的機器嘈雜聲，正好也表現了當事人氣憤煩亂的心情，人在吵架時，是聽不見對方在喊什麼的。整個吵架的過程，就好像一列火車經過一樣，充滿了雜音，毫無意義。同時，車影也在他們心上抹上了陰影。簡短的幾個鏡頭與配樂，表達了許多豐富的內涵，暗示性與象徵性都很強。

眞實與虛構

　　兩次水災中，「水」的意象，運用的相當成功，正好配合片名「汪
洋」的含意。不過片中的水，是大自然力量的象徵。鄭氏所克服的，
不但有自然，而且還有「人」。故片中沒有多出現幾個鄭豐喜在「人海」
中獨行的鏡頭，實在可惜。

　　李行最具功力的一筆，是片子的結尾：鄭氏靜靜躺在床上瞑目，
小女兒不解事的在一旁玩耍，太太在床頭欲哭無淚。這一筆，一反過
去國片臨終哭號的慣例，值得讚揚。

　　當然，面對此景此情的親人，那個能不哭？一定要人不哭，則顯
得不近人情了，因此，李行先安排了幾個大哭的鏡頭，例如五哥的嚎
啕便是，但鏡頭幾經轉換，到了鄭氏的臉上時，時間已變成另外一天。
床頭只有太太、女兒，及他所寫的書，當他平靜而滿足的死去時，其
中所含有的悲哀，不是嚎啕大哭可以表達的，故李行只用一種無比深
沉的靜默，及小女兒不解事的玩耍聲，去襯托出悲哀的厚重與深度，
實在是一著好棋。

　　在父親臨終床邊的小女兒，代表了幸福健康而無知的下一代以及
不知鄭氏艱苦生平的其他人。他們根本不知道，或無法了解鄭氏奮鬥
及死亡的意義。而這正是編導籌劃此片，拍攝此片的最大目地之一：
讓不知人間尚有此事的人，知道一下；讓後人看完這個故事時，反省

一下。此一鏡頭，能夠含意豐富而又不落言詮，眞是點睛妙筆。

　　本片的演員，因導演指導得法，表現十分自然脫俗，配樂與彩色也都稱職。對白及表演對白的方式，配合得很好，算得上是流利自然；如果能「巧妙而不落痕跡的」加入一些警句，當能使全片更加生色。

　　電影是時間的藝術，要想在短短的兩個鐘頭內，深入的刻劃一個人的一生，則必須要經過藝術的剪裁與濃縮。該加強的地方加強，該帶過的地方帶過，或重組，或誇大……凡此種種，都要看編導意欲從那一個角度來詮釋他們所擁有的素材。眞實的記錄，不等於電影藝術，完全虛幻的玄想，亦難以動人心魄。好的藝術品必定是介乎現實與想像之間的「故事」，以想像補現實之不足，以現實爲想像定位，電影如此，其他類型的藝術，也莫不如此。希望今後，能看到李行與張永祥兩位藝術家在編導方面有更精彩的合作。

如何從平凡中提煉深度

──評李行《小城故事》

　　在國內導演當中，李行是少數能夠持續不斷在中國本土題材上，努力下功夫的電影工作者。從早期的《街頭巷尾》（五十二年）、《蚵女》（五十二年）、《養鴨人家》（五十三年）、《貞節牌坊》（五十四年）、《路》（五十六年），到中期的《玉觀音》、《秋決》，以及最近兩年的《汪洋中的一條船》，他時時刻刻在經濟、環境及能力許可下，回到紮實眞誠的寫實路線或民族風格的古典探索上來。像他這樣不唱高調、量力而爲，始終不放棄自己理想且不斷設法謀求進步的精神，是十分值得大家敬佩的。《汪洋中的一條船》賣座成功，他馬上就把握機會拍下《小城故事》，足見他對藝術工作、對自己的理想，是多麼眞誠專一而又執著不懈。

　　《小城故事》的情節很簡單樸實，內容是描寫孤兒青年陳文雄爲了姐姐把生活糜爛的姐夫殺傷，因而入獄。在獄中，他遇到一個雕刻

老師傅賴金水並隨之習藝。出獄後，他離開姐姐，疏遠了舊日女友，找到老師傅家，正式拜師，且不顧女友及藝品店小開的糾纏，與老師傅的啞巴女兒發生戀情，鬧出事端，被逐出門牆。後來，老師傅中風，又受到一個從前在獄中跟他習藝的流氓欺凌，處境艱難。陳文雄遂趕了回來，重新執弟子之禮，並把企圖非禮啞女的流氓趕走，繼承了老師傅的衣鉢，最後以喜劇收場。

一開始，在片頭部份，編導向觀衆介紹了兩個主要人物及一個次要的伏筆：老師傅、陳文雄、以及那個流氓。在此，編劇利用老師傅講了一段做木雕應該踏實而有耐心的話，來暗示雕刻與做人的關係。同時，還利用即將出獄的老師傅說，手上這件雕刻如不能在出獄前完成，他便要在獄中多留幾天，那段話來表現老人的頑固及其敬業精神。大體說來，片頭這段戲，處理得還算十分恰當有力。

片子是從陳文雄出獄回姐姐家時正式開始的，全部以實景拍攝，把臺灣小鎮的氣氛完完全全的描寫了出來，叫人看了感到十分親切有味，這是許多國語時裝片中少有的。姐姐的家，佈置安排的也很實在逼眞，連掛月份牌的釘子上還掛著蒼蠅拍。這樣的細節都注意到了，可見導演所費的心血。姐弟見面的戲，穩當自然；姐夫出現後，弟弟轉身就走，製造出一個小小的懸疑，剛好吊了觀衆一下胃口，可謂運

用得宜。

　　然後是陳文雄去拜訪舊日女友的戲：女友的父親是個明理的小鎮醫生，母親是個勢利浮誇的醫生太太，女友本身則對他舊情難忘。上述三個人物，刻劃得都還算平實可觀。只有那個母親所物色來的醫生男友，開著車子，盛氣凌人，出言不遜，脾氣又壞，戲演得有點過火，給人以不真實的感覺。這個角色安插得雖然有其必要，但塑造得十分生硬，一看就知道是編導故意泡製的反派，反而削弱了戲中的寫實氣氛，有點弄巧成拙。

　　陳文雄與女友在橋頭相別那一幕，背景是長而陡的石階，地點選的很佳，可惜編導並沒有讓「橋」與「石階」這兩個意象順便發揮一下象徵作用。因為陳文雄此去，已決心把過去完全拋棄，開始對一個新的生活而奮鬥。「橋」與「石階」都可用來幫助加強烘托此一主題。如果導演在拍攝兩人橋上對話時，不時照一下橋下悠悠的逝水，然後再讓陳文雄辛苦的爬上石階而去，這樣的安排或能使這場戲更為有力。

　　接下來是陳文雄到了老師傅住的小城，在車站問路時巧遇吃了烤香腸而沒法付錢的頑童（歐弟飾——此為他後來偷錢埋下伏筆），結果頑童竟是老師傅的外孫，於是兩人一起回家。陳文雄一進門便遇到勤

奮工作的老師傅及其不滿現實的徒弟陳正雄，還有老師傅的啞巴女兒。後來，還遇到了苦追啞女的藝品店小開及小開的父親。不久，陳文雄的女友追蹤來訪，開始了一場複雜的戀愛爭奪戰。

　　在上述這段戲中，有的地方值得一提。其一是文雄在雕刻時與啞女眉目傳情，不慎傷手，啞女爲他裹傷，此處加入了一段電影插曲，時間短短的恰到好處，雖然沒有把整首歌唱完，但已達到了烘托劇情的效果。因爲啞女無法用言語表達，文雄亦不善言詞，以歌曲表示二人互通心曲是適當的手法，不過，這種手法與全片的寫實調子，極易起衝突。用的不當，便會產生反效果。其二是文雄的女友在車站附近的積木場上向他攤牌，提出結婚的要求，文雄正要回答，突然有一列快車經過，笛聲淒厲長鳴，二人一陣寂然。車子過後，文雄才緩緩說出他要留在小鎮的決定。這段火車經過的戲構想很好，既可增加緊張的懸疑氣氛，又可暗示主角心中激越的情緒，而火車一去不回頭的情景，也表明了文雄心意已決，不再回頭的決心。

　　文雄有女友的事，使老師傅心中不樂，因爲他早已有意把啞女嫁給文雄。後來，頑童偷錢，啞女不忍告發，使老師傅疑心文雄。一日，文雄贈啞女髮夾示愛，被老師傅發現，大罵一頓，師徒二人間開始有了誤會。此時，大徒弟陳正雄決心到臺北去打天下，拋妻別子，使老

如何從平凡中提煉深度

師傅的心情越來越壞。在此,編導插了一場大女兒攜司機男友回家的戲。大女兒要再婚,對象是一個粗俗的司機,她想把兒子接去同住,老師傅心中不悅,小頑童也不願跟媽媽,鬧了一陣後,仍然留下來跟外公。經過這次吵鬧,頑童偷錢之事被老師傅曉得,於是阿姨(啞女)外甥一起罰跪,陳文雄得到了諒解。不料一波未平,一波又起。文雄與啞女在看客家戲時,遇到了藝品店小開的糾纏,二人打架,小開受傷。老師傅以為文雄兇性難改,將文雄逐出門牆。

罰跪那場戲十分生動有趣,啞女與頑童雙雙跪在院中,老師傅卻忙著去趕擠在門口看熱鬧的小孩,把小鎮的家庭生活,刻劃得入木三分,真是非高手莫辨。從陳文雄得到老師傅諒解到客家戲上演兩場戲的轉接,在配樂上與意義上,也皆見編導的巧思。罰跪的場面過後,老師傅回到雕刻臺上,對正在工作的文雄表示諒解。此時,導演讓客家戲的配樂早一步播放,一片鑼鼓響亮之聲,剛好暗示了文雄冤情大白的光亮心境與歡樂心情,使觀眾的精神為之一振。接下來客家戲臺上演的,正是一對男女在哥哥妹妹的打情罵俏,而臺下看戲的則是情感日增的啞女與文雄,兩相呼應,在音樂及內容上,都銜接得很好。

文雄被趕回姐姐家後,與姐夫和解,在鎮上找到木雕工作。其間,舊日女友及其現任醫生男友曾與文雄面對面的談過一次,而文雄心意

已決，不為所動。後來，女友的醫生父親來說要幫他考大學，亦遭拒絕。此時，小頑童突然出現，報告老師傅中風的消息。文雄立刻趕了去幫忙，碰見了剛剛出獄的那個流氓，他在老師傅家白吃白住，儼然是半個主人的樣子，大家都拿他沒辦法。這個時候，大徒弟陳正雄太太的產期已到，啞女與文雄跑去幫忙，雖然只是虛驚一場，但兩人的感情卻又進一層。不久，真正生產的日子到了，文雄一人前去幫忙，陳正雄恰好及時趕回。不料在此同時，那流氓竟對啞女產生邪念，企圖非禮，老師傅因中風體衰營救不及，被打傷在地。正在此一髮千鈞之際，文雄與小頑童雙雙趕回，把流氓痛打一頓，逐出家門。

上述情節中，最值得一提的是啞女與文雄從陳太太處回家，經過曲折窄巷的那場戲。這是兩人初次單獨相聚，在陽光普照的簡陋小巷裏，不時有翠綠映黃的絲瓜花探出牆頭，配合著輕柔而不冗長的插曲，把平凡樸實的愛情提昇到詩的境界。這場戲，避免了一般文藝片中，假造的塑膠花式的浪漫場景。男女的服裝樸素平實，巷中磚牆斑駁，樹影交錯，不故意要求浪漫的美感，而美感自然存在，一股清純之氣，散播了出來，可算得上是同類場景中或題材中的典範之作，如果導演把歌詞刪去，只配音樂，效果可能更好。因為此時男女主角已經心契神合，無須言詞來傳情。

如何從平凡中提煉深度

看完全片後，觀衆可以發現，片子是以陳文雄爲主所串連起來三組人物所組成的：第一組，以姐姐姐夫爲主；第二組，以女友爲主，她的父母及醫生男友次之；第三組，以啞女、老師傅及小頑童爲主，徒弟、小開、流氓……等次之。在衆多人物中，以姐夫及小頑童的造型，刻劃得最精簡成功。姐夫出現的次數不多，第一次是拄拐杖出場，交代他是殘廢之人。第二次出現時，他正一個人坐在榻榻米上用疊好的棉被爲桌子，在用撲克牌玩算命遊戲。這個鏡頭雖然一晃即逝，但卻完全把一個殘廢無聊、意志消沉的角色，刻劃無遺。因爲只有像他那樣的人，才會在大白天關在家裏，用棉被當桌子玩算命遊戲。就是這個鏡頭，使這個人物根植在現實的生活之中，而非只是存在於編導腦海裏「想當然耳」的人物。至於小頑童這個角色的根，則在另一個鏡頭表現了出來。那就是有一天他放學回家時，手中拿著香腸在吃，到了家門口還沒吃完，於是煞住腳步，先躲在門外把香腸吃完再進去。這幾個短短的鏡頭，使小頑童這角色有了獨立自主的個性，不再僅僅是編導爲劇情需要而硬泡製出來的一個製造誤解或問題的工具。

此外，藝品店的小開也塑造得很成功。他看到文雄與女友在車站附近談話，便幸災樂禍的騎了機車去破壞，十分幼稚的說了一些挑撥離間的話。這場戲，把一個土裏土氣又愛自作聰明的鄉下小開刻劃得

淋漓盡致。其他人物如文雄的姐姐，徒弟陳正雄及他太太，還有那個流氓，也都能恰如其分，沒有什麼太大的缺點。

　　與上述次要人物相較之下，主要人物倒顯得不夠有力。例如男主角陳文雄，在片中只顯示出他老實憨厚的一面。如果他是配角，還無可厚非。但他是主角，只顯露出這一面，就嫌不夠。片中能夠交代陳文雄的個性及心理背景的戲太少，觀眾把整部電影看完了之後，對文雄的瞭解依然不多，也無法像對小頑童那樣產生親切感。他爲何要離開舊日女友？他爲何對雕刻會發生那麼大的興趣？他爲什麼會愛上啞女？他爲何拒絕上大學？凡此種種，如發生在現實生活中，可以不要解釋，也可以有不合理的解釋。但如果發生在電影中，在藝術中，那編導就要或明或暗的安排一個合理的解釋。主角文雄這個角色，處處都顯示出是編導概念化下的產物。編導要他外表含蓄平庸是可以的，但不能連內在也平板無趣。從頭到尾，文雄都無法激起觀眾強烈的共鳴。例如文雄痛打流氓那場戲，觀眾喝采共鳴的卻是小頑童把那流氓的箱子給扔了出去那份痛快。這是大家對小頑童認識較深，趣味較濃的緣故。

　　片中交代文雄離開舊日女友的理由是，他認爲倆人不合適在一起。這個理由對文雄的女友來說，是足夠了，但對觀眾來說則嫌太少。

如何從平凡中提煉深度

因為文雄說那句「不合適」背後的動機是因為自卑呢？還是因為他根本就不愛她？這一點編導表達得不夠，提供給觀眾的資料也嫌含混。很明顯的，文雄決定留在小鎮學木刻的心理是光明正大的，絲毫沒有自卑感。因此，他拒絕女友的理由就必須複雜一點——而且是屬於心理上及意識形態上。例如編導可以刻劃文雄以前確實是喜歡她，但出獄後，因人生經驗不同，對事情看法也不同，已脫離了女友的那個思想層次，二人變得無話可談，無法溝通，編導也可以強調文雄對雕刻藝術有了深刻的認識及喜好，而這卻是他的女友做夢也無法理解的，因此二人之間產生了鴻溝。總之，編導除了外在的理由外，也應安排一些內在的理由，讓我們多了解一下文雄的內心。例如，他為何會愛上啞女？除了一見鍾情外，還有沒有別的原因？他有沒有考慮到她是啞巴這件事？他為何要拜老師傅學藝？他對藝術的了解到底深到什麼程度，與老師傅有沒有不同？難道木雕只是他逃避現實的工具嗎？如果是，他又如何從中掙扎出來，獲得真正面對現實的力量！如果編導朝這些層面多做挖掘，說不定能使這個平凡簡單的故事，充滿了心靈的冒險及藝術的深度。

從上述的觀點來看，老師傅的造型，雖不像文雄那麼平板無趣，但也讓人覺得深度不夠。編導用藝品店的老闆來襯托出他直爽頑固的

火爆脾氣，讓他因為朋友做保而入獄來點出他做人講義氣，把一個嘴硬心軟的老人刻劃的栩栩如生，十分成功。但如果從編導希望以老師傅代表中國傳統文化的這個觀點來看，本片在刻劃老人的性格之餘，卻忽略了交代他對木雕藝術的看法。我十分反對以學院派的觀點硬塞一些看似很有哲理的藝術名言到老師傅或文雄的嘴裏。鄉土民俗藝人雖沒有驚人或成套的藝術論，然他們個人對藝術的感受及看法還是有的，而且往往出乎一般人的意料之外。編導沒有在這方面下功夫更上一層樓，實在可惜。

啞女的造型樸素動人，幾場手語的戲也還算可觀，如果編導能再多加一些只有啞女才會遇到的生活瑣事，來刻劃其堅忍善良的個性，當會使啞女這個角色完全根植在活生生的現實之中，避免落入編導概念化的世界內。還有一點值得一提的是，國內女明星在演戲時，總喜歡從頭到尾，保持自己美麗的形象。在本片中，啞女也不例外，她臉部的化妝從頭到尾，都嫌濃了一些。要解決這個問題，編導似乎可以讓女主角剛出現時，完全不化妝，等到她慢慢對男主角發生了感情時，才化起妝來。這樣做，一方面可以使劇情更合情合理，一方面也不會破壞女主角的美麗形象，對觀眾來說，看到女主角在片中越變越美，也可以感受到愛情的魔力之大，居然能使人脫胎換骨，一舉數得，豈

不美哉。

　　《小城故事》的主題是在藉陳文雄改過自新追隨老師傅誠懇踏實的學木雕這件事，來暗示中國傳統文化在現代社會中的傳延承繼之道。無疑的，老師傅和他的木雕是中國傳統農業社會文化的象徵，他敬業專一，勤勞本分，絕不粗製濫造大量生產。相對的，老師傅的老友——藝品店的老闆——則代表了大量傾銷的工商社會。老師傅的徒弟陳正雄，則代表了在傳統文化下成長的不滿分子，對新式的工商社會有無限的嚮往。相反的，陳文雄則對物質的誘惑及流行的價值觀念，毫不在意。他心甘情願的繼承一項他以前不了解的行業，象徵了年輕一代對傳統的回歸及認同。

　　以現階段國內文化發展的趨勢看來，回歸傳統認同傳統是大家一致同意的主流。不過，回歸與認同的主要目的，並不是復古或墨守成規，而是吸取傳統的精華去重新創造，以便豐富舊有的傳統。《小城故事》對文雄承繼傳統的決心，描述得十分清楚，然對那決心背後的動機，卻交代得不夠有力。如果編導在老師傅這個人物的塑造上，再加上一點——那就是他對木雕這個行業有其藝術上的獨特看法——而這個看法正好吸引且啓發了文雄，使他進入了一個新的境界。此一新境界誘惑文雄把全部的精力投入，拋棄了過去的一切，一心一意想在藝

術上創造出一個更新的世界。在這個世界裏，所有的觀念及事件，均可借無聲的木頭來表達，聲音成了多餘的累贅。如果上述觀點成了文雄留在賴家學藝的理由之一的話，那這理由也可以幫助觀衆解釋他爲什麼會愛上啞女，至少，也可以成爲他愛上啞女的原因之一。這樣一來，平凡故事的外表下，就會湧動著更深一層的激情與思考，從而加強了片子的深度。

如果對藝術的熱情及對創作的追求成了故事的原動力之一的話，那片中出現的木雕就可發揮許多象徵的作用，而編導對於應讓何種木雕出現在銀幕上這件事，也就該分外講究。片中，我們看到老師傅有時竟在雕一隻美國野牛，這實在與他所代表的傳統形象不合。當然，野牛可象徵老師傅的牛脾氣，可是如果換成水牛，則可以與承繼中國傳統此一主題配合。因爲美國野牛只是外銷商人的生意眼，本國的工匠連美國野牛是什麼樣子都不太清楚，如何能雕出眞實的藝術作品出來。老師傅爲了生活，當然可以雕美國野牛，但編導卻不宜讓美國野牛在鏡頭中佔主要的地位，至多做背景陪襯一下了事。編導在此如果能安排賴師傅與藝品店老闆爭論應不應該雕美國野牛這場戲的話，當可收強調主題之效。

至於文雄所雕刻的東西，片中一直沒有詳細的交代。一開始，文

如何從平凡中提煉深度

雄手下的雕刻，當然應該是粗糙的胚胎，沒有具體的形象。不過，到了後來，編導似乎應按劇情的需要及文雄成長的過程，使他手下的木雕漸漸有明顯的變化才是。片中對文雄個性的變化及成長交代極少，幾乎使他成了一個平板人物，旣不發展也不變化；對文雄與雕刻之間的刻劃更少，使雕刻變成了他生命之外的點綴，是好是壞，均無關緊要。因此，在片子結尾時，當觀衆看到片中出現了文雄啞女與兩個完成的木雕之時，便毫無感動，而那兩個木雕也沒有暗示啞女與文雄的心境，成了與主題無關的道具，眞是可惜。

整體說來，《小城故事》在中國寫實電影的道路上，要算是一部中上級的重要作品。編導對寫實意義的把握，已達到相當的水準。然精益求精，百尺竿頭更進一步，也是有必要的。《小城故事》的編劇張永祥及導演李行二位先生，在從平凡中發掘題材這點上，已具有相當深的功力，希望今後能多注意如何從平凡的題材裏更進一步，提煉出藝術的深度。

映象之鍛接

——論胡金銓《俠女》的一組鏡頭

中國的導演很多，聰明而又肯努力的則少，對文學藝術有深刻鑑賞力的，更少。少不是沒有，胡金銓先生可算得上是少之又少者。

看到《中國時報》「海外專欄」所刊登的〈從拍古裝電影搜集資料談起〉一文，我們可以略窺胡金銓對電影及與電影有關的知識那種努力不苟的學習精神；去年香港《明報月刊》連載他的老舍研究論文，立論中肯，注解詳細，亦可顯示他在文學藝術上深刻的素養。有了以上兩個優點，外加聰明和才氣，使他在中國電影發展史上有了傑出的成就，這一點，我們或可從《俠女》片中的一組鏡頭，得到些許印證。

　　這一組鏡頭是這樣的：「俠女」楊慧貞把手中鑄打暗器的鐵鉗刺入水中──嘶的一聲，白煙一陣；然後撥動火炭。鏡頭拉近，巨大黑紅的火炭中，浮出山巒的輪廓，並且頓然清晰了起來。鏡頭拉遠，出現的竟是山色明亮的白天景緻。

　　《俠女》一開頭，用得是懸疑重重的偵探式佈局，錦衣衛千戶、書生、賣藥的、和尚、瞎子等重要人物紛紛出現。然後才慢慢用書生及瞎子引出「俠女」。接下來，是荒屋中詩歌定情的場景和日夜兩次纏鬥，全片至此，敵我的態勢已經分明。但是格鬥的原因，卻仍令人疑惑不解。故導演在此地，適時的安排了一段「倒敘」，這段倒敘，正是全片的關鍵，是劇情發展的轉捩點，可以說關係著整個片子的成敗。

　　倒敘中交代了怨仇之成因，及化解之不可能。閹黨門達設計誘殺忠臣楊漣與慧圓大師出面干涉搭救遺孤，這兩場戲，對全片有承先啟後的作用。倒敘是從俠女楊慧貞連被追殺而屢次退敵之後展開的。鏡頭始於俠女在打造暗器，因了書生的一句「知己知彼」而勾出了往事種種，結束於她父親在門達腳下受嚴刑酷打之苦──火紅的鐵烙逼了過去……。鏡頭至此，「鐵烙」忽然轉換成俠女手中鑄打暗器的「鐵鉗」，嘶的一聲，刺入水中，冒上一縷白煙，而往事也隨這縷白煙而去。

這一轉換，十分精妙，非聰明細心而又富於文學上的想像力者莫辨。

在倒敍之前的兩場纏鬪，對觀衆來說是撲朔迷離的。是情殺？抑或械鬪？皆不可知。直到倒敍開始，觀衆才明白故事是在朝忠臣爲閹黨陰害，其遺孤又被奸人追殺。這樣的情節，在武俠電影中是老套，不必大事舖張，點到爲止就可。因此，遇害的始末十分精簡，火紅的鐵烙出現後，觀衆已能測知楊漣必死的命運。說時遲那時快，導演把鏡頭從奸人手中的「鐵烙」轉至俠女手中的「鐵鉗」——這是一種高度的藝術濃縮——把過去與現在緊緊結合在一起：過去俠女是被害者，是被動的，主動權操在門達，操在那錦衣千戶的手中。現在俠女是復仇者，是主動的，她在打造暗器，準備反擊。胡金銓先生把「鑄打暗器」與「倒敍」合在一起進行，其匠心獨具之處，令人稱許。俠女打造暗器，也就等於在鑄造她的仇恨。而這段鑄打的過程，也正是她在回憶父親遇害及自己辛苦逃難的過程，情景溶而爲一，絲絲入扣，動人心弦。

上述場景中豐富的暗示性，更因那接下來撥火炭的鏡頭，臻至高潮：仇恨的鐵鉗挿入黑紅的火炭之中且撥動著。這黑紅火炭的畫面與錦衣衛出現的畫面，在氣氛上，十分相似。一開始，片中幾次錦衣

都是在夜間出現，黑色的罩衫下「著紅底繡錦衣，配倭刀……」（注）玄黑與暗紅對比，在夜裏製造出一種神秘的血腥氣氛，當我們看見那千戶罩衫一翻，紅袍乍現，一種怪異殘酷的陰影，便會立刻襲上心頭，這是導演成功的地方。而俠女撥弄火炭的鏡頭，在特寫之下，顯現十分突出，黑裏透紅的火炭漸形巨大，侵佔了整個銀幕，不只在色調與氣氛上與錦衣衛出現的場景相合，在內涵上也與漸增漸多的錦衣衛勢力產生了相互暗示的效果。俠女那插入巨大火炭中的鐵鉗，可以象徵她復仇的開始。

接下來，巨大的暗紅火炭在鐵鉗的撥弄上漸形崩潰，而隱現出來的，竟是與黑夜相反的明麗山巒。這亦可象徵俠女無休無止如黑夜的逃亡將過，光明俐落的復仇日子，則即將來臨。

在一連串簡單畫面的轉換之中，導演把故事的情節扭得更緊，而其濃縮的程度，幾達詩的境界，是值得我們喝采的。此後，竹林截擊、荒屋誘敵，以及原野搭救丈夫兒子等等情節，每一場戲都是以俠女為主動，復仇攻擊的精神，發揮到了極致。

注：見胡金銓著〈從拍古裝電影搜集資料說起〉一文，引自《天涯比鄰》（《中國時報》「海外專欄」選集第二輯，頁 243-244。）

　　胡金銓先生的鏡頭處理，素以俐落明快流暢自然見長。在《喜怒哀樂》的「怒」裏，客棧夜間打鬥那場戲中，有個瘦賊，在快速的翻滾之際，弄了一臉麵粉，因情況緊急，間不容髮，他無暇擦抹，留著麵粉在鼻眼之間，繼續纏鬥，像極了平劇中的小丑，亦點出了他賊人的身分。《怒》片的脚本是根據平劇《三岔口》而來，其中的配樂與動作，借重平劇的地方很多，而以麵粉上臉這一招，最為乾淨俐落，生動自然，旣能傳神而又不露痕跡。然這樣的巧思，只見導演的聰明，不見導演的藝術，是好導演應該具備的基本工夫，但卻不能以具有這種功夫而覺得滿足且不斷的賣弄。現在胡先生成功的克服了這一點，《俠女》中這組「過去」與「現在」交接的鏡頭，充分的顯露出他的藝術：技巧與內容合一，情與景交溶。通過這一組鏡頭，過去與現在銜接，敵我情境逆轉，被動成了主動，逃亡變成復仇。

　　我們可以說《俠女》一片在其他場景的處理上或有不妥──例如書生與俠女的關係，少林和尚與主題平行的發展等等。然整體說來，若沒有這一個鏡頭的運用成功，全片勢將減弱不少。我知道，對這組鏡頭做過多象徵意義的解說，也許是不智的。可能胡先生並非如我所說那麼有意識的在創造他的藝術。藝術家在創作時，可能依賴直覺的地方較多，「作品」與「藝術家」成了渾然一體的局面，自我分析的因

映象之鍛接

素就可能減至最低。然在藝術家捧了他的成品出來之後，那成品當能經得起分析，而其是否「與身俱足」，則要看分析之後的結果而定。藝術家可以運用直覺，而批評家則須察看直覺運用的效果如何。只要不過份牽強附會，批評家「根據」原著，做適當的發揮並進一步的嘗試闡明或豐富原著的精神，這種態度應是無可厚非的。

散漫而甜美的回憶

——評侯孝賢《冬冬的假期》

《冬冬的假期》這部影片，好像一組清純可愛的兒童詩，充滿了稚拙的奇趣與溫暖的同情，感覺細膩，手法直樸，編劇、導演、演員三者，相互配合，造作之處已減至最少，人物事件時現自然率真之情，十分動人。

故事從母親因病住院開始，剛從小學畢業的冬冬與妹妹被送回鄉下娘家照顧，度過一個「平中見奇」的暑假。母親病癒出院，他們也依依不捨的隨著父親開來的自用轎車，回臺北去了。

全片的主旨之一，是在對照城市與鄉村兒童生活之不同。冬冬同學暑假的去處是日本的迪斯奈樂園，而冬冬自己則到鄉下外婆家，在這種對比下，反映了八十年代臺灣城市文化的特色，那就是一方面努力衝鋒，向國際發展，另一方面，又頻頻回顧，對過去有無限眷戀。

導演侯孝賢與編劇朱天文，非常擅於把握日常生活的溫馨趣味及

散漫而甜美的回憶

微妙感覺。片子一開始，觀眾立刻被幾場幽默的人物速描，帶入一個
純樸天真的世界。例如小舅為討好女友，送她下火車而來不及趕回來。
多多用電動玩具換小烏龜等等，都是趣味中見溫馨，事件中見性情的
妙筆。這類的手法，在片中不斷出現，例如父母捉迷藏式的追打子女；
頑童們游泳時衣褲被扔；牧童在掉了衣服又失牛之後，不敢回家，在
小橋上睡著了；家長鄰居打鑼尋找丟了的孩子等等，都讓人不自主的
進入童年及田園式的回憶之中，充滿了懷舊之情。

　　編導二人除了精於發掘有雋永趣味的事件外，也不忘努力描寫生
活中微妙的感覺。例如午後的蟬鳴，光滑的地板，大樹的綠蔭，木造
房屋的結構，等等，在聲音與鏡頭的配合下，讓觀眾忘了看戲而進入
感覺的世界，有幾個鏡頭幾乎達到了「萬物靜觀皆自得」的境界。

　　國片以往的缺點，多在不知曲折含蓄，解說多於暗示，添足多於
留白，侯朱二人則成功的避免了上述的缺失，在描寫親子感情之時，
多用冷肅之筆，點到為止，而其效果反而增強，這種手法，編導在《風
櫃來的人》與《小畢的故事》兩部片子中，已經運用的相當純熟，在
《多多的假期》裏，更是出入自如，得心應手。

　　此外，全片人物造形自然，演技不溫不火，少有矯柔造作或過份
演戲的弊病，語言直樸，國語與方言交織得宜。顯示出導演，編劇與

演員三者之間的密切配合，實在難能可貴。

但《冬》片也有一些缺點，對整個電影的藝術成就，造成重大的傷害，那就是結構與主題上的鬆散與無力。《冬》片的重點在人物，不在情節。因此，人物成長的過程，便是電影主旨的所在。影片中的各種事件、對話、映象，都應直接間接對此一主旨有所貢獻。《冬》片的主角是冬冬，而冬冬的成長過程，缺乏焦點。這使得冬冬與觀眾的關係，曖昧不清，使得片中許多隱含的主題，例如城鄉對照……等等，得不到進一步深入的探討。

從好的一方面來說，觀眾通過冬冬的觀點，「冷靜」觀察事件的演變，從而達到了導演所要掌握的含蓄而不煽情的自制，其效果是正面的。然編導卻忽略了冬冬的「內在的成長」與這些「外在事件」的連繫。因此冬冬便成了一個近乎機器的放大鏡，冷冰冰的，無法讓人親近，更談不上對他了解了。

在此，我無意引用「啓蒙故事」(Story of initiation)的理論來要求編導，評斷得失。我也不認爲，拍攝兒童生活的電影一定要與啓蒙故事有關。但我卻認爲，編導應該依主角的年齡，衡量「兒童」與片中「事件」之間的心理關係，選擇雙方相互關連的「焦點」，來顯示兒童本身的看法與成長的過程。

散漫而甜美的回憶

　　《冬》片中事件的組合是多樣性的，呈現出鄉村淳樸可愛的一面，也點出了其愚蠢野蠻的一面。這一點是相當難能可貴的。例如小舅的朋友以暴力偷搶殺人，反而受到小舅愚蠢的掩護，就是例子。然「暴力」在片中的份量有限，並非主旨，其作用是來平衡鄉村「祥和」面的，故無法用來與多多的成長相互詮釋。多多面對成人世界的暴力與黑暗，一時之間，也無法在他的「年齡範圍」之內，做較深的反省與理解。因此編導在這方面的探討，僅能止於「壞人做壞事，終於受到法律的制裁」之類表面化的結論，無法做深一層的探索。

　　對於都市小孩來說，鄉下的自然風景與直樸的生活，應是一種全新的經驗，總會刺激他學習一些，在他的年齡範圍內，應該學到的外在「技能」或內在「成長」。片中冬冬經歷過的外在事件不少，也學會了一些都市小孩無法想像的「技能」。但這些事件與多多的成長與認知，似乎是毫無關係，多多無法從中產生任何屬於他那個年齡層次的反省。

　　事實上，小學畢業的多多是可能從上述事件上學習到一些他所迫切想學到的。其學習的動機與結果，在成年人看來也許可笑，但在他那個年齡，卻可能是重要無比，嚴肅無比的。可惜編導只是一味的利用多多，而不去了解多多，所以觀眾與多多之間的關係自始至終，都

十分冷淡。大家對他的喜怒哀樂，毫不關心，只知道通過他來看一連串鬆散的事件，而這些事件之間的深層意義卻付諸闕如。

　　如果我們仔細觀察，就會發現，在《冬》片的鬆散事件中，似乎有一條隱形的線索貫穿，那就是「性」的問題。小舅與女友同居，寒子遭人強暴，男孩裸體游泳女孩不能參加，多多母親開刀（不知是否是婦科的病）……等等，小學畢業的多多，對這一些，當然已開始有屬於他年齡的那種好奇心，並企圖尋找一些似是而非的答案。如果編導能選擇這個方向，做為該片的焦點，探討多多這方面的成長過程，那層次就能避免鬆散之病了。

　　對小孩來說，這方面的探索，會使他進一步了解到家庭父母親戚之間的關係以及兄弟姐妹朋友之間的感情。如果編導有意用多多在鄉間的經驗來探索中國民間文化精神的話，這一個「焦點」，似乎是合理而可用的。在這樣的觀照下，中國儒家傳統的五倫思想，將能透過二十世紀八十年代中國人的生活，具體而生動的呈現了出來。

成功嶺上趣事多

——談小野的《成功嶺上》

近幾年，因爲國際局勢的動盪以及國內社會結構的改變，使得一般人的思想型態，慢慢起了變化，大家深深感覺到面對現實、正視問題，乃是自立自強，團結奮鬥的根本之道。在文學上，有寫實主義抬頭，強調作品內容的民族性與本土性；在音樂上，有唱出大眾心聲的現代民歌風行；在舞蹈上，有融合傳統與現代的探索。電影也不例外，李行導演的寫實片《汪洋中的一條船》就是一個轟動一時的最佳證明。

在這樣的趨勢及潮流下，小野與張佩成合作編導的《成功嶺上》，在題材上就佔有先天性的優勢，容易獲得大眾的共鳴。因爲成功嶺的大專集訓，不但是大專學生的軍訓經驗，也是每一個有弟子上大學的家庭之共同經驗；同時，也是中華民國每一個受過入伍訓練役男的經驗。編導選了這樣一個反映現實的題材，處理這些與廣大群眾息息相

關的經驗，必須要以相當客觀及寫實的手法來表現，方才易得到普遍
的認同。

　　成功嶺大專學生集訓的目的，是在使每一個大專新生接受軍事教
育的基本訓練，其過程與內容，和一般役男的入伍訓練是差不多的。
這種訓練的主要精神及特色是在培養青年適應有嚴格紀律的團體生
活，鍛鍊堅強的奮鬥意志及健壯體魄，認清國家與個人密不可分的關
係……等等，主題可謂非常嚴肅，不太容易產生浪漫奇情的事件來討
好觀眾。然而，若直接根據上述主題做一板一眼的白描的話，便容易
變成枯燥無味的紀錄片，不但不能讓大眾從共鳴中得到感化，反而會
產生排斥性的反感。因此，如何選擇一個大家都較易接收的觀點來進
入主題，發掘主題，是十分重要的。

　　《成功嶺上》一片最成功的地方，便是編導採用了寓敎於樂的方
式，以輕鬆幽默的手法，側筆描寫嚴肅緊張的軍事訓練生活。學員們
從「死老百姓」蛻變成「英武的戰士」的過程，當然充滿了滑稽可笑
的場面。編導把新兵入伍的一些趣事及細節，諸如體檢、理髮、著裝、
操練、疊棉被……等等，用含蓄白描的手法，一一刻劃，嘲弄中帶著
同情，點到為止乾淨俐落，剪接明快流暢而絕不繼續誇張賣弄，拖泥
帶水。因此，大體說來，本片已做到幽默而不落俗套的地步。

成功嶺上趣事多

片中另一個特色，是在拍攝大部隊調動時，頗能顯示出訓練的成果及浩蕩雄偉的氣概；與上述的趣事及細節一一對照後，更能烘托出整個集訓的目的，所有的辛苦犧牲，都有了代價。個人微不足道的力量，在團體一致的活動中，顯示出排山倒海的威勢。

本片的主題既然是在點明集訓對大專青年的意義，故重點也就放在集訓的過程上，人物眾多，事件固定，難以有太出乎觀眾意料之外的發展。這是片子受主題所限的先天不足之處。在這樣的情況下，編導似乎應該強調入伍前與入伍後那些學員的改變。由是觀之，片子在開頭介紹人物背景，便稍嫌短促不夠。如果能交代一下故事中主要人物的來龍去脈，然後再讓他們在火車或汽車上相遇，使觀眾能先和他們建立感情，然後再看他們受訓育、受磨練，效果會更好一些。從上面的觀點看來，片子中涉及女友的許多安排，及穿插，便顯得作用不大，而且稍嫌重複，大可省略一些，以便在上述的層面多做一些交代。

因為片子的故事性不強，重點自然落在人物的塑造及發展上。整個來說，編導對幾個學員的個性都掌握得非常好，但對長官的刻劃，則太平板了些。這可能是製作單位有所限制，使得編導無從發揮之故。事實上，根據我個人的經驗，成功嶺上的長官不乏既莊且諧的人物，是「人」而不是「神」，有缺點，但卻很可愛、很有個性。他們常常於

固執不通之外，亦有通情達理的時候，讓人口不服心卻服，對學員的作用，大體上是正面的。故以人物塑造而論，本片在學員方面是要比長官來得生動許多。編導既然受題材主題所限，無法在故事的曲折上下功夫，只好把心力用在人物性格的刻劃與發展上。如果能藉幾個核心人物的成長過程為主線，把片中一些集訓時有趣細節以及點點滴滴，完整的串連起來，就可以避免給觀眾一種散漫瑣碎片斷的感覺。

　　還有一點值得附帶一提的是，片子在剪接上多採用切的方式，有時很成功（例如對笑料的控制或強調軍中生活的剛陽氣氛時），但用多了便讓人有切得支離破碎的感覺。要不是觀眾本身對成功嶺訓練過程有基本的知識的話，可能無法徹底了解某些片段的意義。

　　在詮釋主題方面，編導安排了一個醉鳩的傳說，來象徵成功嶺上擎天崗的精神，然結果卻顯得十分生硬，有為象徵而安插象徵之嫌。因為該片在故事情節的聯繫上，在意象實景的安排上，都沒有能與醉鳩傳說密切結合或相互呼應的必然因素。因此，這個象徵的運用，大有「食之無味，棄之可惜」的感覺。雖然編導於此煞費苦心的在片子一開始，便先安排伏筆，再在片子的中段，用繪畫的方式讓醉鳩的意象出現在銀幕上，可是仍然無法真切的打動觀眾；既然運用此一象徵是如此的吃力而效果不彰，似乎應該壯士斷腕，將之省略才是。此處

牽涉到文學與電影在傳達媒介上的基本不同。在文學上，可藉文字喚起讀者想像的地方，在電影上最好能改用映象來傳達。不然的話，便容易流於概念的敍述而非經驗的再造。

另外，在障礙超越時，因爲有學員休克昏倒而使當晚大家在洗澡時群情激憤的那場戲，控制也稍嫌失當。戲中參與討論的人數似乎過多了一點。尤其是那幕一人演講而衆好漢都停下洗澡赤條條呆立聽講的場面，實在有點過火，失去了寫實的原則，落入了一般說教電影的習套。如果只安排四五個人在一個比較小的場合裏相互爭論，主題照樣可以傳達，而氣氛效果及眞實感，便可能會改善許多。

以反映社會現實以及寫實電影的觀點來看，《成功嶺上》可以說是相當難得的成功作品。由片子的表現，我們可以看到編導已經盡了很大的力量，把教條化、訓誨式的習套減至了最低的程度。而在寫實方面，不可諱言的，編導也確確實實掌握了許多嶺上生活的眞實細節及片斷，以不溫不火恰到好處的含蓄手法，生動活潑的呈現在觀衆的眼前，博得觀衆的會心大笑，以及對成功嶺的親切感。

目前，國家正值困難時期，類似反映軍中生活的電影似乎應該多籌拍一些。如果在尺度上，能夠有選擇的稍稍放寬，使編導能探討一

下存在軍中的某些問題，並提出溝通解決之道，那對強化部隊士氣，革新軍隊精神，增進官兵團結，都會有相當大的幫助。

金山笙歌車衣婦

——談曾奕田的紀錄手法

民國七十九年報載「以描寫華人早期移民艱辛的紀錄片《車衣婦》"Sew-ing Woman"，經美國影劇學院正式提名，為角逐 1990 年奧斯卡金像獎的五部最佳紀錄片之一，消息傳來，該片製作人曾奕田及他的姊姊編劇曾露凌，均興奮不已。」曾氏姊弟，我都認識，看到他們的努力，在通過層層的考驗下，終於獲得了肯定，也感覺十分高興。

一、

數年前，出國開會，路過洛杉磯，與老友譚雅倫重逢，暢談竟日，快慰平生。曾露凌便是譚太太，那部《車衣婦》，便是在他們的家裏看的。譚氏夫婦是美籍華裔，雙雙在西雅圖華盛頓大學修得博士。十多年前，我們在施友忠教授的課上結識，因為言語契合，性情相投，時

間一久，遂成好友。

那年暑假，我由西雅圖南下，暢遊美國西岸，一路寫生，直至聖地牙哥，飽遊飫看一〇一號沿海公路上的奇松怪石，天然美景。三藩市是這條路線上的中途站，也是雅倫夫婦的老家，我路過時他們正在家中度假，理所當然的隨之在他們的父母處打尖。

他們的父母是老式華僑，勤懇篤實，奮鬥於異鄉，住處雖已從中國城搬到半山腰，但待人接物，仍然十分中國，對邀同學回家住宿的事，均表歡迎。現在依稀還記得我住的是她弟弟的房間，牆上貼了一張大海報，是一幅尼克森總統學山姆叔叔用手指人的照片，下面一行小字寫著：「你會向這樣的人買二手車嗎？」"Would you buy a used car from this man?"幽默諷刺，令人絕倒。買二手車最怕遇到老千騙人，而當時美國的水門事件鬧得正兇，許多人都對尼克森痛恨萬分，認爲他是個騙子(crook)，非罷免不可；弄得他不得不上電視鄭重否認，滑稽非常。如今談起此事，對我說來，好像才發生不久，但對美國人來說，談十年前的事，已有白頭宮女之嘆了。

雅倫、露凌是在三藩市上高中時認識的，從此戀愛結婚，共同研究中國文化。先生專攻唐詩，兼及現代文學及華美文學；太太研究歷代中國婦女，兼及社會人文史學文學。兩人對三藩市可謂瞭若指掌，

我得此二位導遊，諸事盡興暢快。

　　遊畢大家一起驅車北上開學。一年後，我學業告一段落，出發環遊世界之前，他們還介紹我到三藩市畫廊展畫，真是盛情可感。

　　說來有緣，回國任教不久，他們二位也結束了在華大的課程，雙雙飛來臺北做研究，寫論文。小別重逢，他們成了我父母家中的座上客。酒足飯飽後，大家各抒抱負，不免逸興遄飛，豪氣干雲。雅倫對臺北生活頗能適應，沒多久便開始在《人間》副刊發表文章。我那時正興致勃勃的與李男辦《草根》月刊，他當然是又譯又寫，大力支持。比較起來，露凌沈默多了，她每天埋首搜集有關《西廂記》的材料，爬梳歷史，關心女權。遇到我們談話間，不慎露出大男人主義惡習時，立刻嚴詞糾正，毫不含糊。

　　十數寒暑，彈指而過，大家回憶起來，不免有些微微的感傷。目前雅倫在加州大學洛杉磯分校(UCLA)任教，多年奮鬥，總算有了初步的成果，生活也安定了下來。教書能夠廁身名校，可謂難得，今後只有靜待時機，以便大展抱負。至於露凌，則在家中相夫教子，沒有出去工作，似乎空負一身所學，壞了女權運動的名聲。我一問之下，才了解她是個真正的「女權」擁護者，在努力糾正偏頗的大男人主義之外，更正視自己的責任，態度不卑不亢，做事衡量輕重，有所不為，

也有所必為。她認為幼兒有需要母親照顧的權利，不可剝奪；同時，這也是「女權」不可忽視的一部分。「我並沒有閒著呀！」說著笑著，拿出了一捲錄影帶：「你看這是我和我弟弟合作的一部紀錄片《車衣婦》，腳本就是我的成績⋯⋯得了不少獎呢。」

二、

《車衣婦》（或譯做《縫衣婦》）是敘述曾氏姊弟父母移民美國的經過。曾老太太出生廣東臺山鄉下，是長女。當地鄉俗，窮人家只能養一個女兒，多了養不起，也無法負擔嫁粧。她有幸留在父母身邊，幫助家事。其他的妹妹，生下來，不是送人，就是丟到井裏去了。才十三歲就許配給曾家，育有一子；不久，丈夫因在家鄉謀生困難，忍痛拋妻別子，隨人到美國舊金山打天下。幾年後，丈夫生活稍稍安定，想接家眷來美，卻因為「排華法案」而不能成功。

「排華法案」（Chinese Exclusion Act）於一八八二年實施，主旨在限制華工來美，同時也排斥在美華工。學生、老師、商賈、遊客及外交使節則不受限制。一八九二年「蓋瑞法案」（Geary Act）通過將上述「排華法案」延長實施十年；一九〇四年，又宣佈不定期延長，導致上海香港等地抵制美貨的杯葛運動。當時華工所受的痛苦，不是胡

適之等知識分子所能想見的。一九二四年，美政府通過「移民法案」廢除華裔美國公民申請非美國出生的華人妻子入美的權利。太平洋戰爭爆發後，中美為戰時盟邦，「排華法案」於一九四三年永久廢除，然華人移民的配額，乃限制在每年一百零五人之譜。一直到一九六六年移民法修訂，才有所改善，每年配額增至兩萬人。

戰爭爆發後，曾先生入伍參戰，除役後，依一九四五年實施的「戰爭新娘法案」（Warbrides Act），回到廣東老家，把太太接到美國。在法案的限制下，曾太太必須與先生重新結婚，把孩子留給婆婆照管，如此這般，方能順利進入美國。

夫妻二人到了美國後，丈夫在餐館打工，太太則入成衣工廠做事，靠著一架縫衣機謀生。當時，大約有六千名左右的華籍「戰爭新娘」移民美國，多半從事手工方面的職業，工資低，時數長，環境差，一般稍有基礎的美國人都不願做這樣的工作。這種工廠，多半沒有加入工會，因此容許工人上工時把小孩也一起帶來。這樣子，婦女上班時，一方面可與同事話家常，解除異國精神的苦悶，一方面也省下小孩看護費用。此外，上下班時間，也有彈性，工人可以中途買菜、燒飯、接孩子放學等等。凡此種種，多少也補償了待遇福利的不足。本片導演曾奕田，就是在這樣的環境長大的。

　　到了六十年代，曾氏夫婦經濟上已打下了基礎，養育了三個子女，都有機會接受良好的教育。此時憶起了留在廣東的老大，眞是朝思暮想，痛心萬分。可是要接長子出來，必須先把假結婚的記錄消除，像曾太太這種例子，當時在美國簡直多得不勝枚舉，許多人的入境證件，都有問題。於是，一些僑領與美國司法部門協商，發起了一個「自首計劃」（Confession Program），只要坦承過去的錯誤，一切旣往不咎，從一九五九到六九之間，光是三藩市一地，自首的華人就有八千名之多。除了「戰爭新娘」之外，在三、四十年代還有許多以假文件移民的也都紛紛自承錯誤了。這一類的人多半是僞稱自己是某某人的子女入境的，稱之謂「紙上子女」（Paper sons or daughters）。

　　把大兒子接出來後，曾太太又想到她娘家的人仍在老家吃苦，於是設法歸化美國，以便接出家人，足不出「中國城」的她，開始學「講」英文，只要能應付在歸化美國時所要通過的種種口試即可。她以最大的決心與毅力，克服了所有困難，終於把她的家人也接來了美國。

　　此後，曾氏一家，日漸興旺，買車，購屋，生活大大改善，兒子女兒都進入全美一流的大學，有的甚至還在柏克萊拿到學位。長子假教堂擧行結婚典禮，是她一生最快樂的時候，所有的辛勞都有了意義。他們一家雖不信教，但入境隨俗，結婚還是以上教堂爲宜。

金山笙歌車衣婦

片子結尾時，心滿意足的曾太太感到了些許寂寞與徬徨，一切都美國化了之後，她發現，這個國家多半是屬於她兒女的，一切事情變動不定，新奇花樣接連不斷。沒有多久，兒女也一個個離她而去。依照她的理想，家裏此時應該充滿了追趕吵鬧的小孫子才是。可惜這個願望很難實現。爲了志趣或生活，兒女多半遠走四方；如果遇到了抱獨身主義或主張同性戀的子女，那更是超乎她的理解範圍之外了。

片子是黑白片，節奏爽利，光影絕妙，敍事親切動人，剪接明快有力，老舊照片與現場訪問穿挿得宜，笛簫與琴箏調配得當。其中有些農村景色，是在廣東鄉下以記錄的方式拍攝的。過去的貧苦艱辛，一一重現了出來，讓時光倒流了四十年，樸實眞切，足以亂眞。只有一兩個鏡頭，洩漏了一點八十年代的氣息，不過，不仔細看是不會察覺的。

全片以曾老太太一生的遭遇爲主，先是在兒童時期便與家人分離，後是在婚後與丈夫分離；好不容易來到美國後，又不得不與長子分離。現在兒女都長大了，一個個遠走高飛，又是分離。觀衆看完，在感動之餘，無法不回味深思影片中所反映出來的許多問題。

三、

　　導演曾奕田現年三十歲，十六歲上高中時，校方曾選派他去製作一部學生實驗影片，名叫《公衆》"Public"，榮獲加州高中學生影展首獎及紐約柯達電影獎。此後六年，他專心陶藝及其他方面知識的吸收，暫時把電影放在一邊。在一個偶然的機會裏，他認識了中國城的老華僑劉湘先生，並拜他門下學習國樂，沒想到竟入了迷，一學就是五年。

　　劉先生現年六十六，自小喜歡音樂，家貧無力購買樂器，便自己削竹繃弦，克難一番。竹爲家裏後院所生，弦爲母親頭髮所製，辛苦自學，樂此不疲。一九三六年，他一人飄洋過海，至美國謀生，棲身餐飲舖與洗衣店之間，賺錢寄回給廣東鄉下的妻小，暇時則鑽研國樂，參加華埠的音樂活動，並自習西洋音樂如小提琴等。二次世界大戰，他還組團演奏國樂募款，捐回祖國，支援抗戰。六十歲以後，他拿到社會福利金，便歇手辭職，一人獨居，專心浸淫在洞簫、二胡、揚琴的研究與教學，幾乎達到廢寢忘食的地步。他日夜所思，無非是想在華埠爲國樂找到傳人，以慰晚年。受到他的精神感召，有不少年輕一代的華裔拜在門下習樂。於是他便與門生組織「流泉國樂社」，定期練

習，間或公開演出。而門生中亦不乏才識俱佳的學者，例如任職於三藩市亞洲美術館的展覽主任謝瑞華女士便是。（謝女士是當今世界上研究宜興茶壺數一數二的專家，去年曾應故宮之邀，發表過專題講演。）

　　劉先生的生活與教學給了曾奕田許多啓示，於是他便進入三藩市州立電影學校，重拾膠卷，準備用電影的方式表達他對老師的敬意。不久，他開始拍攝他高中畢業後第一部作品，結果是長二十七分鐘有中英文字幕的彩色短片《金山笙歌》*"Living Music for Golden Mountains"*。片子以劉先生的故事及教學爲主線，反映過去華裔移民的艱辛與目前中國城的老人問題；同時，也描述了劉先生對國樂的珍愛與華裔青年對自己傳統文化之再發現與學習。影片中技巧的介紹了劉先生的教學過程及其演奏歌唱的實況，處處顯示出中西音樂在理論與實踐上的差異。

　　「片子發表後，居然意外的受到了好評，各界紛紛推荐介紹讚揚，」露凌一方面放《金山笙歌》的錄影帶，一方面高興的說：「給了我弟弟很大的鼓勵，於是他決定再拍一些東西，認眞討論華裔在美國的種種問題。」

四、

　　《車衣婦》最初的野心頗大，是想對華裔婦女在美國的過去與現在做一全面的探討，其中包括社會、經濟……等等項目。曾奕田把大綱擬好後，開始著手工作。起先，他以為一定會獲得母親全力的支持，沒想到中國傳統婦女保守含蓄態度，使他母親根本拒絕。母親認為她自己只是一個車衣婦而已，做的都是份內的工作，根本不值得他浪費膠卷。

　　曾奕田斷斷續續拍了一大堆資料，堆在那裏，不知如何是好。這時姊姊露凌建議他縮小範圍，專講母親一人奮鬥之經過，把硬性的記錄片轉化成感性的個人抒情，由小我出發，反映大局，如此可以避免大而無當的缺失。奕田接受了姊姊的建議，二人立刻快馬加鞭的合作起來。露凌以她對中國婦女豐富的知識與深刻的體會，在洛杉磯完成了劇本，而奕田則在三藩市的工作室裏，加緊剪接及補拍的工作。此時，露凌有幸得識住在洛杉磯的名演員盧燕女士，心想如果能請到她為影片做敘述配音，那是最理想的了。然而盧燕女士是大忙人，不知道會不會有空助他們這些無名小卒的忙。抱著姑且一試的心情，露凌硬著頭皮，貿然把劇本奉上，希望她能答應。盧女士看完劇本後，十

金山笙歌車衣婦

分感動，允諾拔刀相助。姊弟二人得知此事，欣喜若狂，整部片子，也就如此這般的順利完成。

露凌的劇本，寫來頗能得詩家「溫柔敦厚」之旨，哀而不傷，怨而不怒。從女性主義出發，但無習見的冷嘲熱諷，在表達對母親的敬意之中，亦含有高度藝術的自制，盡量客觀，減少誇張，不斷的利用平實而微小的真情細節，來顯現中國婦女所遭遇的苦難，及面對苦難時所表現的毅力、勇氣及愛心。

曾老太太十三歲時，在毫不知情的狀況下，被人接走去做媳婦。影片的旁白淡淡的描述道：她嚎哭，她嘶喊，而父兄站在一旁，閉口不言。那時她才明白，原來一個女人並沒有掌握自己命運的能力。婚後，丈夫赴美，留她一人在家鄉等待，左等右等，只等到丈夫自美國寄回來一個有美國衛生棉的包裹。她自己愁中帶喜，而鄉人則眾口傳說，欣羨不已。十幾年後，她與丈夫在美日以繼夜的工作，不但養大了四個孩子，還設法把娘家的人陸續接了出來，毫無怨尤。她說：「結婚，雖然使我失去了自己的姓，卻切不斷我與娘家的關係。」凡此種種，有盧女士精采的敍述，也有當事人親自現身說法，在二者相互穿插之下，把事件背後各種問題，親切而生動地表現了出來。《車衣婦》之所以受到各界的重視，與影片中流露出來的抒情特質，有密切的關

係。一般的紀錄片多半走科學分析的路子，而《車衣婦》卻忠實的反映了一個婦人的內心及其感情發展的歷程，其動人之處，也正在此。

我過三藩市時，曾奕田到機場接我，路上談起這部影片。他說，他母親與劉先生對這兩部影片都沒有什麼熱烈讚美之詞，認爲他們的事，實在不值得如此大驚小怪的。拍攝出來放映時，又忙著通知親友去看。從他爽朗的笑聲中，我感覺出他內心的喜悅，一種能爲自己敬愛的長輩做一點事的那種喜悅。

三藩市的秋天，旣溫暖又涼爽，陽光明亮，晴空無雲，正是開車出遊的好天氣，在汽車聲中，我依稀聽到了縫紉機的聲音與國樂的演奏相互應和，而年輕導演充滿信心的聲音是愉快的旁白，不斷在我耳際響起。

卷第四：

中外舞臺劇

羅青看電影

論張曉風的 《第五牆》

十九世紀末，二十世紀初，是中國戲劇界的燦爛輝煌年代。古
典戲曲如京劇以及其他地方戲劇，固然是盛極一時，名角新
劇連出；現代戲劇中，則有話劇興起，一時風雲湧動，與電影相互推
波助瀾。在短短的四五十年之間，爲中國戲劇界，帶來了多彩多姿的
面貌，讓人難以忘懷。

　　古典戲劇淵源流長，到了十九世紀末，舞臺藝術已然大備，故只
有在角色表演上更上層樓，所謂「無聲不歌，無動不舞」，演出伴奏，
無不自成體系；現代戲劇則是從西洋戲劇移植過來的，從編劇臺詞到
表演佈景，一一皆受西洋影響，於生澀之中，透露出一股清新強健的
生命力。古典戲曲在這一個時期，重在傳統的詮釋與再造。演員的才
份成了戲劇成敗的關鍵。於是一時名角備出：梅蘭芳、周信芳、程硯
秋、尚小雲、袁雪芬……都是難得一見的演藝大師。至於話劇運動的

論張曉風的《第五牆》

重點，則大部分都落在劇作家的頭上，一齣戲的成敗，多半要看編劇是否能扣人心弦緊湊有力，因此，在這一個時期的戲劇家，最出風頭，田漢、丁西林、曹禺、洪深、熊佛西……等人的名字，都可以號召大批的觀衆。

中國話劇剛開始時，多半是從日本輾轉接收西洋的影響。民國前四年（一九○七年），歐陽予倩與李叔同在東京組「春柳社」劇團，上演的便是改編自美國小說的《黑奴籲天錄》及西洋劇《茶花女》❶。後來，歐陽予倩開始在國內從事話劇運動的推廣，對西洋劇的引進更是不遺餘力。不過，他對中國古典戲曲也有很深的愛好與修養。《小說月報》出版《中國文學研究》專號時，他曾在上面發表論文，分析京劇藝術，十分中肯獨到。後來的田漢，在戲劇的研究與創作上，也是走京劇與話劇並重的路子。田漢譯過《日本現代劇選》，他的頭兩部創作《環琳琅與薔薇》（此作爲新文學運動中第一部劇作，發表於民國九年的《少年中國》月刊。）、《咖啡店的一夜》，光論名字，也可以看出其中帶有濃重的西洋或東洋風味。此外，田漢還譯過莎士比亞、王爾德，並改編過《卡門》。可見他在作品中受外來影響，是無可避免的❷。

田漢外，在當時最受歡迎與重視的劇作家，應是曹禺，他的名作

❶陳映眞編，《民國文人》，長河出版社，臺北，民國六十六年，頁 164。

《雷雨》，可能是五四以來上演次數最多的話劇。曹禺出身南開大學外文系，對西洋劇作家如希臘的悲劇大師以及十九世紀的歐洲大家，都曾涉獵。他的《雷雨》，就受到希臘悲劇大師尤瑞皮底斯(Euripides)，法國戲劇大家哈辛(Racihe)以及挪威劇作家易卜生(Henrik Ibsen)的啓發或影響❸。

由此可見，在話劇的創作及演出上，中國作家受傳統的影響較小，大部分的技巧與內容，都是來自西方。我們可以說，中國的現代戲劇，一直沒有能完全脫離西洋戲劇的陰影。六十年後的今天，這種情形依然存在。中共文革以後的所謂樣板新戲，是溶合西洋歌劇與芭蕾舞所產生的四不像，其失敗的結果是必然的。而國內的現代戲劇，因遭電視、電影的打擊，二十年來，老是處於苟延殘喘的局面，一蹶不振。影視爲了配合商業及觀眾的需要，大量生產，降低水準，使嚴肅的戲劇作品減少，使嚴肅的劇作家難求，這實在是現代戲劇發展的致命傷。

到了七十年代的今天，國內以嚴肅的態度來創作劇本並設法使之上演的戲劇家，可說是已到了鳳毛麟角的地步，而其中能夠經常創作，

❷趙聰著，《現代中國作家列傳》，香港中國筆會，香港，民國六十四年，頁87-88。

❸劉紹銘著，《小說與戲劇》，洪範書店，臺北，民國六十六年，頁101-148。

論張曉風的《第五牆》

經常公演的，在古典戲劇方面，較出名的只有俞大綱一人，在現代話劇方面，也就只有姚一葦和張曉風等三五個人而已。劇運如此，實在叫人心痛。

四十年代以前的戲劇家，多受西洋古典戲劇或十九世紀戲劇的影響。七十年代的戲劇家，則多受二十世紀以降的荒謬劇場或實驗劇場的影響。受西方影響，本不是壞事，在交通發達，世界交流頻繁的今天，東西方要想不相互影響，實在是不可能。事實上，歐美的實驗劇場與荒謬劇場，也受了許多東方古典戲劇的啓發。所謂交流，永遠是雙邊的，至於結果，則要看哪邊消化力較強，哪邊可以把人家的東西學習來之後再加以創新，成爲自己文化中的新傳統。

張曉風是國內近十年來最努力於推動劇運的少數嚴肅劇作家之一。從民國五十八年推出《畫》以來，至今她已經完成了九齣戲，並且通通都正式公演過，反應熱烈，獲獎無數。

一、《畫》民國五十八年（臺北國立藝術館）

二、《無比的愛》民國五十九年（臺北國立藝術館）

三、《第五牆》民國六十年（臺北國立藝術館）

四、《武陵人》民國六十一年（臺北國立藝術館）

五、《自烹》民國六十二年（香港）

六、《和氏璧》民國六十三年（臺北國立藝術館）

七、《第三害》民國六十四年（臺北國立藝術館）

八、《庚子年》民國六十五年（香港）

九、《嚴子與妻》民國六十五年（臺北國立藝術館）

十、《位子》民國六十七年（臺北國立藝術館）

民國六十五年，她把歷年來演出的戲，精選成一冊出版，共收入五個
劇本：《第五牆》、《武陵人》、《自烹》、《和氏璧》、《第三害》❹。《第
五牆》與她早期的兩個劇《畫》和《無比的愛》都是屬於時裝劇；而
《武陵人》以後的幾部戲，則是採取了故事新編的手法，賦予古典故
事或歷史材料以新的精神。

《第五牆》的劇本編寫，承繼了美國第一次世界大戰後所興起的
實驗劇場精神，把劇院當成研究人生的實驗室，除了娛樂觀眾之外，
還要啓發觀眾。至於其編劇的手法，則多半源自於第二次大戰左右在
紐約崛起的實驗劇作家桑頓·懷爾德(Thornton Wilder)的作品。

懷爾德所寫的劇本並不多，但卻極富於原創性。他的《小城風光》
*"Our Town"*和《九死一生》*"The Skin of Our Teeth"*兩齣三幕劇，
已成了美國現代戲劇的經典之作。民國五十四年，湯新楣與劉文漢曾

❹張曉風著，《曉風戲劇集》，道聲出版社，臺北，民國六十五年。

論張曉風的《第五牆》

將上述兩劇加上他的四幕鬧劇《鴛鴦配》"The Matchmaker"譯成中文，題名為「懷爾德戲劇選」，由今日世界社出版。對國內喜歡戲劇的讀者來說，懷爾德當不是一個陌生的名字❺。

　　《小城風光》與《九死一生》的特色，大略可歸納成下面幾點：一、沒有傳統戲劇的內容與場景，觀眾看不到一個情節錯綜繁複高潮起伏的故事；二、沒有傳統舞臺所謂的佈景。在這一點上懷爾德是受了中國京劇及日本《能劇》的影響。他在序自己的戲劇集《三個劇本》時便曾提到：「在中國戲劇裏，一個人跨過一根馬鞭，觀眾就知道他已經騎在馬上。在日本的古典假面劇裏，一個演員在舞臺上旋轉一周，人們都知道他在長途跋涉❻」。因此，在他的劇裏，觀眾只能看到一些象徵性的道具。三、懷爾德在戲劇中最突出的發明是利用「舞臺監督」(Stage Manage)來實際參與戲的演出，並掌握劇的發展，人物的介紹，場景的口頭描述，使觀眾和劇打成一片。讓大家不斷的提醒自己這是在演戲，同時又不由自主的加入了戲劇之中，變成了演員的一部

❺湯新楣、劉文漢譯，T・懷爾德原著，《懷爾德戲劇選》，今日世界出版社，香港，民國五十四年。

❻ Thornton Wilder, "*Three Plays: Our Town' The Skin of Our Teeth, The Matchmaker, With a Preface,*" "Haper & Brothers, New York, 1957", P IV.

分。他還喜歡讓劇中人物忽然拋棄了自己的身分，變成了觀衆，當場對劇作家或導演加以批評。藉此批評不但傳達出觀衆的心聲，也把劇作家的本意暗暗的表達了出來。四、打破古典劇中的時間律，過去與現在交錯出現。在《九死一生》中，遠古的冰河時代與現代的紐約生活，居然並存❼。

在《第五牆》裏，我們可以看到類似上述技巧的運用。第一幕一開始，編劇便安排了一個「觀衆代表」跑到臺上，對劇情批評了一番：

啊！哈，哈，哈，朋友們，我看咱們是上當了，你們的票是多少錢買的？十塊錢？那還好，我的可是一百塊錢買的榮譽券哪！花一百塊錢來看這種莫名其妙的戲，我看我們是上當了，上當了。

你看，她媽媽在問她女兒叫什麼？鬼才知道她在叫什麼？我花了一百塊錢，難道就單來聽她這聲鬼叫嗎？呸！這種叫聲，我太太會，我女兒會，哼——甚至在我自己也會啊！（頁 17-18）

❼ Frank M, Whitihy, *"An Introduction to the Theatre,"* "University of Minnesota Press, 1954", p. 106-107. 認爲用舞臺監督入劇是懷爾德的發明。

論張曉風的《第五牆》

在《九死一生》的第一幕中，女僕薩冰娜也有如下的臺詞：

> 嗯……呃……這當然是個良好的美國家庭……而且——呃……
> 人人都挺快活；還有——呃……（她突然不再發違心之論，跑
> 到舞臺下來，感慨地說。）我不能替這齣戲講些什麼話了，我
> 不能說話倒覺得挺痛快，這齣戲我壓根兒一點都不喜歡。
> 至於我自己，這戲裏面我一個字也不懂——都是講什麼人類所
> 經歷的折磨，那是你們應當研究的問題（譯本：2·18頁）。

當薩冰娜在批評甚至在咒罵這齣戲時，她已經間接的把編劇要向觀眾
強調，或希望觀眾注意的地方點了出來。在《第五牆》中，那個「觀
眾代表」也具有同樣的作用。他替真觀眾提出他們在看劇時的疑惑，
有時候，還解釋劇中人物的造型及場景的變換，並隨時在戲中重要的
關頭插嘴，提醒觀眾對那一場戲的注意，作用有如懷爾德《小城風光》
中的舞臺監督。他不但批評導演，有時還不知不覺的諷刺了自己，以
及所有的觀眾。這是張曉風能自出新意的地方。

　　《第五牆》共有四幕，在第一幕中，張三（父）、李四（母）家裏

的一面牆倒了，女兒張人生與兒子張生人分別有不同的反應。根據觀
眾代表的解釋，牆倒的原因是「編劇跟導演偷懶，他們想不出一臺情
節曲折動人的好戲，又出不起錢請演員，佈置舞臺，所以，哈哈，虧
他們想得出，所以昨天晚上編劇導演就聯合起來拆這家人的牆，好讓
我們直接看這家人演戲」（頁 22-23）。在這一幕中，編劇點出了這第
一面牆，也就是人與人之間相隔離的那一面。在劇場中，這一面牆是
不存在的，因此觀眾可以直接欣賞或看到他人生活的內容。在此，觀
眾不知不覺的變成了人家生活中的偷窺者，成了劇中角色的一部分。
這一番設計，十分靈妙成功，使技巧與內容相輔相成，使觀眾不知不
覺的變成了戲的一部分，這是作者創新的地方。

第二幕，張三、李四變老了一點，張人生有了男朋友丁一，並且
結了婚。此中有一場戲是二人結婚後奶瓶尿布的「預告」。此時，家中
來了一位「先知」（著西洋古裝）來傳教，沒人要聽。連觀眾代表都大
叫「糟了，糟了，糟極了，我們被拉來聽道了，哎呀！我情願一個錢
也不要退了，只要他們肯放我走」（頁 32）。先知所言的主旨，在闡揚
聖經「傳道書」第一章：「虛空的虛空」。那一段話，強調世俗的追求，
循環不已，到頭來總是一場空。並點出人生的世代循環亦是如此。

在這幕戲裏曉風運用「時間錯亂」的手法，來加強上述信念和看

論張曉風的《第五牆》

法的效果。先知遇到女孩問她年齡歲數，女孩答了，先知不勝驚訝：

> 什麼十八？十九？我上次碰到你爸爸媽媽，他們也正是十八歲
> 和十九歲啊——那分明是上禮拜的事啊！怎麼一下子就有你們
> 了？（頁 27）

在此，「時間錯亂」的手法正好爲劇中的主旨相配合，讓觀衆感到人世循環，只不過是眨眼間之事。

第三幕，張人生的女兒丁丁已上小學，李四張三成了外婆外公。他們在等在美國做了哲學系主任的張生人回來相親。不知他在回國途中，道經東京，被一場火災燒死了。此時導演出場，解釋爲何要找一個「假張生人」來替代。並讓假張生人把眞張生人的醜事向觀衆交代。原來眞張生人有一個私生子，而且是白癡。在這一幕中，先知仍不斷出現，向他們點出現有一切「看得見的」追逐都是暫時的，循環的；只有那「看不見的」才是永久的。可是依舊無人能懂。

這一幕的特色在導演與觀衆代表的辯論與假張生人的安排。這裏的導演相當於懷爾德劇中的舞臺監督。其作用與「先知」相似。他不但解釋眞假張生人之間爲什麼可以替換，並且對劇中人物提出了批

評。不過他的批評與先知的不同。後者是善意的點化與批評，前者是
辛辣的諷刺。觀眾代表相信假的會被認出來。而導演卻辯稱：

> 老人？哈，老人最好瞞了。老實說，天下父母認得自己兒女的
> 有幾個？他們的兒子如果愚笨，他們就說他老實；他們的兒子
> 滑頭，他們就說他聰明；他們的兒子揮霍，他們就說他大方；
> 他們的兒子小氣，他們就說他節儉，他們的兒子娶不到老婆，
> 他們就說他眼界高；他們的兒子用情不專，他們就就天下女人
> 都迷上了他兒子──好了，要是他們的兒子功成名就呢，他們
> 就說他長得像他老子。（頁 52）

這段話非常機智突出，顯露出編劇的才華。不但化解了觀眾代表的問
題，同時也諷刺了臺下的觀眾。觀眾代表怕假的裝真的裝不像，於是
導演立刻又借機發揮「世界就是個大舞臺」的觀念：

> 這個你放心，演戲這玩意兒人人都會，不用多教，你看，有誰
> 說假話會臉紅心跳的？除非是生手。還有那些糊塗人裝聰明，
> 那些聰明人裝糊塗，不是個個都裝得很像嗎？我不知道你老兄

是什麼裝的，不過我覺得你裝得也不錯啊。（頁 *52-53*）

最後一句，一語雙關，讓觀衆聽了有所會心。此時先知插了進來，從另一個角度對死去的張生人做了一個總批判：

> 朋友，你知道嗎？張生人早就死了，他考上大學的那一天，他
> 所有的年輕理想都死了。他走上飛機的那一天，他所有對這裏
> 的愛都死了。而當他埋首在圖書館的那些日子，他所有的智慧
> 都死了，他的軀殼死得比較慢，是剛才纔死的。

這段話，對目前國內的某些現象，做了深刻的批評。在懷爾德的《小城風光》中，這種手法也是屢見不鮮的。當十一歲的小周在送報紙時，舞臺監督就插了進來談他未來的經歷，他說小周中學第一名，至麻省理工又是第一名，「當時波士頓的報紙都登載過這件事。小周一定可以成爲一個出色的工程師。不過戰爭爆發了，後來他死在法國，受了那麼多教育，一點用處都沒有」❽，懷爾德在此，蓄意對當時的歐戰諷刺。小周的死與張生人的死在意義上當然不一樣，不過戲劇的效果而言，

❽見❺，頁 11。

都是對某種現實情況的批判,其精神是相通的。

　　本劇以內容與技巧而言,結婚事件以及插評人物都與《小城風光》,相似及雷同;以人物而言,「假張生人」這個角色,則是張曉風獨創的。假張生人的出現,除了點出「假作真時真亦假,無爲有處有還無」的主旨之外,還製造了一個批評真張生人的機會,讓觀衆了解他不可告人的一面。

　　這種虛實交錯的劇情安排方法,有時會使觀衆把握不住重心。因此,懷爾德想出了一個非常聰明的辦法,那就是讓劇中人物故意忘了某段重要的臺詞,而這段臺詞多半是全劇的主旨所在。經人提示後,這段臺詞得以一而再的在觀衆面前重覆,加深大家的印象,提醒大家的注意。例如《九死一生》中第一幕,薩冰娜就把下列這句話重複了好幾次:

　　　　別忘了幾年前咱們九死一生,好容易才捱過那經濟不景氣,要
　　　　是再來一次那樣的要命日子,那咱們還得了?(這是句提示,
　　　　薩生氣的瞧著廚房門,重複的説:)(譯本:2‧18 頁)

有時候懷爾德則故意讓劇中人物好像忘了下面臺詞似的,不斷重複某

論張曉風的《第五牆》

關鍵性句子，這也能在無形中加深觀衆的印象。《第五牆》，編劇也運用了類似的技巧。例如先知在第三幕中離去之前，曾對劇中人物批評道：

> 你們的生命是什麼呢？你們原來是一片雲霧，出現少時，就不見了。（頁 65）

在此幕的結尾，作者很技巧的安排觀衆代表從夢中醒來自言自語的將此句重複一次：

> 什麼，第三幕也完了嗎？要命，我睡著了，他們到底演了些什麼？（打開綠油精擦頭）咦，我做夢的時候，恍恍惚惚聽到什麼「你是雲霧，出現少時，就不見了」到底是什麼意思？雲霧？少時？不見了？我請你抽煙（掏出煙來，自己吸一口煙噴出來，煙散了）雲霧？少時？不見了？（走過去拍某觀衆的肩膀）你告訴我，這段話究竟是什麼意思？（下）（頁 68）

張曉風在此，把懷爾德的技巧消化運用得了無痕跡，而且她還能推陳

出新，用外在的抽煙動作，更進一步的把臺詞裏抽象的哲學內容，具體化了起來，令人激賞。

第四幕，張人生已是中年婦人，女兒丁丁，也到了十七、八歲要結婚的年齡，和媽媽比起來，她是有悟性，有慧心的新生代。假張生人接到美國要他回去的電報。李四一急，得了半身不遂。災難與死亡的來臨使衆人開始注意先知的話。而此時，先知卻消失了。幕尾，在導演與觀衆代表的對話中，編劇再一次點出，臺上臺下本無分別，大家都是演員，而演員就是現實生活中的人物。戲永遠在演，幕永遠不謝。

綜觀全劇，其主旨在點出人生如戲，一輩子汲汲營營，到頭來還是空忙一場；而這個世界則是一永不謝幕的大舞臺，其中的演員生老病死，眞假交錯，循環不已，結果一切成空。爲了征服這必然的死亡而達到永生的境界，爲了征服這無休無止的循環達到智慧的境界，人們必須看破虛僞的幻象，看向天國，才能找到永生的路。

編劇表現上述主題的方法如下：以牆爲主要意象來象徵人世間人與人之間的種種隔閡；也象徵了每一個人都被自己所築的四面牆所圍，無法看到通往天國的那面透明的牆（也就是《第五牆》）。

在第一幕中，牆倒了，一方面象徵劇場開始，一方面象徵世俗的

論張曉風的《第五牆》

生活有了變化，強調了牆對一般人的重要，也指出了一般人對牆的依賴。這裏編劇很巧妙的用幕來代表牆上的窗簾，使形式與內容達到配合無間的地步。牆的崩壞，帶來了先知，然先知仍被其他三面牆拒絕了。

在第一幕裏，牆倒時，尖叫的是李四的女兒張人生；在第二幕裏，牆又倒了一次，尖叫的是張人生的女兒丁丁。在此，牆倒這件事又象徵著人生循環重複的主題以及「日光之下，並無新事」的道理。懷爾德的《九死一生》裏，也有「倒牆」甚至於「飛牆」的安排。當薩冰娜說：「可是我並不驚訝，整個世界卻亂得一團糟。這房子到現在還沒塌，在我看來是個奇蹟」之時，「右邊一段牆傾然欲墜」，然後「突然飛上天」。不過，懷爾德的牆在劇中只是點綴，以牆象徵人類支持保護自己的力量而已，並無進一步的作用。而張曉風的牆一則與全劇溶為一體，象徵的層次也多了一層。

劇中人物與牆最密切的，要算是「先知」。而對先知來說，牆是不存在的，因此，在第三幕裏，丁丁尖叫道：「他穿牆出去了，他會穿牆」（頁66）。事實上，依先知的看法「家家人家的牆都是倒的，家家人家的生活都是被人虎視眈眈地看著，而家家人家也都虎視眈眈地看著別人的生活。」所以人根本無法「用牆把自己隔離起來」（頁77）。

　　不過，雖然「人類的眼睛是鐮刀，隨時都想宰割別人」，但還是有自救之道，而最好的「辦法不是去修補牆，而是去開一扇天窗。」全劇中，只有先知最了解牆的作用，也最初利用牆來解釋闡明他的「道」。因此，先知在劇中的牆是相輔相成，不可分割的。

　　編劇第二個展現主題的方法是讓劇中的人物之間只有姓名的差別（雖然這些姓名也是極普通極無個性的），但在性格上，卻陳陳相因，相互相像，無甚差別。彼此之間也分不出眞假，大家幾乎都在重覆同樣的動作。直到李四面臨「死亡」時，才喚醒了部份角色的「醒覺」。其中最有慧根的是丁丁，她大悟道：「死亡，死亡原來一直寄生在我們的屋子裏」（頁 80），「生命是一個漂亮的小梨子，你剛品嘗出一點味道，便已經吃到又酸又澀的心子了。」（頁 82）最後，她終於向先知問道：「可是，誰來敎導我們，誰來向我們指示眞理的道路？誰來向我們傳揚穹蒼的奧秘」。由此可知，丁丁是編劇所安排的新希望──一個有嚮往天國意欲或能力的人。至於中風的李四，在編劇筆下，成了「了悟生死」的象徵。先知說她是左邊活著右邊死了，「活著需要的是能力，死亡需要的卻是大智慧。」她成了最先聽到雄雞晨鳴，群鳥啁啾的人。（頁 84）

　　在人物，佈景（牆）與先知之間，編劇又安排了兩個相對的角色，

論張曉風的《第五牆》

一是該劇的導演，一是臺下的觀衆代表。兩者交互運用，或解釋人物，或說明事件，或提供批評，或引導觀衆，總之，通過這兩人的爭吵或插評，臺上臺下在不知不覺中已打成一片，與「人生的舞臺，永遠不閉幕」（頁 87）這句話相呼應。

在舞臺動作方面，張曉風與懷爾德一樣，都偏愛京劇式的象徵性動作。例如在第一幕中，李四吃力的拿著窗簾，而實際上手是空的；第四幕，張生人下而復上，編輯在舞臺指導部分寫著：「這種下而後上的路線頗似中國平劇」。此外，編劇還喜歡賦道具予象徵作用。例如張生人出現時，左手拿哲學書籍，抽煙噴煙的動作，亦暗示了「人生逝如雪霧」的主題。中年以後的張人生坐在臺上「毫無表情的」把手中的氣球放走，暗示青春理想的消逝如彩色氣球一般。凡此種種，都可見編劇的匠心。

至於語言方面，「第五牆」比其他幾齣故事新編式的古裝劇要來得成功得多。這可能是背景是現代的關係，對話寫來清新活潑，十分自然，常常有妙語及雙關語出現。例如張人生的丈夫丁一對她說：「哇！人生，我真慚愧，我覺得稍微配讓你住的房子，我總是出不起價錢，我出得起價錢的房子，我又總是覺得絕不配給你住。」「人生」一詞，一語雙關，指他太太也指「人生」。妙語，雙關兼而有之。「第五牆」

內容方面的發展，頗近乎詩，其發展的方式是跳躍的抒情的，而不是小說式的敍述與描寫，故其中常有詩的語言出現。例如先知宣佈張生人的死訊時，說了一句：「他們不准許張生人死，他們的每一根縐紋都刻畫著他們對張生人的愛，他們每一根白髮都是對張生人的挽留。」（頁 49）造語十分自然，絲毫沒有讓人感覺肉麻，是詩句也是警句。

除了詩語外，張曉風也善用諷刺語來烘托主題。如果丁丁是新生代有希望有慧根的人，李四則代表了要經過大苦難才能醒悟的人；張人生，則是在悟與不悟的邊緣；至於張三，則是一個百分之百的講傳統講實際的代表，對天堂可以說毫無警覺。全劇最反宗教的人物是張生人，他搞存在主義，根本否定了上帝。編劇對上述諸角色都有不同程度的諷刺；但被諷刺得最厲害最無情的，還要算張生人。在先知的對照下，他是一個「除了有個博士以外，什麼都沒有」（頁 60）的廢物，是個存在主義式的陌生人（注意「生人」一詞一語雙關），有個私生子是白癡，吸毒吃大麻煙，搞性濫交，在美國而不在祖國，對祖國對他的家人沒有絲毫的愛，最後於東京火災中被燒死。在編劇筆下，他成了一個十惡不赦的人，而且還是個「假的」，眞是極盡諷刺之能事。相形之下，張曉風對其他人物的諷刺則筆下留情，並不刻薄。她藉觀衆代表諷刺觀衆喜歡廉價的通俗劇，借張人生的婚姻諷刺一般人所謂的

論張曉風的《第五牆》

愛情，都能恰到好處，不算過分。在諷刺中，有時還有警句出現，使對話生動活潑而不流於呆板尖刻。例如第四幕，當衆人都聽到雄雞長鳴時，觀衆代表卻說：「啊，我也聽見了（抓頭）唉！奇怪，我從十四歲以後就沒有聽過鳥叫了，我每天只聽見鬧鐘。」（頁85）。這句話會使每一個準備過各式各樣聯考的觀衆啞然失笑。

在了解了編劇的主旨、手法以及優點之後，讓我們根據上面所討論過的原則，來看看「第五牆」是否有破壞戲劇效果的缺失。一般人對張曉風戲劇批評最激烈的是㈠宗敎（或傳敎）意味太過濃重，㈡語言太過矯情不自然。關於語言方面的批評，我想是適用於她所寫的故事新編型態的古裝劇，其中用語，文白夾雜，忽古忽今，使人物失去「說服性」。我想這一點，如要克服，必須對武俠小說的語言多做研究。一方面要在語言中保留古人說話的味道，同時也要在觀衆不知不覺中加入現代的觀念（注意不是「現代的字彙」）因爲「故事」既然要「新編」，其最重要一點，就是加入以前所沒有的觀念及構想進去。如新加入的觀念，完全用新字彙來表達，那就會顯得格格不入，產生不協調的惡果。用舊字彙傳達新觀念，當然是困難的，因此，如要成功，非要有高超的藝術手腕不可。

大體上說來，《第五牆》無以上的問題，因爲它是時裝劇。不過，

編輯在塑造人物及其運用的語言上，仍有缺失。由前面的討論，我們知道先知是全劇中的靈魂人物。然其造型卻是西方人的形象：「(先知上，手持聖經，他的身份和打扮既像希伯來的先知，也像希臘的預言家。)」(頁 26) 如果我們認可其在造型上有西方人之必要，那他所說的語言最好帶有西方口音及語句。可是實際上，這位西方的先知除了引用聖經之外，還引用孔子 (見頁 83)，例如：「我欲仁，斯仁至矣。」之類。因此，將這個先知的造型中國化，便有必要了。我這樣說，並沒有暗示西方先知不宜引用孔子學說的意思。但如果編劇這樣做則必須要在劇中先有個交代，讓觀眾對此先知的來歷有個概括的了解。對他為什麼能引用孔子的背景也該有個說明。如果編劇找不到空間來為先知的型像做較完整的描劃，那就應該讓他退居次要的地位，少出現，少說話。

依劇情需要，先知確實應當是主要人物，我們須要保存他，但這並不意味其造型不可更改。事實上，編劇可以將先知的造型改成傳教士、牧師、神父、隱士、拾荒者、流浪人，或老師、醫生、清道夫等等人物，然後再賦予他象徵性的先知人格，他講話的內容及精神可以不變，但細節方面的造語以及意象比喻的運用，則要配合其造型修改。編劇沒有在第一幕讓先知出場或暗示先知即將出場，實在是一大敗

論張曉風的《第五牆》

筆。先知既然是全劇的靈魂人物，他便應該即早與觀衆發生關係。在張曉風的筆下，先知突然出現，無遠因亦無近因，實在有欠考慮。

再者，劇中的先知，一開始就以「完人」的姿態君臨大衆，表露出先知的身分，亦是敗筆。因爲這樣一來先知這個全劇的靈魂人物，便無法跟著劇情發展下去。他開口聖經，閉口上帝，成了一個標準的「固定人物」，成了編劇思想的擴音器，滿口說教，或傳教，既無法吸引人，也無法感動人。如果他一開始隱藏身分，隨著劇情的需要，慢慢展露出先知的特色，以暗示或象徵的手法，把聖經或傳教的材料溶入口語當中。這樣一來，可能比較容易吸引觀衆入戲。舞臺上任何一個角色在劇中沒有發展，那他就是一個「死角」，不宜上臺，如果一定要上臺，也只能做配角或活動道具。

至於說在劇中宣傳基督教思想，我覺得無可厚非。作家應該有權在作品中宣傳他自己的信仰與思想。但演戲不是傳教。如果一個信仰基督教的作家要藉戲劇形式來表達他的思想，那他應該把這種思想演到戲劇之中，而不是加諸戲劇之上。文學當然可以載道，但載道的文學不可只是教訓論文。宗教劇當然有存在之必要，但必須要與牧師在請福上證道的方式不同。張曉風自己也意識到這一點，她甚至讓觀衆代表喊出：「糟了，糟了，糟極了！我們被拉來聽道了。」這一筆當

然是極佳的安排，但也只能化解一小段或一部分劇情。整體說來，不管觀眾是不是教友，都一定會被先知的大道理給弄煩的，至少，也無法感動，或確確實實的聽進去。因為，先知所說的全是外在的概念，而不是他與觀眾在舞臺上一起經驗一連串事件後，所發出來的感悟或心得。觀眾對那些編劇強加上的臺詞之來源不甚了了，當然也就無法發生什麼興趣。

綜觀全劇，除了先知這個主要角色塑造欠妥以外，其他人物多恰如其份。其中編劇技巧，雖然有許多受懷爾德啓發及影響的地方，但大體上說來，張曉風是能夠消化創造避免抄襲的。更難能可貴的是，她能在這種沒有傳統故事內容的戲裏，保持結構及動作的統一與完整，這對僅僅寫過兩三個劇本的戲劇創作者來說，是十分不容易的。她以後的劇作中，從這一點來看，並沒有幾部戲能夠超過此作。

一個劇作家要想成功，除了多學習、思考、創作外，還要有劇團能演出他的作品。因為只有在劇場中，劇作家才能獲得再生的力量。作品不經演出，劇作家便很難求得進步。在劇運衰微的今天，張曉風是幸運的。因為她擁有一個劇團：一個演出水準不低的藝術團契劇團。這實在是太難得了，因為唯有如此她才可以從演出中，不斷的修正自己，改進自己，甚至可以刺激自己多多創作。由是可知，她在戲

論張曉風的《第五牆》

劇上的多產，當與她的劇團有密切的因果關係。在此，讓我們虔誠的期待張曉風能夠再出發，寫下超過她過去成就的劇本，尤其是像《第五牆》這樣與現代生活息息相關的作品，並將之排演出來。

附錄：

請勿製造誤解對立

編輯先生：

　　傾接《書評書目》八月號，翻閱目錄，但見拙作〈張曉風的「第五牆」讀後〉被改爲〈評張曉風的「第五牆」〉並加上一句副標題「張曉風其它的劇作，都不如第五牆」，閱畢，令我大驚失色。

　　「讀後」與「評」這幾個字有謙讓含蓄與直率勇猛之分，以批評家的立場而言，我寧取前者。因爲張氏到底是在劇運上，努力多年、成績斐然的戲劇創作家。我的「讀後」雖然沒有對她的作品極力稱揚，但在態度上，卻是謹慎而誠敬的。至於那句副標題，則完全是編者憑空杜撰的，既不見於我的文章，也不是我論點的提要。

　　據貴刊前任主編王鴻仁先生電話告我，目錄標題爲貴刊前任編輯李利國先生所擬。我與利國先生素昧平生，他改動標題，想必只是爲了吸引讀者，增加文章的可讀性，並無其他惡意。不過在更動之時，似應先與作者電話聯絡一番，以免產生誤解。現在驟然獨斷改動，匆匆印刷發行，在毫無說明的情況下，作者難免背上黑鍋，被迫負起全

附錄

部文責。實在叫人不知如何是好！

　　此副標題所引發的問題有二：㈠是有關「學術或批評紀律」的問題。拙作「讀後」只是針對《第五牆》一個劇本，並沒有把張曉風「其它的劇作」一一討論。以常識而論，評者斷斷不可以武斷的下結論說「張曉風其它的劇作，都不如第五牆」。如果評者一定要這麼說，那他得在文章中拿出證據來。這不但是良心問題，也是紀律問題，缺少這一方面的認識，嚴肅的文學批評，斷難建立。《書評書目》是以「批評」爲己任的雜誌，在這一點上，不可不慎。拙作立論雖非完美無缺，但在寫作時，確實是字句斟酌，小心翼翼的。

　　㈡是有關「文壇和諧」問題。倘若張曉風看到如此標題，再看看內文，從而認爲作者無的放矢，故意亂貶，文不對題，那不但誤解了作者的用心，同時也玷污了《書評書目》的令譽。事實上，文學界有許多因批評而導致的罵戰，多半是因爲沒有遵守「批評紀律」所致。批評淪爲「非捧即罵」，「文壇應有的和諧」也就喪失殆盡。因爲，據理而爭而評的筆戰，是不會破壞「和諧」的。沒有根據的文章，即使是「捧」，也會使文壇嘩然。

　　我願借此機會，把我撰寫這篇「讀後」的動機再說一遍：㈠國內近幾十年的劇運衰微，而張氏卻能不斷推出作品演出，值得注意。㈡

張氏劇作十種，有七種是屬「故事新編」的古裝劇，只有《第五牆》等三種是時裝劇。在迫切需要以戲劇來反映現實生活的今天，《第五牆》是一個值得推廣介紹的好例子。我願借此文刺激張氏能夠回過頭來，再爲我們創作一些時裝劇。㈢作家創作，受外國影響並不可恥，只要能夠吸收轉化再加以創新，便值得鼓勵。然吸收外國影響的原則，在慢慢擺脫其影響，然後創作出完全屬於自己的東西出來。㈣作家以基督教思想入劇，本無不可，只要寫出的是戲劇而非傳道詞，觀眾沒有權力去否定劇本的存在價值。（如不喜歡，儘可以拒絕不看。）我們看元雜劇中，充滿了佛教思想，但其仍然是中國的，便可明白。

最後，我相信批評家在寫評論文章時的所抱動機，一定是希望被批評的作家，能夠創作出更好的作品來。如果批評家以「打倒作家爲己任」的話，那批評就失去了意義，批評家也失去了存在的價值。

敬祝編安

羅　青　拜上

八月十日

天堂地獄你我他

——談黃美序的《揚世人》

中國的新戲劇開始甚早，大約在民國前五年（一九○七），李叔同（弘一大師）及歐陽予倩就在日本東京組織過「春柳社」，演出《茶花女》及由小說《黑奴籲天錄》所改編的劇本，比新詩運動整整早了十年。

無論就形式或內容來說，當時的新戲劇，都可說是「橫的移植」大於「縱的繼承」。尤其是在民國七年，《新青年》雜誌四卷六期出版《易卜生專號》後，一陣白話戲劇的風潮於是掀起。從胡適的《終身大事》開始，一直到丁西林、田漢、曹禺……等劇作家的作品，或多或少，都受到西方戲劇的刺激或啟發，而又以十九世紀末期所流行的社會問題劇最為流行。大家都熱衷於如何利用話劇來傳播「新」思想，打倒「舊」觀念。

例如曹禺的《雷雨》，本取材自希臘大悲劇家尤瑞披底斯(Euri-

pides)的名作《希波利特斯》，但劇中所探討的重點，卻放在如何宣揚「唯物史觀」的意識型態及打倒舊社會上，在人性的挖掘及詮釋方面，反而無啥表現，與中國的傳統戲劇，更是毫不相干，鴻溝甚深。田漢與歐陽予倩等人，雖然對中國傳統的京劇藝術十分著迷，時時爲文探討，但在融合中西藝術上的成績，卻亦乏善可陳。不是走西方路線，就是回歸傳統的劇場。

一次大戰後，中國戲劇界對當時美國興起的實驗劇場，可說是毫無所知。然這一群搞實驗劇場的美國劇作家，都對中國傳統的京劇表現藝術有了濃厚的興趣，二十年代，梅蘭芳訪美公演，曾轟動一時。他們在二次世界大戰間，開始把許多東方戲劇的特色用於劇場之中，得到了相當不錯的反響。如懷爾德(T. Wilder)的《小城風光》之類的作品，就是例子。此外，在歐洲出現的「荒謬劇場」，如貝克特及尤涅斯柯的作品，亦反映出許多東方戲劇的影子。

受了這一股潮流的影響，中國的劇作家，也找出了許多傳統戲劇與現代劇場的聯繫，開始對中國劇場的現代化，有了進一步的貢獻。從張曉風、姚一葦，到最近的蘭陵劇坊……都爲現代中國劇場的誕生與培育做了許多努力。而近年來，黃美序教授的積極參與，亦爲八十年代的劇場注入了一股新血。黃教授不但研究戲劇，講授戲劇，同時

也能自編自導，使理論與創作並行，學術與實務結合。這正是目前國內劇場所迫切需要的努力方向之一。

我們從黃教授最近的新戲《揚世人》中便可看出此一方向在現代中國劇場中所扮演的角色及意義。《揚世人》的基本構想脫胎於中古歐洲的道德劇《凡人》。此劇的流行於十五世紀，英文本可能是從荷蘭的《衆生》一劇（約成於一四九五年）所翻譯過來的。

道德劇源於中古時代的「奇蹟劇」或「神秘劇」，本爲演義聖經故事，敎化大衆而設。後來漸漸脫離聖經故事，走上寓言驚世之途，而變化成道德劇。其最大的特色在，把人世間的種種善惡德行加以擬人化，使之成爲證明普遍眞理的道具，在舞臺上演出一番，以收點化娛樂大衆之效。道德劇可以是寓言、格言的戲劇化，也可以是歷史故事的格言化或諷喻化。從道德劇的觀點來看，世間所有的「特殊相」，都可歸結成數種類型的「共相」，分別代表某種德行或惡行。然後在「共相」上臺演出時，觀衆又可以各別的領受，去感知想像其與自家特殊經驗吻合之處。中古的道德劇，因先天上受傳統的限制，無論如何演，最後一定歸結於宣揚上帝大道。如此強烈說敎的劇場，在文藝復興來時，當然註定是要被淘汰的。

不過，道德劇旣然同時兼寫實與抽象兩種特色，對現代劇作家來

說，倒是一種十分方便稱手的戲劇資源，如能把基督教單純而固定的
宗教道德觀換成現代各式各樣複雜的思想，把劇中的人物擴展到器物
或動物（如「犀牛」或「椅子」），現代劇場的粗胚，便已成型了。當
然，現代劇場之所以成立，還在其內在的準則及需求，並非上述外在
形式的替換就可輕易完成的。不過，我們也不可否認，中古道德劇與
現代劇場中確實有許多可以聯繫的地方。例如隱藏在道德劇中的荒謬
滑稽因素，便是古典與現代相通的共同環節之一。

　　道德劇因善惡等觀念的擬人化太過分明，在傳播教義的過程中，
難免走極端嚴肅而枯窘的境地，需要有喜劇或鬧劇來穿插沖淡。故中
古的道德劇在十六世紀時，已演變出一種類似日本《能劇》中《狂言》
的戲，在英國稱之為「間劇」（interlude）。而在古典戲劇轉化成現代
戲劇時，生活化的喜鬧手法往往是一座輕便的橋樑。此無他，皆因為
其與現代生活的本質相接近，容易得到觀眾的共鳴。例如前幾年的《荷
珠新配》，就是一個典型的成功例子。

　　道德劇中，另外一個很容易與現代劇場溝通條件是「近乎詩的表
達方式」。把抽象名詞擬人化一直是西洋詩法的重要傳統。德國現代詩
人霍夫曼索(Hago Von Hofmannsthal)就曾把《凡人》改寫成一首長
詩名為"Jedermenn"。這種手法廣義的來說，與中國京劇便有相通的

地方。京劇人物的臉譜，往往把一個具體的歷史人物抽象名詞化了，如白臉曹操代表「奸雄」這種觀念等，就是例子。中國詩人從來不習慣把「抽象名詞」擬人化，也不習慣將之戲劇化。但反過來卻常把某種特定的人物或植物來象徵或代表某種抽象的觀念或美德。例如梅蘭竹菊就暗示君子、隱逸等等特定概念。

　　《揚世人》的喜劇一劇的題目翻譯，可以說是十分巧妙恰當的，故事主人翁的姓名，正好是「陽世人」的諧音，比《凡人》"Everyman"更具有寫實與抽象的雙重功能。《凡人》一劇的情節是說一日上帝心血來潮，覺得世人罪孽深重，於是傳喚死亡，勒令立即把「凡人」帶到，以彰天理。「凡人」大懼，忙求朋友、親人、甚至於「財貨」、「美麗」陪他前去應訊，然卻一一遭到婉拒；不得已，他只好轉求臥病在床的「善行」，最後終於靠著「善知識」及「懺悔心」的幫助，使「善行」得以痊癒，大家一起高高興興步入墳墓。劇中隱含著相當成分的喜劇因子，黃劇以「喜劇」為名，可謂得其神髓。

　　黃教授以二十世紀的中國戲劇家的觀點來重新翻譯此劇，首先把劇中西式傳教的因素除去，代以「中國的天地不仁，以萬物為芻狗」的觀念，對宗教做了有力的譏諷，同時也對人類不斷循環犯錯，世世代代永無休止的現象，深表無奈。劇中的「聲音」，成了一個以上帝這

個觀還複雜的化身，引向前發展。

　　接下來，作者把《凡人》劇中的老「罪」，轉化成現代中國人的新「罪」：其中除了舊有的古典罪狀外，還加上了科技罪狀，諸如工業化，人的異化及環境污染等等問題，也一一出籠；此外，中國人在自由世界種種荒唐可笑的行為，在共產世界種種荒謬殘酷的暴行，也加了進去。為了使劇中的象徵及諷刺能涵蓋的更廣些，作者更進一步，把古今中外的人物，全都攬了過來，一起為此一現代的命題來效命。

　　全劇具有反諷性的現代主旨既定，那表現的手法則非要誇一些不可。喜劇、鬧劇甚至於荒謬劇的技巧，便恰如其份的應用上了。如此這般，劇中所蘊含的諷世之情，方能尖銳有力的傳達出來。作者把平劇的臉譜強化成面具，可以應劇情的需要而戴上拿下，更加深了全劇似真似幻的效果。

　　《凡人》原劇，旨在傳教，藉著凡人在世間種種「可笑」的不安，恐懼、希望、絕望，來光大上帝之道。故凡人只是一個活動道具，沒有什麼明顯的自我反省及轉化。換句話說，《凡人》一劇中，來自外在的情節因素，比發自內在心理因素要重要得多。《揚世人》一劇，在這一點上，是相當忠實於原作的。

　　不過，如果我們讓揚世人在面對死亡之時，生出種種心思。想出

計謀多端，拚命逃避；每失敗一次，就成熟一次。這樣一來他的性格便會在劇情的發展下，一步步的變化、成熟；同時，對觀衆來說，也會造成許多懸疑，不斷揣測他下一步是成是敗，驚險刺激引人入勝。最後我們說不定還可以揚世人帶著一個裝有原子彈的箱子向那類似上帝的聲音「挑戰」，造成一個大衝突，大高潮。接下來，再轉回原來的設計，讓他投胎轉世，重新再扮演一場《揚世人的喜劇》。

中國新戲劇自從興起之後，時常向十九世紀的西方劇場學習借鏡；近二十年來，則多從事現代荒謬劇的探討。像《揚世人的喜劇》這樣把一齣西方中古戲古戲劇改編成適合現代中國國情的脚本，而且正式登臺公演，實在是前所未有的。黃教授此舉，不但爲國內劇場拓展了視野，豐富了內容，同時也爲古劇今演，西劇中化，提供了一個讓大家觀摩的機會，爲喜愛戲劇的觀衆打開了一面新的窗子，眞是意義非凡；可喜可賀。

談箱島安的默劇

我對默劇的興趣，是從電影方面開始的。那時我正在華盛頓州立大學讀研究所，參加了學生組織的電影社，得緣看了許多早期的默片，感覺其中的導演手法，演員的演技都十分新鮮奇妙，惹人喜愛。例如馬可斯兄弟及卓別林等人的作品，便常常令我捧腹叫絕，百看不厭。默片的喜劇效果，主要建立在演員高超的表演動作上；當然，劇情、剪接與影片播放的速度，也有關係；不過，演員的動作如果不準確俐落，變化多端的話，那喜感的產生，便要大打折扣。

從那時起，我開始注意搜集有關默片的資料，尤其是卓別林的，他的才氣和演技，最是讓我佩服；因此，對他在電影界的種種，也最為熟悉。我從卓氏的傳記中得知，他優異的演技及絕妙的情節設計，與歐洲傳統的默劇（Mime）大有淵源。在電影還未普遍前，默劇一直是一般大眾的重要娛樂之一。卓別林還未進入電影界以前，就曾在倫敦

談箱島安的默劇

的默劇團中待過，學習了整套傳統默劇的表演技巧及情節設計，辛勤苦練，所以才能在日後，把困難的動作，表演得十分逼眞，旣準確又自然。事實上，默劇演員與馬戲班的小丑，常有相似的地方，他們都要有高超的特技本領，急智幽默的即興能力，方可舉重若輕，博得觀衆一笑。

默劇在西方歷史上，存在甚早，古希臘羅馬，及中世紀的歐洲，都有典籍記載。蘇格拉底就曾在宴會上，看過默劇人表演酒神戴奧尼色斯與公主阿端阿德妮之間的戀愛故事。而許多嚴肅的劇場中，常有短短的默劇，穿插其間，以博觀衆一笑。

這種情形，在日本也有。例如日本古典《能劇》，是以冗長緩慢著稱，故在其間，常有輕鬆幽默的短劇《狂言》挿入，引觀衆捧腹開懷，以收舒發平衡之效。

歐洲在中世紀後，因查士丁尼下令封閉劇院，戲劇發展受到了嚴重的打擊，正式進入「黑暗時代」。默劇被放逐到鄉野地下，斷斷續續的流傳著。剩下來的，只有所謂在聖誕節前後所上演的「道德劇」，內容多半與耶穌降生及修道驅魔有關，宗教的成份大於娛樂的成份。

到了西元十一世紀左右，觀衆無法再忍受「道德劇」的沉悶無趣，促使了一些淨化過的通俗劇本，重新開放。默劇於是趁機回到舞臺。

文藝復興時，歐洲戲劇空前興盛，默劇也風行一時，其中最有名的在義大利的科班喜劇團體，其團員均受嚴格訓練，劇目精熟，動作準確，花招頗多，常做即興演出，四處旅行上戲。他們的表演可說是繼承了默劇藝術的傳統，且將之發揚光大。

　　義大利的「科班喜劇」（Commedia dell'arte）傳到了法國，使法國興起了一陣默劇熱潮，其間名家輩出，一直到二十世紀，依然傲視全歐。影響二十世紀法國默劇最重要的演員是戴比璜（Jean-Gaspard Deburan），他以演《唐璜》一劇中的皮耶侯（Pierrat）出名，這是一個僕人兼小丑的角色，細瘦、蒼白、憂鬧而有趣，對後來的默劇小丑有很大的影響。卓別林剛出道時，係深受其啓示，從中吸收了不少養份。

　　戴氏的傳人在二十世紀以戴克魯（Etienne Decroux）及巴侯夫（Jean-Louis Barraulf）最有名。他們在一九四五年曾合作演出電影《天堂的孩子》，向老師戴比璜致敬。近二十年來，法國最有名的默劇人，首推馬賽・莫索（Marcel Marceau 1923-），他曾隨戴克魯學藝，並在戴氏學生巴索（Bassault）所組成的默劇團中演出。一九四七年，他創造了「小丑畢皮」，一舉成名，風行歐美。兩年後，他建立「馬賽莫索劇團」，到處巡迴表演，得到了法國政府授與他「勳級會騎士」獎章。有一陣子，此間柯達電視廣告裏就請了莫索在其中亮相。但見他依默

劇的傳統，臉塗白粉，嘴抹口紅，雖然在鏡頭中一閃即逝，仍然給人很深刻的印象。

可與莫索分庭抗禮的法國名默劇人是樂可(Jacques Lecog)，他現在年近七十歲左右，是巴黎一所默劇學校的主持人，有系統的爲默劇培育人才，注入新血。此外，還有碧諾與瑪朵，他們也是戴克魯的學生，極富創意，成績頗佳。

其他歐美默劇團體，較著名的波蘭默劇芭蕾舞蹈團(Polish Mime Ballet Theatre)，由亨利・托馬賽夫斯基創於一九五五年。美國的亞當・戴瑞阿斯(Adam Darius)，他是第一位在蘇俄表演的美國默劇人，後來於倫敦成立了默劇中心，訓練學生。克勞帶・基普尼斯默劇團(Claude Kipnis Mime Theatre)，師承莫索，常在美國演出。一九六二年，他在以色列創立了他自己的默劇學校。瑞士的馬曼山士"Mumenschanz"以卡紙面具爲道具，風格清新，巡迴全世界演出。「布拉格黑光劇團」(Black Light Theatre of Prague)則以奇特的剪紙道具爲主，造成現代繪畫的效果，十分滑稽而富有魅力。此外還有一位女默劇人所組成的「羅蒂・葛絲拉默劇班子」(Lotte Goslar's Pantomime Circus)，繼承了伊沙朵拉・鄧肯的現代舞精神，融入默劇，她一九五四年在好萊塢成立了劇團和學校，並四處公演。

　　比較起來，默劇在二十世紀的發展，受了電影電視的影響，無法再回到十九世紀時的盛況。但在創新方面來說，那二十世紀可謂默劇空前發展的階段。以往的任何一個時代都無法與二十世紀相抗衡。在東方，印度與日本也都有默劇的表演；中國的默劇，則多半存在於平劇之中。例如在有名的《三叉口》中，旅店摸黑打鬥的那一段，就與默劇有關。演員在光亮的燈光下，裝做是在摸黑打鬥，二人都不出聲音，完全以動作與表情來顯示心中情緒的變化。用絕對的光亮來暗示絕對的黑暗，用近乎技藝表演的動作來表達人物的意圖及心境，使舞臺上所有的東西都象徵化了，這正是默劇的神髓。

　　不久前來臺表演的日本現代默劇大師箱島安，就能充份的把握默劇的精神，且將之日本化、現代化。箱島安出道甚早，一九五六年，就加入了東京的「西方默劇團」（Western Pantamime Group），十年以後，他的名聲漸起，常常應邀至歐洲演出帶有日本風味的默劇。同時，也受到美加方面的邀請，在北美洲三百多所大學演出，受到很大的歡迎及反應。此外，他還到過墨西哥及澳洲演出，可謂一世界性的旅行默劇表演家。

　　箱島安出生於日本，母親是歌劇團的團員，父親則是一名優秀的運動員考古學家。因此，他從小就對音樂、文學、舞蹈有興趣。尤其

是日本的古典戲劇及《能劇》中的種種動作，常是他模倣的對象。後來，他在紐約，曾拜在默劇大師戴克魯的門下，學習默劇表演。戴氏是法國默劇奇才馬索的老師，功力之深，自不在話下。此外，他還隨艾瑞克‧霍金斯學過現代舞。多方面的發展，多方面的學習，以便豐富他的表演藝術。

他在臺北一共演出九齣啞劇，分別是《漁夫》、《符咒》、《汽球》、《迷宮》、《笑》、《門》、《夢》、《自我形象》、《鷹》。其中《漁夫》（一九六四），《笑》（一九七二），及《夢》（一九七〇）是爲求比較傳統的默劇，以各種準確而逗人發笑的動作，來娛樂觀眾。《漁夫》是講一個人在釣魚時所遇的種種趣事；而《笑》則是表達「人笑我，我笑人」的浮世繪。《夢》則講一個孤獨的老人在醉酒以後，走入夢境裏的酒館，恢復了年輕的豪情，一陣狂飲之後，又回到現實，但聞消防車自遠而近，又自近而遠。在這三齣默劇中，當以《夢》爲最佳，哀而不傷，樂而不淫，寫實中有浪漫，諷刺中有同情，把都市公寓中的老人生活，刻劃得入木三分。

台北的金士傑有一陣子也努力於默劇的藝術，可惜沒有持久。此後，默劇在臺灣好像眞的默默無聞了。擲筆而思，不覺茫然。

全力抵抗犀牛的人
——尤乃斯柯的證言

一

九八一年時，聽說法國荒謬戲劇大師尤乃斯柯要來臺北訪問，使得文藝界一下子都興奮了起來；傳播界大肆宣傳介紹；戲劇界以國劇改編方式，排演了他的名作《椅子》；報紙與雜誌也都相繼出了專刊，大家都準備審慎而隆重的，來歡迎大師。不料，日子到了，大師卻沒來，叫人空期盼了一場。

不過消息傳來，說大師身體暫時不適，訪臺之行並未取消，只是延期而已。這一延，延得妙，深得荒謬戲劇之三昧，令人想起另一位荒謬戲劇大師貝克特(Samuel Bekett)，的名作《等待果陀》"Waiting for Godot"，一九五七年在法國首演)。劇中人物老是在等《果陀》來，而《果陀》卻一而再，再而三的延期，一直到劇終都沒有出現。

這種等人不來，找人不見的設計，似乎是荒謬劇場的特色。尤乃斯柯的名劇《責任的犧牲者》（Victimes du Devoir，一九五三年巴

全
力
抵
抗
犀
牛
的
人

黎首演，據其短篇小說 *Une Victime du Devoir* 改編）中，也有一
個大家都在找而一直到劇終都沒有出現的人物，名叫馬落（Mallot）。荒
謬作家之所以喜歡這一種設計，是因為這正可象徵人類的種種困境，
譬如說等待救世主、或尋找理想國；同時，也暗示人類的存在便是為
了那永恆的追求，追求一個自己並不十分清楚的目標。而那追求的最
終意義，往往就蘊含在追求的過程之中，或隱或顯，給後人予無窮的
啓示。今年三月二十四日，大師總算排除萬難，飛臨臺北，看了平劇
式的《椅子》，並發表演講，參加座談，為國內文學界及戲劇界帶來了
不少刺激，報上稱之謂「尤乃斯柯震盪」。

我對尤乃斯柯發生興趣，是在大二的時候。那時系裏流行學法文，
第二外國語，全班幾乎全都選了一位法國老修女的課。原因是，英文
系的學生會說英文不稀奇，要能夠露幾句法文，才算瀟灑。

因為學法文的關係，連帶的，我對法國文學史也有了興趣。那一
陣子，我剛剛半生不熟的讀完了黎烈文編寫的《西洋文學史》，知道法
國有象徵派、惡魔派的詩，心中十分好奇，便到圖書館裏去找了一些，
對照著英譯本，讀了起來。現在還記得當時背誦過魏爾崙（P. Ver-
laine）的〈白白的月亮〉 *"La Lune Blenche"*，波特萊爾（C.
Baudelaire）的〈交融〉 *"Correspondances"*，阿波里奈（G. Apo-

llinaire)的〈米哈波橋〉。

那個時候，我的英文法文都在一知半解之間，背兩句詩，還勉強可以，吸收文學知識，還得靠翻譯才成。胡品清、施穎洲譯的法國詩，不用說，早就看熟了；就連雜誌上的翻譯，也不放過。就這樣，當我看到邱剛健在民國五十三年元月《現代文學》（十九期）上譯的《禿頭女高音》"La Cantatric Chauve"時，便毫不思索的囫圇吞下，但覺那味道，怪怪的，好像吃一塊糖紙沒有剝下來的棒棒糖，似乎是吃了，又似乎沒有，不一會兒，手中只剩下一根光禿禿的棒棒，叫人納悶不已。

《禿》劇一九五〇年在法國首演，是尤氏最早的劇本，當時觀眾不滿十人，情況淒慘。十年後，經過尤氏不斷的努力創作，終於在法國劇壇得到應得的地位，開始名播歐美，為大眾所接受。邱剛健譯《禿》劇時（一九六三年），正在夏威夷大學讀書，譯文就是蒙該校戲劇教授李察・梅遜(Richard Mason)襄助而完成的。可見當時尤氏的作品，已經打入了學院之中，成為研究的對象。而邱剛健的翻譯，該算得上是尤劇中譯最早的一本了。以翻譯而論，這種速度，是相當快的了。

此後，我又唸到在民國五十四年創刊的《歐洲雜誌》及《劇場季刊》，吸收了不少有關法國文學與電影的知識。《劇場》在創刊號（元

全力抵抗犀牛的人

月份）上，就出了一個尤乃斯柯小輯，由邱剛健把唐納・亞倫（Donald M. Allen）的英譯本《椅子》翻成中文，配合了尤氏的小傳及兩篇中譯的論文，排在前面，十分氣派。民國五十五年春，金恆杰・馬森等人，在《歐洲雜誌》第三期上，又出了一個尤乃斯柯專輯，根據法文譯了他的成名作《椅子》"Les Chaises"，並介紹法國戲劇的新動向。一年後，他們又譯了尤氏的〈自剖〉（散文）與獨幕悲喜劇《惡性補習》"La Lecon"，使國內讀者對尤氏的風格有了更進一步的認識。民國五十四年，眞是戲劇翻譯蓬勃發展的一年。當年八月，由李英豪主編的「沙特戲劇選」，由開拓出版社出版，譯了沙特《沒有影子的人》、《無路可通》、《蒼蠅》三齣名劇。可見當時知識界熱衷法國戲劇及存在主義之一斑。

　　我看了這些劇本後，覺得尤乃斯柯本質上應該是個詩人。因爲他對語言的關心與要求，已經超過了一般劇作家。當沙特等人還在用傳統的語言演義存在哲學及人生荒謬之時，尤氏已更進一步，否定傳統的語言及對話的秩序，把日常語言中的荒謬因素與舞臺上的具體形象及人物動作合而爲一，眞正做到了內容與形式合一的地步。這種勇猛在語言上革新突破的精神，似乎只有詩人才辦得到。如果說，沙特等人的劇作是哲學的戲劇化，那尤氏的作品就是藝術的藝術化。以上是

我大學時代對他作品的膚淺印象。談不上什麼深刻的瞭解，也沒有打心底裏喜歡，看過就算了。

大三下學期，系裏準備參加大專世界劇展，推出法國現代戲劇大師保羅・克勞帶(Paul Claudel 一八六一～一九五五)的詩劇《瑪麗之喜訊》"The Tidings Brought to Mary"，我在劇中飾演男主角皮耶(Pierre de Craon)，並兼舞臺設計及油漆匠，整整忙了一年。因爲演戲的關係，使我對法國戲劇的興趣又轉濃了。於是便又找了一些資料來讀，從而發現，一九六〇年夏瑞士蘇黎世劇展所排出的三大戲劇家是克勞帶、沙特、尤乃斯柯。克氏是法國二十世紀第一個最大的戲劇家，名震全歐。英國大詩人奧登(W. H. Auden)在寫〈悼葉慈〉一詩中便提到克氏，認爲他的作品精妙絕倫，雖然觀點已經不合時宜，但藝術終將長存於世。尤乃斯柯能與沙特、克勞帶相提並論，可見其作品之不凡。

於是，我又重新把尤氏的作品翻出來重讀，有了新的收穫。在沙特的劇本中，讀者還不免時時發現警句、妙語、長篇大論或充滿哲學性的沉思。這些到尤氏的劇作中，都減少至最低，甚至完全不見了；荒謬的語言，配合著荒謬的事件情節及人物行爲，使整齣戲成爲一條警句，一個引人深思的問題。因此，尤氏的作品，不像沙特那樣可以

全力抵抗犀牛的人

在書齋中閱讀，一定要到戲場中，方能發現其力量。在實際的舞臺上，演員的動作與道具的動作配合著毫無邏輯的對話，組成了整個戲劇動作的發展，一直到最後一分鐘，整齣戲才算完成，達到了自給自足的境地。這種首尾一貫一氣呵成的劇作，是不太適合在書齋中默讀的。

對尤氏劇場的初步瞭解，並沒有誘引我做進一步的探討。那時我的心思都放在詩畫上面，並無專攻戲劇之心。一直到出國至西雅圖華盛頓州立大學唸研究所後，才又重拾法國戲劇。華大要求研究要習第二外國語，以能閱讀為標準，並且要能通過法文系的考試才成。所以我只好去選法語加強班，一上課便又遇到了尤乃斯柯及沙特、卡繆等人。這次要讀的是尤氏的《犀牛》，弄得我心中喜憂參半，喜的是尤乃斯柯是老朋友了，只要努力一點就成；憂的是法文寫的論文什麼之類的與英文相近，充滿了術語，容易讀懂。但劇本對話則都是日常用語，習慣俗諺，唸起來反而要丈二和尚。於是趕快去找英文讀本來幫忙。沒想到後來去法文系考試時，教授隨便從架子上抽下來一本書，一看是《基度山恩仇記》，想起我的《犀牛》，真是冤哉枉也。所幸一考而過，不然真要變成「犀牛」了。

一年的法文加強班，使我對尤乃斯柯又多了一層認識。首先，尤氏的許多劇本都是由短篇小說改編的。這當然是因為他早期沉迷於小

說的緣故。他曾認為小說的真實是比現實還要來得真。他許多短篇小說，在發表時，並未引起注意，但一經改編成劇本上演，便引起了轟動。可見有許多材料，一定要用戲劇的形式來處理，主旨才能得到完全的發揮，精義方能全部被作家發掘。如果表達形式沒有選對，往往易使美玉蒙塵。國內近年來短篇小說創作蓬勃，但若仔細看來，其中有一些似乎更適合用戲劇的形式來表達。大家不要一窩蜂，把所有的材料都寫成小說了。

其次，我發現尤氏的作品，外表上好像與現實社會脫節，在抽象晦澀的象牙塔中孤芳自賞，而實際上卻是對現實最有力的諷刺與表現。就因為如此，他的作品才能在歐洲獲得廣大的迴響。他的東西，許多都是從地方上的小劇場起家，然後傳佈到上上下下各個階層，最後旅行到全歐洲。例如以專演尤氏作品而聞名於世的「胡寫劇場」(Theatre de la Huchette)之狹小門口就貼了一張尤乃斯柯式的警句：「在小劇場大轟動總比在大劇場的小成功來得好，——不過，這仍比不上在小劇場上的小成功來得妙。」可見他劇場的姿勢並不高，一直參與在一般市民的活動當中。

此外作品的首演遍及全歐，不一定先在法國上演，但都能獲得很大的成功。例如《犀牛》的首演就在德國（一九六○年），故事的大意

全力抵抗犀牛的人

是主人翁發現自己住的鎮上出現了一頭犀牛，不久，所有的人都慢慢變成了犀牛，連警察局長都不例外。最後，連他太太都變成犀牛了。只剩下他一個人，孤獨的堅持做人。二次大戰後的德國反納粹之風甚盛，結果「犀牛」成了納粹黨的象徵，大受歡迎。在倫敦上演時劇評家蘭伯特(J. W. Lambert)把「犀牛」當成了納粹黨、法西斯、反猶主義、種族主義的象徵，轟動一時。如果把此劇搬上中國舞臺，那「犀牛」一定成了「紅衛兵」或「共產黨」了。

尤乃斯柯的成功之中，不是沒有反對的聲音，這一點他自己也看的很清楚。他曾爲文把批評的論點分成七大類：第一類，其中包括了共產批評家，他們起先反對，後來贊成，至少他們肯定了尤氏的《犀牛》及《兇手》兩劇。原因是對共產黨來說，非共產黨人都是「犀牛」。

第二類：包括左派批評家及馬克斯主義者，他們則是先捧後貶。這中間以倫敦《觀察者》的泰南(Kenneth Tynan)爲代表。起先他大力推荐尤氏，不惜與人筆戰，使之在英國一夜成名。不久，他漸漸後悔了，於一九五八年六月開始在報紙上大肆攻擊荒謬劇場，並要求尤氏走社會寫實主義的路子，希望他能成爲馬克斯主義的信徒，效法布瑞契特(Brechet)寫階級鬥爭之類的東西。尤乃斯柯則認爲藝術家的角色路線是寬廣的，要能在以藝術爲藝術的同時，不斷的進入社會的

各個層面。不可像馬克斯主義者那樣，只把握了社會的一個單一層面，就大寫特寫，把自己的眼光弄得旣窄且小，同時也大大的曲扭了眞理。有時，這種馬克斯主義者，連基本的文學修養，寫作能力都不夠，反而偏偏要奢言藝術的社會功能，企圖以主題，主義來掩飾根本上的不足，尤其可笑。

第三類：古典頑固保守派，這一類的批評家以《費加洛報》(Le Figaro)的葛弟耶(Jean-Jacqeces Gautier)爲代表，大部分都討厭荒謬劇。

第四類：這一類批評家，觀念較新，政治上也不偏激，例如《費加洛文藝副刊》(Le Figaro Litteraire)的李馬尙(Jacques Lemarchand)就是。他們對尤氏十分欣賞。

第五類：天主教保守派，這些人先貶後捧，原因是他們後來看出來「犀牛」就是「不信敎的人」。而他們所謂的「不信敎的人」，就是共產黨。

第六類：包括了那些藝術純粹主義者。他們是先捧後貶。起先，他們以爲尤氏是個純粹主義者，劇就是劇，不表示什麼，也不說明什麼，是一種純純粹粹的存在。後來，他們發現尤氏的劇中，居然表現了一些什麼，而且這些什麼還與當時的歐洲社會有密不可分的關係，

於是他們生氣了，大罵尤氏輕易的讓步，被成功沖昏了頭，居然參與社會起來，實在是墮落了。

　　第七類：多半是外國批評家，好評連連。其中以斯拉夫語系的批評家，對尤氏的戲劇最為熱衷。

　　尤氏對第一、二類的共產黨及其同路人，是十分深惡痛絕的。一九六八年，他出版回憶錄，在其中就對上面這兩種人毫不留情的加以抨擊，他對他們在政治上的虛偽十分不滿，對他們的文學作品，也不佩服。對尤氏來說，沙特卡繆的作品，誠然在發掘人世的荒謬有所貢獻，但他們的劇作，一直停留在「精巧劇」的階段，並沒有把時代精神用配合此一精神的形式表達出來，或流於沉悶，或成了說教，與傳統戲劇差別甚小。他的反戲劇（Antiplay）或是荒謬劇，正好向前跨了一大步，摧毀了傳統劇場，建立了新的可能，人物言語都在破碎中被統一了。

　　尤乃斯柯重視藝術的形式，並不表示他是個形式主義者，相反的，他是要透過恰當的形式，使內容更有效的呈現出來。例如他的《犀牛》便是絕妙的例子，全世界的人都可以從中看到他人或自己愚昧的那一面。這是教條主義式的作品所不能夢見的。因此尤氏並非一個單純的為藝術而藝術的劇作家。他對現實十分關心，對俄共的暴行更是痛心

疾首，首先發難。這在六十年代的歐洲，是十分了不起的。當時歐洲
知識界姑息之風甚盛。許多作家在沙特等人的領導下，都不敢把史大
林暴行的的眞相，向大眾宣佈。而左派份子如馬護（Andrie Malraux）
之流居然能身擔要職，貴爲勞工部長。他們相互掩護，把不利俄共的
報導都封鎖了起來。當年俄國作家大衛‧羅賽逃到歐洲，把古拉格群
島的資料全部給了沙特，而沙特居然不聞不問，認爲不宜發表。

　　尤乃斯柯對此非常氣憤不平，他不但在回憶錄中振筆直書，同時
又寫了一本書叫《消毒劑》"Antidotes"在一九七七年出版，對沙特等
人，再次痛加批判。我們由書名叫《消毒劑》，便可知道尤氏是多麼的
討厭這一群知識上的僞善者。此書出版後，大爲轟動，美國《新聞週
刊》的記者米契莫爾（Charles Mitchelmere）在當年十月十七日的週
刊上，發表了一篇訪問記，題名爲「沙特否定眞理」（Sartre Denied
the Truth）。對談的內容十分精彩，特譯如下：

　　　　米契莫爾：你在《消毒劑》一書的序裏寫道：「過去三十
　　年來，知識份子老是在欺騙自己……」這話到底是在指什麼？
　　　　尤乃斯柯：我是說「三十年」，不過，我說錯了。應該是四
　　十年或五十年才對。總而言之，自從二次世界大戰以來，知識

全力抵抗犀牛的人

份子們不但在自欺，而且還欺人。對東歐各共產國家的情況，他們紛紛提供有利的證言，舉個例子，如卡繆(*Albert Camus* 一九一三～一九六〇)，羅賽(*David Rousset*)凱斯勒(*Arthur Koestler* 一九〇五～)等，都是。大約在二十年前，羅賽就把古拉格群島(*Gulags*)集中營的全部資料交給了尚保羅‧沙特(*Jean-Paul Sartre*)。沙特和他們那一夥知識份子的反應是，不錯，古拉格群島的事，確實是如此，但是我們最好不聞不問，不然，那些中產階級（布爾喬亞階級 *bourgeois*）聽了，豈不要樂壞了。如此做就是否定真理、否定正義。

幾年前，我在巴黎遇到馬克西莫夫(*Vlodimir*)，他告訴我說他打算辦幾份評論刊物，以各種語言發行，把「真象」告訴大家。這樣一來，西方國家便無法再對「真象」閉眼不看了。我告訴他西方國家早就知道真象如何了，不過，因為大家都恨美國的緣故，也就管不了那麼許多了。法國人彼此為了一些小小的意識形態不合，而相互恨來恨去，又哪裏有時間來管別的國家的閒事。

法國這種現象，在我們看來，真是奇怪。二次大戰時被美國救了，現在竟然回過頭來反美，打擊美國的士氣。英國、法

國對美國知識份子的士氣，打擊也很大，大約在一九四五到四六年之間，由沙特起頭的。人們寫文章稱頌沙特為「時代的良心」，現在看來，我們倒不如說他真是那個時代的「沒良心」。

米契莫爾：到底是沙特騙了美國的知識份子還是美國的知識份子誤解了沙特？

尤乃斯柯：不是，不是，此非沙特一人之力，「雙俑社」（the Deux Mogots）、左派、「花神咖啡店」（the Café de Flora）那批人把這一套傳入英國、德國、美國、讓美國人自覺有愧於心。法國甚至讓美國人有罪惡感。現在，法國人自己好像有點覺醒了，出來了一批所謂「新哲學家」（New Philosophers）。但是，如今要把大眾的觀念扭轉過來，似乎已嫌太晚了。

米契莫爾：不過，知識份子在世界上的地位，真如你說得那麼重要嗎？

尤乃斯柯：那當然。知識份子是慢慢的一點一滴的在創造輿論的。不是花一年或兩年或十年的功夫去創造，而是隨時隨地全天候的在那裏工作。

米契莫爾：那大眾如何才能避免為知識份子所犯的錯誤所誤呢？

全力抵抗犀牛的人

　　尤乃斯柯：這很困難。你知道共黨政府的宣傳手法是非常技巧非常有效的。他們說的話總是被知識份子接納且反覆咀嚼——這也就是說知識份子不根據「事實」來思考求解，他們只在文字上打轉，思考的結果成了共黨口號的延長而已。如此這般，他們建立了他們的理論；如此這般，他們住進了一個錯誤虛幻意識型態的世界。

　　米契莫爾：讓我們回過頭來再談談沙特吧，最近布里茲涅夫來巴黎，馬克西莫夫和其他蘇俄共黨人士如作家布可夫斯基（*Vladimir Bukovsky*）、數學家普里施齊（*Leonid Plyushch*）與沙特一同靜坐示威，反對法國與布里茲涅夫會談。

　　尤乃斯柯：沙特示威這件事，對我來說，不僅毫無道理而且還荒謬可笑。當年諾貝爾獎頒給俄國作家巴斯特納克（*Pasternak* 譯者按：《齊瓦格醫生》的作者），沙特反對，憑這一點，他就沒有資格坐在那裏。一個人做出了這樣的事情，還有什麼資格與普里施齊、與其他俄國知識份子，與那些曾在古拉格群島被關過的人坐在一起。一個過去拒絕向「古拉格」抗議的人，現在就不應該跑到這次示威裏插一腳。不過，結果如此，還算是好的。

　　沙特曾經反反覆覆改變過好幾次立場，每次改變，倒不是因爲要投機，說實在，多半是因爲他性格上的某些弱點。他無法抗拒歷史巨輪的滾動。現在，索忍尼辛，布可夫斯基、普里施齊之類的人物可以大聲疾呼公佈眞象了，他們的聲勢之大，任誰也無法再充耳不聞了。假如幾個俄國人就可以改變歷史滾動的方向，沙特跟他們合作是做對了。

　　米契莫爾：你現在會不會歡迎沙特加入你這一邊？

　　尤乃斯柯：我不敢說我能不顧一切的去歡迎他，但我敢說能加入總是好的。話又說回來了，他也不能再有什麼作用了。

　　米契莫爾：今天法國大選在即，像你這樣的知識分子，應該扮演什麼樣的角色呢？

　　尤乃斯柯：我們應該說我們非說不可的話。我們不再是孤軍奮鬥了。像「新哲學家」這批人——葛拉克斯門（*Ahdré Glucksmann*）伯諾瓦斯特（*Jean-Marie　Benoist*）李外（*Bernard-Henri Levy*）等等，他們把我們這些人非說不可的話，都說了出來，而且還表現得青出於藍。當然，我們仍然繼續不斷的跟他們併肩齊驅，一起說我們要說的。情況有改變總是好的。

　　不過，話又說回來了，我仍懷疑我們是不是開始得太晚了。

全力抵抗犀牛的人

三十年的積弊不可能在三個月內就一掃而空，除非法國人民在這絕續存亡的關頭覺醒過來，來他一個清醒式的大反動。法國人一直在玩火，好了，現在真的火已經燒到眉毛前了。

　　讀了這篇訪問記，我們可以感覺到，尤乃斯柯就好像是自己《犀牛》一劇中的主角貝洪傑(Berenger)，當別人一個個都變成「犀牛」或其同黨時，他仍堅持奮鬥下去，毫不退縮。並且不斷的用戲劇、散文、雜文種種方式，來還擊。這種態度令人想起希臘悲劇作家尤瑞匹底斯與索福克里斯。

　　索福克里斯創作《伊迪帕斯王》及《安提歌妮》時，代表自由的雅典正與代表極權的斯巴達陷入長期的抗戰。雅典人起先還能在公義與私利之間，維持平衡，使國家蒸蒸日上，文學藝術發達蓬勃，不過到了後來詭辯學派興起，有專門教人為辯論而辯論的趨勢，凡事都講權宜，社會公義漸失，個人私利暴漲。索福克里斯有鑑於此，在劇中大聲疾呼，以為警告。可惜雅典政風已壞，人心已變。到了尤瑞匹底斯時，已呈敗象。尤瑞匹底斯發表名劇《米迪亞》"Medea"那一年，波羅奔尼撒戰爭開始，雅典就是在這一場戰爭中，被極權軍國主義的斯巴達所消滅。尤瑞匹底斯雖然看到國家將亡大勢已去，卻仍在劇中

發出暮鼓晨鐘之音，希望喚醒雅典人。

尤瑞匹底斯是西洋文學史上第一個顯露出現代精神的劇作家，他在劇中採取了與觀衆疏離的態度，猛烈的批評他們；結果是觀衆離他而去，拒絕了他。他藉米迪亞之口，抱怨一般人愚蠢而自私無法接受新觀念：「如果你表現出衆，他們就暗中妒恨」。在輿論與誤解之下，竟成了人民的公敵，就在這樣的心情下，尤瑞匹底斯親見雅典亡於斯巴達之手。一個提倡自由創意，歡樂富足的國家淪入一個極權貧窮的軍國主義手中。他心傷淚落，寫下《特洛伊城的女人們》一劇，藉荷馬史詩中特洛伊城敗亡的神話，來澆自己的塊壘。

尤乃斯柯平生最佩服這些古典大師，一九五九年，「第八屆世界劇場大會」在芬蘭赫爾新基召開，有三十一國參加，對前衛劇場(avant-garde theater)的問題展開辯論，成爲戲劇界有名的「赫爾新基大辯論(Helsinki Debates)。尤氏到場表明自己的態度，他本人並不喜歡被稱爲「前衛」，並認爲「前衛」這兩個字已有妥協和放蕩的含意。如果其中有正面意義的話，那就是大膽自由實驗、創新不懈的精神，而其最終的目的還是要使今天的「前衛」變成明天的「古典」。

"Je crois pouvoir penser qu'un theatre d'avant-garde serait

全力抵抗犀牛的人

justement ce theatre qui pourrait contribuer a la redecouverte de la liberte……C'est la liberté creatrice……audace, invention." 出自 *"Reflexions sur le theatre d'avant-garde,"* (*Arts, No. 758, 20-26 janvier 1960, p. 5.*)

尤氏作品中的主要養份來自多方面，其中以卡夫卡最多，其他如達達派、立體派超現實派的畫家，畢卡索、高克多，甚至於美國滑稽電影麥克司兄弟（Marx Brothers），勞萊哈臺……等鬧劇對他亦有影響。可是他劇中最持久，最耐人尋味的，仍是骨子裏那股希臘悲劇精神。他比尤瑞匹底斯來的幸福，至少他的作品並沒有完全被觀衆拒絕。這可能也是他能一直奮鬥不懈的原因之一吧。

尤氏在開始寫作時，可能只是爲諷刺他的觀衆在努力，但當他把努力的目標弄清楚了之後，他便毫不猶疑的站出來，主動爲那經過兩次世界大戰後，復遭俄共壓迫侵略的苦難歐洲，寫下他的證言，成爲時代的代言人。

巫本添——一個浪漫的電影迷

十九世紀「鴉片戰爭」以後，中國正式開始從農業社會轉型至工業社會。一百多年來，在一般人民的食、衣、住、行上，要以「行」工業化最爲徹底；舉凡飛機、汽車、船艦……等等，無一不是工業系統中的產物。在「住」的方面，中國傳統的木造建築也幾乎全被鋼筋水泥所取代。農業社會中所發展出來的居住空間系統及記號，多半已被打散或拋棄。在「衣著」方面，大家所保留的傳統衣服式樣，也十分有限；穿著的場合，使用的頻率，更是顯著減少。唯一保持不變，更動不多的，大概只有「食」了。在工業社會裏，人們仍保存了農業社會裏所發展出來的吃食系統，從食的內容搭配，到料理的工具方式，還有食用的形式禮儀，都沒有什麼重大的變化。

工業社會的特徵是分工專業化，隨之而來的是重視個人表現，鼓勵獨創，講求效率，主張人權……等思想的出現。如果把這些特色落

巫本添——一個浪漫的電影迷

實到家庭吃食餐飲上，那表現出來的便是一人一份食物，食用餐具與食物分開而不混用……等等。然而這種做法，與傳統食物系統在形式與內容上，都是格格不入的，很難順利轉型。例如推行多年的「公筷母匙」運動，之所以成效不彰，就是因爲這種構想根本無法在家庭中徹底執行，只能在外面餐飲時，偶一爲之。無法根植於人們生活習慣或系統裏的做法，當然不會有什麼成效出現。

　　然而我們看鄰國日本，在餐飲方面，便十分順利的走上工業化的道路，在家或在外，飲食及用具，都是人各一份不尙混用。由此可見，在從農業社會轉型到工業社會時，農業社會裏舊有的記號系統，是否可以很順利的轉化成工業社會中的記號系統，是相當重要的。日本之所以能夠在十九世紀短短的幾十年間快速轉變成工業化國家，應該有其內在本質上的原因。我們從日本的餐飲系統上，便可以看出端倪。

　　從學術及文藝方面來看，在中國傳統農業社會所發展出的各類系統中，要以「中醫」最爲獨特，與「西醫」幾乎沒有什麼重疊吻合之處。兩者分屬一種極端不同的思考體系，相互攻擊，以至於今，無法順利的融合在一起。

　　其次是語言系統。中西語言，在基本的敍述手法上，有一定程度的重疊；然在文法的階層上，卻又有許多基本上的差異。無論是發音

系統也好，書寫系統也罷，都有很大的不同。在語言系統中所發展出來的文學寫作，以詩最爲獨特，產生了許多與西方不同的寫詩法。至於小說，戲劇，散文……等的情況，則好得多。因此，在翻譯時，詩永遠是最難譯的。

中國水墨繪畫語言系統，與西方油畫語言有相當大的差異。然在水彩畫的範疇，卻有一定程度的重疊，可以互通有無。至於雕刻，工藝，織繡……等等，那相似的地方就更多了，此地不能一一列舉。

中西藝術相通地方最多的，就要算音樂與電影了。尤其是電影，完全是一種在工業社會中發展出來的表現媒介，在基本的語言系統及技術上，中西之間，幾無差別。因此在二十世紀的中國藝術家中，最容易獲得國際認同或國際聲譽的，多半是音樂家或電影導演。雕刻家或工藝家，要獲得國際（或西方）人士的迴響，也比較容易。（此文發表後不到一年，侯孝賢的《悲情城市》果然在坎城影展獲得大獎。）

文學家與畫家所面對的問題，則十分複雜。他們一方面要把舊有的語言系統從農業社會中解放或更新；另一方面，又要面對工業社會的挑戰，創造出新穎的，能夠深刻反映現實的語言系統。然後再通過翻譯或教育，方能把創新所得，介紹到世界上去，中間關卡重重，要想一一克服，並不是一件容易的事。

巫本添——一個浪漫的電影迷

老友巫本添,是我輔仁英文系的同學,年齡雖然只比我小兩屆,但能力卻有過之而無不及。他剛進校門,便展現出非凡的才華,新詩,短劇,短篇小說,文學評論……各種文體,全都一腳踢,樣樣出色,震驚同學,嚇壞學長。例如下面這幾行詩便是他大學時代的佳句,氣魄不凡,派頭十足。

我還能對你說些什麼
關於眼鏡的度數和鞋子的尺寸
關於整個員林的夜市被我的雙腳踩死
關於彰化的街頭和臺中的巷尾是同一種顏色
關於臺北把我流放成一條瘋狗

全詩用語鮮活,意象準確,拿來與七十年代名家的詩作相比,決不遜色。除了寫作外,他也致力於翻譯,盡到了外文系畢業生的基本責任。與當時臺灣唯一的約翰‧厄普代克專家歐陽瑋神父,共同翻譯出厄氏的短篇小說集,譯筆信達,頗受重視。如果臺灣百分之十的外文系畢業生,都能夠像他這樣,在畢業後,先選一個自己喜歡的作家,再找一個老師幫忙指導,共同翻譯一本書出來,那目前翻譯界的成績,

一定會令人刮目相看的。

　　然而，上述種種，對巫本添來說，都是一些準備工作而已。他眞正的愛好，是電影，他最想做的，是電影導演。民國六十一年他自輔仁畢業後，便計劃去紐約大學專攻電影；六十三年服完兵役，次年，果然如願以償，去了紐約，開始了他對電影無悔的追求。這一段往事，他在〈電影因緣〉一文中，有詳盡的描述，眞摯動人，精彩萬分，在生活上，無論遭受任何打擊，任何不幸，都無法讓他放棄對電影的追求。讀罷全文，不由得人不佩服他爲藝術犧牲一切的毅力與氣魄。

　　從民國六十四年到六十六年，巫本添在紐大日夜研習電影的理論與實際，畢業時所拍的實習影片《夢幻回憶》，在該校的影展中，脫穎而出，代表學校參加了許多校際影展，廣受佳評。民國六十八年，他把該片重新剪輯，改名《劇場情人》，寄回臺北，獲得第四屆金穗獎，在電影上一展才華的宿願，終於得償。

　　六十六年，他在紐大電影系畢業，立刻又進入紐大電視電影研究所，繼續深造。兩年後，終於因爲經濟極度困難，而不得不輟學經商。商業上的成功，並沒有使他忘記電影。十年之間，他寫了不少有關電影的研究及評論，繼續爲「最愛」奉獻全部的心力，成績相當可觀。他在論柏格曼，布紐爾，伍迪艾倫，法塞賓德，黑澤明等大導演時，

巫本添——一個浪漫的電影迷

都能提出自己獨到的見解，褒貶中肯，灼見時出，並沒有震於他們的威名，瞎捧亂吹一陣了事。他在討論女性主義電影時，也不忘譯介麥克可比的《結構主義宣言》，這顯示出他對西方電影界有相當全面的認識，並不偏食挑食。

巫本添的評論中，最引人的，還是他那強烈的自省批判能力，及獨到的觀察角度。他年輕時就認識陳映眞，有過以文會友式的交往。大學畢業後，由於閱歷及學問的增長，他看出了陳氏小說的各種破綻，於是便氣勢十足的爲文批判。雖然文章遭當時的報章編輯封殺，無法在國內發表，但現在終於有機會以出書的形式與讀者見面（見《巫本添的各種風貌》臺北，業強，民國七十九年）。事隔多年，該文依舊是一「篇」鋒利無比的手術刀，值得細讀。

他在紐大學電影時，曾拜在大導演尼克瑞門下，同學有賈木許及阿瑪蕾……等。十年之後，賈木許以劇情片《比天堂還怪異》，奪得坎城影展大獎；阿瑪蕾也在巴西嶄露頭角，以《星光時刻》一片，連奪國內外多項大獎。這使得以電影爲終身職志的巫本添，爲之高興不已，但又焦心不止。喜得是，同學表現不惡，具備世界一流水準；急得是，不知何時自己才能有一試身手的機會。

於是，他一方面積極爲文介紹自己同學的作品，劍及履及的在民

國七十六年把《星光時刻》引進國內上演，同時還安排阿瑪蕾來臺北訪問座談，為國際電影交流，貢獻一份心力；一方面，他仍把握機會，向名導演學習，努力充實自己，他與大陸名導演謝晉的交往，便是一個例子。

電影是一個年輕的全新的記號系統，在從事國際文化交流時，此一記號系統中所產生的障礙，可謂少之又少。這是文字與繪畫記號系統，所無法相比的。然而深刻的電影記號系統之運用及製作，還要靠導演對其他記號系統的修養及把握。除了在電影及戲劇上的紮實根基外，巫本添在大學時，曾受過良好的英美文學訓練，他對中國文學及現代文學的認識與他自己的文學創作，也能相輔相成，相得益彰，這些都有助於他充分的發揮他在電影記號系統上的知識與才華。

近年來，海峽兩岸的中國電影導演，紛紛在國際影壇，大放異彩。這正是中國電影進軍世界的最佳時機，老友在著書立說之餘，很想把握機會，重拾導筒，為自己，也為中國影壇，打開一面新的銀幕。於是他關在房中不吃不睡的趕劇本，賣房賣地的籌措資金，一副拚命三郎的樣子，看情形這次他是非把片子拍出來不可了。

讓熙攘的人生　妝點翠微的新意

滄海美術叢書

深情等待與您相遇

藝術特輯

◎萬曆帝后的衣櫥——　明定陵絲織集錦　　王岩　編撰

萬曆帝后的衣櫥——

明定陵絲織集錦　　王岩　編撰

　　由最初始的掩身蔽體，嬗變到爾後繁富的文化表徵，中國的服飾藝術，一直就與整體的環境密不可分，並在一定的程度上，具體反映了當時的政治、社會結構與經濟情況。明定陵的挖掘，印證了我們對於歷史的一些想像，更讓我們見到了有明一代，在服飾藝術上的成就！

　　作者現任職於北京社科院考古研究所，以其專業的素養，結合現代的攝影、繪圖技法，使得本書除了絲織藝術的展現外，也提供給讀者豐富的人文感受與歷史再現。

藝　術　史

◎**五月與東方──**　　　　　　　　　　　　　　　　　　蕭瓊瑞　著
中國美術現代化運動在戰後臺灣之發展(1945～1970)

◎**藝術史學的基礎**　曾堉／葉劉天增　譯

◎**中國繪畫思想史**（本書榮獲81年金鼎獎圖書著作獎）　高木森　著

◎**儺史──**中國儺文化概論　林　河　著

◎**中國美術年表**　曾　堉　著

◎**美的抗爭──**高爾泰文選之一　高爾泰　著

◎**橫看成嶺側成峰**　薛永年　著

◎**江山代有才人出**　薛永年　著

儺史──中國儺文化概論　　　　　　　　　林　河　著

　　當你的心靈被侗鄉苗寨的風土民俗深深感動的時候，可知牽引你的，正是這個溯源自上古時代就存在的野性文化？它現今仍普遍地存在於民間的巫文化和戲劇、舞蹈、禮俗及生活當中。

　　來自百越文化古國度的侗族學者林河，以他一生、全人的精力，實地去考察、整理，解明了蘊藏在儺文化裡頭的豐富內涵。對儺文化稍有認識的你，此書值得一讀；對儺文化完全陌生的你，此書更需要細看。

五月與東方——

中國美術現代化運動在
戰後臺灣之發展(1945～1970)　　　蕭瓊瑞　著

　　「五月」與「東方」是興起於戰後臺灣畫壇的兩個繪畫團
體；主要活動時間，起自1956、1957年之交，終於1970年前後；
其藝術理想與目標為「現代繪畫」。

　　本書以史實重建的方式，運用大量的史料和作品，對於兩
畫會的成立背景、歷屆畫展實際作品，以及當時社會對其藝術
理念的迎拒過程，和個別的藝術言論與表現，作一全面考察，
企圖對此二頗具爭議性的前衛畫會，作一公允定位。全書近四
十萬言，包括畫家早期、近期作品一百餘幀，是瞭解戰後臺灣
美術發展的重要參考書籍。

中國繪畫思想史　　　　高木森　著

　　在漫長的持續成長過程中，我們的祖先表現了高度的智
慧。這些智慧有許多結晶成藝術品，以可令人感知的美的形式
述說五千年來的、數不盡的理想和幻想。

　　藝術思想史正是我們把握古人手澤、領會古聖先賢明訓的
最直接方法，因為我們要用我們的思想、眼睛，去考察古人的
思想、去檢驗古人留下的實物來印證我們的看法。本書採用美
術史的方法，從實際作品之研究、分析出發，旁涉文獻史料和
美學理論，融會貫通而成，擬藉此探究我國藝術史上每個時期
的主流思想。

　　本書榮獲81年金鼎獎圖書著作獎。

藝術論叢

唐畫詩中看

王伯敏　著

　　本書包括：從對李白、杜甫論畫詩的整理剖析，使得許多至今見不到的唐及其以前的繪畫作品，得以完整地呈現出來；以及作者對於中國傳統山水畫所提出頗具創見的「七觀法」等。

　　全書融和了美術史家、詩人、畫家的觀點，由詩中看畫畫中論詩，虛實之間，給予雅愛詩畫者積極的啓發。

藝術與拍賣

施叔青　著

　　自1980年代初期至今，由於蘇富比與佳士得公司積極投入中國古字畫、當代書畫、油畫拍賣，使得中國藝術品的流通體系更加多元而健全。

　　本書作者以藝評家的犀利眼光、小說家的生動筆法，整體地掌握了二十世紀末中國藝術市場的來龍去脈，是第一本有關中國藝術市場及拍賣生態的專書，讀罷可以鑑往知來，是愛藝者、收藏家、字畫業者必備的寶典。

推翻前人

施叔青　著

　　本書作者傾十數年之功，將她在藝術上的真知絕學，向藝壇做一整體的展現。包括了她多年來所訪問的數位大陸當代藝術大師，對他們的成長、特色、思想、生活，有深入的剖析、獨到的見解；同時也對臺灣當代藝術提出中肯的建言及反省。字裡行間，流露出非凡的鑑賞力與歷史的透視力，一洗前人的看法，樹立了二次大戰後新一代的聲音。

馬王堆傳奇

侯良　著

　　1972年(民國61年)大陸湖南長沙馬王堆漢墓的挖掘，震撼了世人的心眼。因為除了各種陪葬的器物、漢簡、帛書、帛畫的出土外，尚有一具形貌完備的女屍，以及令人著迷的挖掘傳說。

　　本書圖片精彩豐富，作者具有專業素養。他以生動的筆法，為您敘說馬王堆一則神祕離奇的故事；帶您進入悠遠的世界——漢代，領略她的文學、藝術、風俗、醫藥、科技、建築……等，使蒙塵的「活歷史」，再顯豐厚的人文內涵！

讓美的心靈

　　　隨著情感的蝴蝶

　　　　　　翩翩起舞

綜合性美術圖書